培文·电影

探 索 电 影 文 化

培文·电影

WONG KAR-WAI: AUTEUR OF TIME

STEPHEN TEO

王家卫的电影世界

[马来] 张建德 著 苏涛 译

北京大学出版社
PEKING UNIVERSITY PRESS

著作权合同登记号 图字：01-2017-4772

图书在版编目(CIP)数据

王家卫的电影世界 /（马来）张建德著；苏涛译. — 北京：北京大学出版社，2021.3
（培文·电影）
ISBN 978-7-301-31143-1

Ⅰ.①王… Ⅱ.①张…②苏… Ⅲ.①王家卫-电影影片-电影评论 Ⅳ.①J905.2

中国版本图书馆 CIP 数据核字 (2020) 第 016902 号

Wong Kar-wai: Auteur of Time by Stephen Teo
Copyright © Stephen Teo 2005
First published in English by Palgrave Macmillan, a division of Macmillan Publishers Limited, on behalf of the British Film Institute under the title Wong Kar-Wai: Auteur of Time by Stephen Teo. This edition has been translated and published under licence from Palgrave Macmillan. The author has asserted his right to be identified as the author of this Work.
Simplified Chinese edition copyright © 2021 by Peking University Press
All rights reserved.

书　　名	王家卫的电影世界
	WANGJIAWEI DE DIANYING SHIJIE
著作责任者	[马来]张建德（Stephen Teo）著　苏涛 译
责任编辑	周彬
标准书号	ISBN 978-7-301-31143-1
出版发行	北京大学出版社
地　　址	北京市海淀区成府路205号　100871
网　　址	http://www.pup.cn　新浪微博：@北京大学出版社 @阅读培文
电子邮箱	编辑部 pkupw@pup.cn　总编室 zpup@pup.cn
电　　话	邮购部010-62752015　发行部010-62750672　编辑部010-62750883
印 刷 者	天津联城印刷有限公司
经 销 者	新华书店
	880 毫米×1320 毫米　32 开本　9 印张　180 千字
	2021 年 3 月第 1 版　2025 年 4 月第 10 次印刷
定　　价	60.00 元

未经许可，不得以任何方式复制或抄袭本书之部分或全部内容。
版权所有，侵权必究
举报电话：010-62752024　电子邮箱：fd@pup.cn
图书如有印装质量问题，请与出版部联系，电话：010-62756370

目录

001　中文版序
003　致谢
005　导论

027　第一章　进入主流:《旺角卡门》
049　第二章　伤心探戈:《阿飞正传》
073　第三章　时空之舞:《重庆森林》
097　第四章　武侠传记史:《东邪西毒》
123　第五章　悲伤天使:《堕落天使》
145　第六章　布宜诺斯艾利斯情事:《春光乍泄》
169　第七章　张曼玉的背叛:《花样年华》
197　第八章　时间漫游:《2046》
225　第九章　微型作品及结论
245　第十章　全球漫游:《手》《蓝莓之夜》《一代宗师》

267　参考文献
273　参考影片
277　译后记

中文版序

《王家卫的电影世界》最初以英文写成，并于2005年出版。如今，这本书经我增订之后被译为中文，我深感荣幸。我要衷心感谢译者苏涛的热情投入和辛苦工作。

在本书的英文版出版之际，王家卫已经在批评界积累了相当可观的知名度，他被视作当今最出色的亚洲导演之一。在过去二十多年间，他以其独特的叙事手法和视觉风格给批评家和观众留下深刻印象。本书英文版是当时为数不多的关于这位导演的专著之一。这本书的目标是深入探讨王家卫的影片，为此我们需要将其中大部分置入1990年代的香港语境之中，而这段时间对香港而言至关重要。王家卫的影片代表着内心欲望与情感的复杂网络，连接着香港回归前后的两个阶段，港人的心态亦从焦虑转向逐渐适应，而香港已成为中国不可分割的一部分。《阿飞正传》《春光乍泄》等捕捉到了前一个阶段的重要心态，而《花样年华》《2046》等似乎描绘了后一个阶段的特征。我的书主要探讨的就是王家卫作品的这一演变过程。英文版对王家卫作品的分析止于《2046》，这是截至彼时他的最新的一部故事片。

这本中文版增补了关于王家卫最新作品的一章，分析了他的重要短片作品《手》，他被低估的美国片《蓝莓之夜》，以及他最新的故事片《一代宗师》。通过这些作品，王家卫展示了他以新的主题和电影化的叙述手法令观众感到惊异的能力。我很高兴借中文版出版之机，向读者展示我对王家卫作品最为全面的分析。

<div style="text-align:right">

张建德

2018年4月于新加坡

</div>

致谢

我要向为本书的写作提供帮助和支持的人表达衷心的谢意,他们是:索菲亚·孔滕托(Sophia Contento)、安德鲁·洛基特(Andrew Lockett)、菲利帕·霍克(Philippa Hawker)、谭家明、迈克尔·坎皮(Michael Campi)、李照兴、何思颖和Delphine Ip。特别感谢傅慧仪担任我在香港的联络人,以及我的妻子百芳所给予的宝贵支持。

导论

联结香港-全球的明星导演

　　王家卫（Wong Kar-wai）是少数被西方所熟知的香港华人导演之一。虽然没有像吴宇森（John Woo）或李小龙（Bruce Lee）那样取一个西式名字，但在世界电影的版图内，他的名字却标识出一种酷酷的后现代感。不过，"Wong Kar-wai"这个名字是以粤语发音呈现的，对西方人来说具有异域情调，暗示的是强烈的本土意味，而非全球化现象。那种认为"王家卫的电影混合了东西方特质"的说法或许不言自明，但"Wong Kar-wai"这个名字本身却犹如一个被层层包裹的谜题。我们该如何理解作为一名香港导演的王家卫？我们该如何协调王家卫的全球化身份和本土文化根基？是否可以说，王家卫的艺术既是香港的，又是全球的？以上这些问题就是本书尝试解开的关于王家卫的谜题。

　　让我们从这样一个说法开始，即王家卫是一位在以下两个层面都十分杰出的导演：首先，尽管王家卫的影片为香港电影赢得了更广泛的关注，但他有能力超越自己的香港身份，并且跳出束缚香港电影的粗俗的类型限制；其次，作为一名西方人

眼中的后现代主义艺术家，他的影片超越了那种肤浅的关于东方的刻板印象，即认为东方是精致的、富有异域情调的。王家卫的名字听上去或许带有异域情调，但他被全世界的批评界所认可的事实，则表明了被东西方共同接受和吸收的状态。然而，这或许也折射出香港作为一座跨越东西方的城市自身的情况，因为王家卫的影片均植根于香港。在王家卫的影片中，香港与电影是合二为一的，这真是一种活力十足的互动。但王家卫的影片一方面呈现了这座城市自身不竭的能量，同时又展示了一种明显的印记，或可称为"系统性瑕疵"（systemic flaws），例如拍片散漫，长期不按照事先写好的剧本拍摄，以及由此衍生出的其他各种影响。各种优点和弱点相互影响，并且似乎在王家卫的作品中根深蒂固，尽管它们并非这位导演所独有。这不失为王家卫创造性的拍片方式的一部分，因为它们源自王家卫浸淫其间多年的香港电影工业的环境。

因此，王家卫身上体现了一种矛盾或悖论：他是一名无法跳脱香港电影工业体系的导演，却以非常规的电影风格赢得世界范围内的广泛认可。王家卫的影片产生于支撑着香港主流电影的资本主义工业体系，但它们又抗拒主流。就连香港本身，也表现出对王家卫电影的抗拒——总体上，王家卫电影在香港本土市场的票房收益相当糟糕。他的忠实拥趸大多来自香港以外的地方。因此，王家卫的市场是全世界，这为他赢得了艺术片导演之名；作为一名导演的王家卫之所以能够继续拍片，全

有赖于此。这一悖论表明了王家卫作为一名导演的复杂性,将会为我们分析他的职业生涯带来挑战。

本书将通过确认王家卫的本土根基,并通过检视他所受的影响(不仅是电影上的,还包括文学上的),以此追溯王家卫电影的根源。王家卫的艺术不仅承袭自香港电影的传统,而且深受外国文学和本土文学的影响。正是电影与文学双重影响的结合,使他成为一位卓尔不群的香港后现代艺术家。先从电影方面的影响说起。在王家卫的研究者中,大卫·波德维尔(David Bordwell)和阿克巴·阿巴斯(Ackbar Abbas)是颇具洞察力的两位。他们的研究表明,王家卫从香港的类型电影中获益颇多。波德维尔称,王家卫"起家自通俗娱乐",他的影片"根植于类型的土壤中"[1]。阿巴斯在分析王家卫的前四部影片时所持的观点与此相仿:"(王家卫的)每部影片都以通俗类型的成规开始,但都故意迷失在类型之中。"[2]这两位批评家都把王家卫看成香港类型电影之子,并且都准确地分析了王家卫是如何从香港电影工业中获得滋养的。

的确,审视一下王家卫的影片究竟属于何种类型是相当必要的。《旺角卡门》是一部马丁·斯科塞斯(Martin Scorsese)

[1] David Bordwell, *Planet Hong Kong*, Cambridge, MA and London: Harvard University Press, 2000, p. 270.

[2] Ackbar Abbas, *Hong Kong: Culture and the Politics of Disappearance*, Hong Kong: Hong Kong University Press, 1997, p. 50.

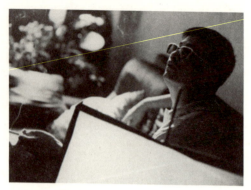

王家卫在构思创作

和吴宇森式的黑帮片,同时也是一部表现爱情的情节剧。《阿飞正传》是一部"阿飞爱情片"。《重庆森林》是一部带有黑色电影意味(至少就林青霞主演的第一段来说如此,但她的形象更让人想起她赖以成名的1970年代的浪漫情节剧)的轻松爱情片。《东邪西毒》是一部武侠片,片中人物来自通俗武侠小说。《堕落天使》开头讲述的是职业杀手的故事,但后来转向情节剧式的不同线索(包括父子关系的内容)。《春光乍泄》是一部追溯回归前夕迷乱主题的男同性恋公路爱情片。《花样年华》则是一部经典风格的"文艺片",这是一种具有中国特色的情节剧,本质上是一个关于被压抑的欲望的爱情故事。

从这些描述可以看出,上述影片实质上都是遵循香港电影传统的类型片。同样不能忽视的是,它们都被王家卫那种离经叛道的方式所改写,以至于我们可以坚称它们并非类型片,尽

管它们或许是在含蓄地向香港影坛类型电影制作的形式和成规致敬。波德维尔和阿巴斯赞扬王家卫作为一名导演的独特风格，在他们看来，这一点正根植于类型或类型的变异，但他们忽视了王家卫所受的文学方面的影响及其在塑造影片风格和结构方面所起的决定性作用。大体上，在关于王家卫的批评性分析中，他的影片深受文学影响这一前提尚未得到充分重视，这一缺陷恰是本书希望加以校正的。[1]考虑到王家卫是一名执迷于文学的导演，我急需补充的是，他的影片并非以"麦钱特-艾沃里"[2]的模式改编文学作品，亦不会与文学作品等量齐观。毋宁说，王家卫的榜样是类似阿兰·雷乃（Alain Resnais）那样的电影制作者，后者经常从诸如让·凯罗尔[3]、阿兰·罗伯-格里耶（Alain Robbe-Grillet）、玛格丽特·杜拉斯（Marguerite Duras）、大卫·默瑟[4]、艾伦·埃克本[5]等作家的作品中选材，并且通过构

[1] 对王家卫作品的文学根基及其对王家卫一部影片影响的深入分析，参见杰里米·坦布林（Jeremy Tambling）:《王家卫的〈春光乍泄〉》（*Wong Kar-wai's Happy Together*），香港：香港大学出版社，2003年。

[2] 即制片人伊斯梅尔·麦钱特（Ismail Merchant）、导演詹姆斯·艾沃里（James Ivory），两人合作推出了大量改编自文学作品的影片，如《欧洲人》（1979）、《看得见风景的房间》（1986）、《莫瑞斯》（1987）、《霍华德庄园》（1992）等。——译者注

[3] 让·凯罗尔（Jean Cayrol, 1911—2005），法国诗人、作家，曾为阿兰·雷乃的纪录片《夜与雾》（1956）撰写解说词。——译者注

[4] 大卫·默瑟（David Mercer, 1928—1980），英国剧作家，曾为阿兰·雷乃的《天意》（1977）撰写剧本。——译者注

[5] 艾伦·埃克本（Alan Ayckbourn, 1939— ），英国剧作家、导演，与阿兰·雷乃有过多次合作。——译者注

图、布光和摄影机的运动,将这些作家的作品和主题转化为纯粹的电影影像。王家卫作品的文学性是一种以电影化的风格讲述故事的感性。

王家卫作品的文学性,还体现在高度文学化的、富有诗意的对白,而这又受到他钟爱的拉美作家曼努埃尔·普伊格(Manuel Puig)、胡利奥·科塔萨尔(Julio Cortázar),日本作家村上春树,以及中国香港本土作家金庸、刘以鬯的影响。在接下来的章节中,我将进行细致解析,以深入讨论上述作家如何形塑了王家卫的影片。尽管王家卫在文学方面的兴趣颇为广泛——他也曾引用过诸如雷蒙德·钱德勒(Raymond Chandler)、加布里尔·加西亚·马尔克斯(Gabriel García Márquez)、太宰治(Osamu Dazai)等作家的作品,但对他影响最深的作家,当属曼努埃尔·普伊格。将普伊格的《伤心探戈》(*Heartbreak Tango*)介绍给王家卫的,正是曾与王家卫搭档并在他职业生涯早期扮演过导师角色的谭家明——他本身就是一名锐意创新的导演。根据谭家明的说法,自那时起,王家卫便尝试通过将这部小说的结构运用于他的那些影片,以此来"掌握它"。[1]

王家卫或许就是香港电影界的普伊格。因为他通常被视作一位视觉风格独特的导演,而香港电影本身则是以身体动作见

[1] 作者对谭家明的访谈,2003年3月27日,香港。

长，几乎没有时间留给心理的描绘，所以我们常常忘了王家卫的影片是多么文学化。将王家卫与普伊格进行比较，暗示了这位作家的深远影响，以及王家卫吸收其叙事风格的方式。不过，考虑到普伊格在其小说中明确表示从电影中获益颇多，这位作家的文学特质之于王家卫的影响往往具有迷惑性，但并无不妥。王家卫试图熟练掌握的，不仅有普伊格的叙事结构（由影片中碎片化的、印象主义式的回忆所引起），还包括独白的整体概念：作为一种叙事手段，它强化并把王家卫影片的片段化特性推向心理和诗意的范畴。由独白所体现的王家卫对人物内心的观照，传达了一种私密的特质，他的视觉技巧犹如一块被画布所吸收的色彩丰富的调色板，包含许多令人惊异的设计。套用米歇尔·福柯（Michel Foucault）的话，王家卫作品中无处不在的私人化的文学特质，以及史诗般复杂的结构，均表明了"我们存在的不连续性"（discontinuity of our very being）。我将调用福柯关于"有效历史"（effective history）的观点，以此作为本书的批评路径。"有效历史"与"传统历史"（traditional history）相对，它旨在"将单个的事件化解为一种理想的连续性——作为一个神学运动或一个自然过程"[1]。

审视作为"有效历史"的王家卫职业生涯，暗示了这样一

[1] Michel Foucault, 'Nietzsche, Genealogy, History', in Donald F. Bouchard (ed.), *Language, Counter-Memory, Practice: Selected Essays and Interviews by Michel Foucault*, Ithaca, NY: Cornell University Press, 1977, p. 48.

则信息，即他与香港电影工业的关系实在算不上融洽。这种关系是断裂的、不连续的，以致到了这样一种程度：他既是一名典型的香港导演，又是一名挑战电影工业体系的特立独行者。这也涉及王家卫看待香港和香港电影历史的方式，以及这一历史是如何在时间和记忆中消逝的——这恰是他的作品最显著的主题。就像马塞尔·普鲁斯特（Marcel Proust）的《追寻逝去的时光》（*Remembrance of Things Past*）中的叙事者，王家卫竭力将记忆转化为存在，并将他的记忆置于电影媒介的运动之中。

在一种怀旧的方式中，王家卫与被香港电影的棱镜所过滤的历史联系在一起。他所有的影片在不同程度上展示了"迷影"的气质，即回溯到有关某种电影的特定记忆中去，尽管这种电影已成过去，但在王家卫的内心中仍然魅力不减。在《阿飞正传》《花样年华》这样的影片中，王家卫还重造了自己童年时代的香港。这表明王家卫无法与香港传统相分离，这一传统将王家卫牢固地置于香港电影制作者的代际序列之中。这代人确信，香港是一个具有独特的地理特点和历史经验的实体——这一观点正是阿巴斯通过"已然消失的空间"（space of the déjà disparu）的理论提出来的。[1] 该理论指出，香港的传统总是处于即将消失的危险之中，这是由香港的特殊位置——一座东西

[1] Ackbar Abbas, *Hong Kong: Culture and the Politics of Disappearance*, Hong Kong: Hong Kong University Press, 1997, p. 48.

方交汇的后现代城市——造成的,而香港的空间"难以通过传统的写实主义加以再现",因为历史是以"诡异的循环"的方式发展的。[1]阿巴斯将王家卫归入试图重拾已然消失的文化或传统的一代电影制作者之列。王家卫的表现是力图以一种出人意料的方式(带有一种与他的波普艺术风格相违背的敏锐感受力)来恢复这种文化。

王家卫风格中那种碎片化的后现代主义风味,往往令观众对其影片做出粗疏的解读。他的批评者指责他肤浅,但本书绝不苟同这一观点。王家卫影片绝非肤浅,而是构成了一个相当可观的文本序列,它们来自深嵌于香港电影的文化之根,也来自王家卫自身的精神世界。本书是批评性的研究著作,而非对王家卫作品的简单回顾,因此本书中的讨论适用于这样一种观点,即一种不同于欧洲高雅艺术电影和好莱坞通俗电影的"另类电影文化"自有其历史。目前,我们对这种"另类电影文化"的理解仍然是不充分的。

那种认为"王家卫的电影肤浅"的看法或许可以解释为何迄今为止,尚没有一本关于他的影片的专著问世。[2]王家卫本人倾向于强化他人对自己的这种印象:这位"肤浅的"电影制作者通过玩弄影像而跻身娱乐名流之列。娱乐新闻和八卦专栏

[1] Ackbar Abbas, *Hong Kong: Culture and the Politics of Disappearance*, Hong Kong: Hong Kong University Press, 1997, p. 16.
[2] 本书英文版初版于2005年,故有此说。——译者注

通常强调这位导演炫目的吸引力（他在公众场合总是戴着引人侧目的墨镜）。这类文章大肆渲染他起用大牌明星，以及拍片周期漫长的做法（这会让他的明星们感到不安，因此时有演员与导演发生争执的报道）。但是，在某种程度上，王家卫也是学术界中的名流。各地大学的电影课程都将他的影片作为分析对象，学生们也将其当作论文选题的上佳素材。尽管关于王家卫的严肃批评文章也会出现在杂志、学术期刊和各种文集中，但尚没有一位研究者尝试对他的全部作品进行深入的文本分析。再一次，这或许反映了我们对王家卫支离破碎的理解，就如同对他的影片一样；或者，这是另一种对伴随着他的指责的迟疑反应，即认为他是一位被高估了的导演。

鉴于本书是第一部关于王家卫的专著，这里的前提是，以严肃细致的方式评估他的价值，这仅仅是一个开头。王家卫配得上这种批评性的研究，不仅因为他是当今世界影坛的重要导演，也因为他是香港电影界的奇才。他或许是当代电影导演中唯一一位有能力抗拒体系、在与电影工业的博弈中赢得胜利，而又无须承担后果（例如，因为背负拍片开支巨大、进度缓慢的"恶名"而无片可拍）的导演。大多数香港导演拍片迅速而经济，而王家卫近年执导的几部影片动辄耗时经年，花费上千万港币。他或许是唯一一位肯花两年时间拍摄一部影片（《花样年华》便是一例），并且不断推迟杀青的导演。在我撰写本书时，王家卫还在拍摄《2046》，他在四年前便着手此片的创作，

后因给《花样年华》让路而延后。这便是类似事件中的一例。香港影坛唯一的先例,发生在胡金铨的武侠片杰作《侠女》的拍摄过程(1968—1972)中。胡金铨因其苛刻的拍片方式遭受非议,并在一定程度上被主流片厂所抛弃,此后他的职业生涯再也没能完全恢复。

在香港电影界内部,也有一批针对王家卫的褊狭批评者。但是,自令出品方——影之杰制作有限公司——大为亏损的《阿飞正传》以来,他实际上是以独立制作的方式拍片的。若不是因为王家卫曾经且仍然在电影界拥有广泛的人脉,并有一位强有力的朋友在背后支持,他或许难以从这次惨败的阴影中走出来。这位朋友就是刘镇伟,一位卖座的商业片导演,也是王家卫在影之杰公司的搭档。事实上,他为王家卫此后的职业生涯提供了保障。刘镇伟显然对《阿飞正传》的问世立下大功,他说服了影片的主要投资人邓光荣,并向后者承诺,他会拍摄一部卖座的商业片来弥补《阿飞正传》造成的亏损。王家卫和刘镇伟的友情一直持续至今,他们的合作代表了那种香港电影工业日益倚重的共生关系,即一位是纯粹的商业片导演,另一位则是特立独行的"艺术片"导演。这种共生关系表明,王家卫有能力依赖商业性的电影工业实现自己的梦想,并通过挂名监制《天下无双》(该片由刘镇伟执导,于2002年春节档上映)这样的商业片来回馈香港电影工业,以此抵消他作为一名非商业片导演的形象。

在胡金铨的时代，一名出色的艺术家可能无法被香港电影体系所接纳。如今，香港电影工业的格局已发生了变化，像王家卫这样的导演可以呼风唤雨，在香港电影界游刃有余。现实是，在王家卫于1990年代初期获得批评界的交口赞誉之时，香港电影界正饱受市场萎缩之苦，肇因则是香港经济的持续走低。在经济危机的大背景下，王家卫漫长的拍摄周期和即兴创作的拍片风格很难被接受，但他绝不容许粗制滥造或"七日鲜"，也不会向一个由制片人主导并被煊赫一时的大牌明星所拖累的商业制片体系低头。从美学的角度说，王家卫为场面调度、美术设计、摄影、剪辑及音乐等设立了一系列严谨的制作标准。同时，他还设立了另一个将文学和电影相融合的标准，即通过令人产生共鸣的画外独白，为每个人物提供一个内心的声音和视点，使其成为叙事的参与者——这令他成为一名罕有的在文学和视觉表达方面均自成一家的导演。

截至2004年，王家卫完成了八部影片，这些非同凡响的影片有能力调动观众的感官和智力，并且可以轻松地跨越本土和全球之间的细微差异。他那一丝不苟的拍片方式似乎与他娴熟的叙事不相符，因为它们给人留下这样的印象，即它们看上去是由"创造性的空虚"（creative blue）所虚构的假象，《重庆森林》就是这方面的典型例证。《东邪西毒》的拍摄过程困难重重、不断拖延，在拍摄间歇期，王家卫用不到三个月的时间执导了《重庆森林》，这证明他在必要时亦可快速拍片。

另一方面,即兴创作的习惯和完美主义的要求,令王家卫的拍片过程迟缓拖沓,《2046》就是这方面的例子。影片已断断续续拍摄了五年之久,剧组游走于各地,不断拍摄、补拍那些凌乱的场景,改变影片的情节,调整大牌明星相互冲突的档期。据闻,某些明星因不满他的方式而负气出走。2003年,"非典"(SARS)的爆发令该片的拍摄再度延迟。在此期间,王家卫执导并完成了一部短片《手》,这是一部三段式影片中的一段。2004年,《2046》终告完成,几乎就是它在内地和香港公映的中秋档的前夕。即便在戛纳国际电影节曝光后(为了屈就王家卫的拖沓,戛纳甚至调整了自己的时间表),王家卫仍在对影片进行调整。

关于王家卫缓慢拖沓的拍片进度,我们或许应该在历史悠久的制片风格史上加以审视:我们可能会想起埃立克·冯·斯特劳亨(Erich von Stroheim)的《贪婪》(*Greed*, 1925)、奥逊·威尔斯(Orson Welles)的《奥赛罗》(*Othello*, 1952)和《堂吉诃德》(*Don Quixote*, 1957),以及胡金铨的《侠女》,还有泰伦斯·马利克(Terrence Malick)、马丁·斯科塞斯(Martin Scorsese)、迈克尔·鲍威尔(Michael Powell)和大卫·里恩(David Lean)极尽讲究的方法。我们可能还会想到实验性的先锋电影,例如哈里·史密斯(Harry Smith)的《马哈哥尼》(*Mahagonny*, 1980),该片是对维尔(Weill)和布莱希特(Brecht)的话剧《马哈哥尼城的兴衰》(*The Rise and Fall*

of the City Mahagonny）的大规模视觉转译，该片的拍摄时间逾十年，由长达11个小时的胶片素材剪辑而成。在微观层面上，王家卫的风格也许可以类比为没有"道格玛法则"的"道格玛学派"，铃木清顺、米开朗琪罗·安东尼奥尼（Michelangelo Antonioni）、让-吕克·戈达尔（Jean-Luc Godard）、罗贝尔·布列松（Robert Bresson）、拉乌尔·鲁伊斯（Raoul Ruiz）和吉姆·贾木许（Jim Jarmusch）的极简主义，以及约翰·卡萨维茨（John Cassavetes）、罗布·尼尔森（Rob Nilsson）等独立导演的自由即兴风格。

王家卫的才华突出体现在他的兼容并蓄和异质性上，他不仅融合了东方和西方、本土和全球、文学和电影，还且通过重拾旧的成规及类型的技巧，将不同流派的电影传统和风格共冶一炉。所有这些都令王家卫成为一名融入香港电影制片体系的导演，尽管他苛刻的拍片方式、晦涩的内容或前卫的特质，均被指为不见容于体制。王家卫已经证明，他的创作可以不仰赖香港电影工业，而香港电影工业则断断不能没有王家卫——至少到目前为止如此。

王家卫的诞生

王家卫1958年生于上海，并在五岁时迁居香港。刊载在纽约《炸弹杂志》（Bomb Magazine）上的一篇关于王家卫的访谈

显示,他的父亲曾经做过海员,后来改行当了夜总会经理,而他的母亲则是一名家庭主妇。[1]这一点从《阿飞正传》和《花样年华》中便可看出来。在这两部略带自传性的影片中,夜总会的场景、喋喋不休的打麻将的家庭主妇,以及海员居无定所的生活,全都是铭刻在王家卫创造性潜意识中的成长经验。此外,在这些影片中,上海是一个重要而又独特的存在,它所代表的社群说着完全不同于粤语的方言。

在1949年中华人民共和国成立前后,大量迁居香港的上海人不仅为各个行业带来了资金、技术,而且还带来了一种生活方式,正如王家卫所说:"他们有自己的电影、自己的音乐,还有自己的礼仪习俗。"[2]上海电影实际上就是香港国语片的参照物。在1950年代,香港的国语电影界倾向于仿制上海电影,仿佛仍旧以1949年之前的上海为中心,影片的故事均以上海为背景,人物展示的生活方式和时尚,均强调了他们对上海的思念。周璇主演的电影便是这方面的典型。周璇是成名于上海的歌星及影星,1947年至1949年,她在香港拍了几部影片。在《花样年华》中,通过老歌曲的使用(有一场戏,电台广播里短暂地播送她在一部1947年的影片中演唱的歌曲《花样的年华》,这也是片名的由来)和旗袍的穿搭——这种由张曼玉完美展示的紧

[1] See Liza Bear, 'Wong Kar-wai', *Bomb Magazine*, no.75(Spring 2001).
[2] Ibid.

身服装也是与上海女性关联一起的一种时尚，周璇作为一个偶像般的存在被提及。在这里，王家卫关于母亲（她在王家卫拍出处女作之前便已去世）的记忆，很可能起到了信息来源的作用，就像他的评论所透露的那样，他无须为张曼玉的旗袍装束做研究，"因为我们的妈妈穿的就是那样的旗袍"。[1]

尽管上海人尝试在香港重造一个上海，香港最终还是让自身的现实发挥了影响，并完成了对上海人的同化。时至1960年代，国语片完成了从对上海的一种有意识的怀旧，到与香港及其环境融为一体的转型。此时的国语电影界已经是两位海外华人巨头——陆运涛和邵逸夫——的天下。他们起家于东南亚，并不觉得与上海有多深的联系（尽管邵逸夫与上海颇有渊源，但他有一段时间是以新加坡和马来西亚为基地的）。国语片中的人物日益认识到，香港不再是一处流离之所，而是可以扎根的归宿。

王家卫曾谈及，在讲粤语的香港，作为一名来自上海的小孩，他觉得自己被孤立了。或许可以说，这种感觉将他变成了香港影坛卓尔不群的大导演。另一方面，与大多数在香港长大的内地移民一样，王家卫被香港的粤语社会所同化，他的影片也反映了这一情况。观看一部像《阿飞正传》这样的影片，部分快感来自听觉——听由张国荣、张曼玉、张学友、刘德华等

[1] See Liza Bear, 'Wong Kar-wai', *Bomb Magazine*, no.75（Spring 2001）.

饰演的1960年代的香港人讲粤语,这些演员自然的对话腔调被同期录音记录下来(这一做法到1990年代才成为香港电影工业的规范;在此之前,香港电影工业主要采用后期配音)。对王家卫而言,讲粤语的环境与他的上海出身一样自然。但是,对他这一阶段处于形成期的个人特色贡献良多的其他因素,也可以从《阿飞正传》的声音建构中窥斑见豹,亦即拉丁音乐,以及与菲律宾的关联。香港曾是而且仍是很多不同社群和文化的集散地。在《阿飞正传》《春光乍泄》《花样年华》(它们构成了"拉丁三部曲")中无处不在的拉丁节拍,便是香港的菲律宾乐队文化和拉美流行音乐的衍生物,后者通过好莱坞和遍布全球的美国唱片公司渗透至香港。

在王家卫的电影中,东南亚是一个挥之不去的存在(除了《阿飞正传》中的菲律宾,还有《花样年华》中的新加坡和柬埔寨)。在我看来,这便是他呈现香港多元文化的方式。东南亚也代表着一种对文化身份的追寻,部分体现在漂泊的主题上。在《阿飞正传》中,对张曼玉[1]爱恋而又得不到满足的刘德华从警队辞职,成了一名海员,最终来到菲律宾;在《花样年华》中,梁朝伟饰演一名四处流动的报人,与海员类似,在与张曼玉经历了一场相似的无疾而终的爱情之后,他辗转各地,四处漂泊;

[1] 此处是以演员的名字指代剧中角色,后文多次出现类似的情况,不再另注。——译者注

在《春光乍泄》中，张国荣和梁朝伟是一对行走在阿根廷的当代漫游者。所有这些，或许都与王家卫的父亲曾是一名海员有关——这一点是王家卫在数次访谈中透露但并未详加说明的。[1]《堕落天使》里包含对父子关系的描写，父子之间的感情联系既轻松又感伤，这或许与王家卫真实生活中与父亲的关系类似。根据王家卫自己的说法，他的父亲（去世于《阿飞正传》完成后）撰写了两个剧本，其中一个便是以自己"跑海"的经历为基础创作的。王家卫希望有朝一日能将这两个剧本拍成电影。[2]

在《阿飞正传》《花样年华》《2046》中，为了再现1960年代的香港，王家卫煞费苦心，这种努力超越了印象主义式的形式，透露出王家卫退回童年的愿望。事实上，这标示出某种对过去的执迷，暗示了1960年代仍在王家卫的心里产生着回响。《2046》中的环境是王家卫童年时代逼仄住所的精准写照，"邻居们隔墙而居……门户相望……有很多有趣的家长里短"[3]。在这一语境中，今日实际已经消失的1960年代的香港，正是阿巴斯所说的"已然消失的空间"，它是再现"已然消失"之物——以及与之相伴的社会剧变和价值失落的政治意涵——的一个策略。

[1] See Mary Jane Amato and J. Greenberg, 'Swimming in Winter: An Interview with Wong Kar-wai', *Kabinet*, no.5（Summer 2000）.

[2] Ibid.

[3] Mary Jane Amato and J. Greenberg, 'Swimming in Winter: An Interview with Wong Kar-wai', *Kabinet*, no.5（Summer 2000）.

在现在的版本中,《花样年华》的故事止于1966年,但王家卫最初的设想是止于1972年。王家卫拍摄了一些发生于1972年的场景,但最终又删掉了。[1] 从中我们不难推测,在王家卫的意识中,1970年代似乎不如1960年代那般令他心动,而他亦未曾在访谈或影片中以任何严肃的方式特别提及1970年代。这可能是因为1970年代是个平淡无奇的时期,王家卫当时可能已经进入中学。不过,这一段裂隙也证明了将来撰写一部完整的王家卫传记确有必要。

王家卫1980年毕业于香港理工大学平面设计专业,于次年加入香港顶尖的电视台TVB,由此开启自己的职业生涯。在接受了编剧和导演方面的训练之后,王家卫走上工作岗位,并在甘国亮的指导下作为编剧和制作助理参与了两部TVB电视剧的创作。1982年,他以编剧的身份进入电影界,但他并非单独署名的编剧,而是为集体创作的剧本贡献创意。王家卫写过各种类型的剧本,包括爱情片、喜剧片、混合了喜剧元素的恐怖片、警匪惊悚片、黑帮片和奇幻冒险片,亦即大卫·波德维尔所指出的王家卫作品中一脉相承的"通俗娱乐"。

作为一名导演,王家卫的行事风格便是这种气质的产物——他喜欢将不同的类型杂糅,并且在没有完整剧本的情况下拍片。

[1] 这些及其他被删掉的场景,可见于DVD版(由Criterion,以及法国发行商TF1 Video和Ocean Films发行)。

谭家明声称，作为一名编剧的王家卫从未撰写过一部完整的剧本，他最接近完成的一部剧作便是《最后胜利》（1987）。但即便如此，谭家明表示，由于王家卫无法按期交货，该片的剧本最终是由他本人和俞铮合作完成的。[1]谭家明与作为编剧的王家卫关系密切，但二人很少就谭家明本人的影片进行论辩："王家卫更多的是一个凭直觉进行创作的人，喜欢表现人的情感联系。"《最后胜利》是两人首度合作，谭家明日后出任《阿飞正传》和《东邪西毒》的剪辑指导。回溯两人之间创造性的搭档关系是如何在《最后胜利》（关于此片，下一章会有更详尽的讨论）中撒下种子的，这实在是一件有趣的事，但谭家明并不希望拿王家卫的作品与自己的作品比较。毋宁说，他们二人的联系更像一个业内资深人士担任一个入行新手的导师，为后者在业内立足提供帮助，并向他介绍曼努埃尔·普伊格和雷蒙德·钱德勒的文学作品[后者的影响可见于王家卫的宝马汽车短片《跟踪》（*The Follow*, 2001）中的黑色电影质感]。

 王家卫职业生涯早期的另一重要搭档是刘镇伟。两人在1980年代中期产生交集，他们当时都进出于各种制片公司（世纪、德宝、大荣、影之杰），经常撰写剧本，都怀揣着当导演的

[1] 与谭家明的访谈。王家卫称，他"花了数年"撰写《最后胜利》的剧本，剧本提交后，老板要求他重写并进行调整。See Jimmy Ngai, 'A Dialogue with Wong Kar-wai', in Jean-Marc Lalanne, David Martinez, Ackbar Abbas and Jimmy Ngai, *Wong Kar-wai*, Paris: Dis Voir, 1997, p. 101.

梦想。刘镇伟在1987年首执导筒（当然有王家卫的协助），并在日后以拍摄票房鼎盛的《赌圣》（1990）、《赌霸》（1991）等闹剧片为人所熟知。尽管王家卫似乎处在相对于刘镇伟的另一个极端，他还是为后者撰写了几个剧本（其中给人印象最深的是奇幻动作片《九一神雕侠侣》），延续着二人的合作。他们的影片大相径庭，但是对独特节奏的追求、对空间和时间异乎寻常的执迷是二人的共通之处。刘镇伟甚至通过拍摄另一版本的《阿飞正传》[《天长地久》（1993）]和《东邪西毒》[《射雕英雄传之东成西就》（1994）和《大话西游》（包括《月光宝盒》《大圣娶亲》两部，1995）]来回应王家卫的影片。在王家卫与刘镇伟的关系中，始终有一种相互扶持的意味，刘镇伟说服邓光荣邀请王家卫加入新成立的电影公司"影之杰"，帮助王家卫拍出处女作。在1988年，王家卫为"影之杰"拍出了《旺角卡门》，并开启了自己的导演生涯。

第一章 进入主流:《旺角卡门》

黑帮分子的恋爱与火并

对那些追寻王家电影之"道"的人来说,《旺角卡门》乍看上去似乎是一部次要的作品,它没有后作中的那种神秘感,导演的风格印记也微乎其微。碎片化的叙事、独特的时空构建,或者独白式的沉思,这些在《阿飞正传》及其后作品中的常见形式,在《旺角卡门》中均付之阙如。与王家卫的其他作品相比,该片略显青涩。不过,那些致力于追寻王家卫电影之谜的人,或许不会对该片视而不见,而是把它当作最终顿悟王家卫电影精髓的预备阶段,因为该片显示了对香港电影特质——这是王家卫在后续作品中要竭力削弱的——的自觉意识。

香港电影的特质涉及香港电影工业所遵循的商业规律,以及依据公式拍片的做法,就像王家卫总结的那样,它包括"挪用各种方法讲故事"。[1]1980年代末期,香港影坛的趋势便是大

[1] See Jimmy Ngai, 'A Dialogue with Wong Kar-wai', in Jean-Marc Lalanne, David Martinez, Ackbar Abbas and Jimmy Ngai, *Wong Kar-wai*, Paris: Dis Voir, 1997, p. 101.

量制作黑帮片,这类影片聚焦于以"义"为基础的兄弟情谊的主题。王家卫和其他导演一样,也不得不追赶这一风潮。显然,《旺角卡门》是一部遵循成规的影片,但王家卫必须拍摄它,用来向电影界证明自己。毕竟他当时只是出品《旺角卡门》的影之杰制作有限公司的一名年轻影人。在获准执导《旺角卡门》之前,王家卫在公司的指派下参与了《江湖龙虎斗》(1987)的创作,这部以兄弟情谊的模式为基础的黑帮片带有一点爱情片的元素。王家卫担任该片的编剧和监制。[1] 在此之前,他唯一参与黑帮片创作的经历便是为谭家明的《最后胜利》撰写剧本,该片几乎就是《旺角卡门》的一次预演。事实上,王家卫曾公开表示,这两部影片"非常相似"。[2]

两部影片都设定于同样的帮派林立的环境——位于九龙深处的破败肮脏、霓虹闪烁的旺角,两部影片也都表现了黑帮大佬与小弟之间的监护关系。《最后胜利》的开场是黑帮大佬大宝(徐克导演客串)向小弟阿雄(曾志伟饰)示范男性气概的一场戏。接着,即将入狱服刑的大宝将自己的两名女友委托阿雄照顾。其中一名女友阿萍(李殿朗饰)嗜赌成性,欠下对立黑帮头子的一笔巨款,而咪咪(李丽珍饰)则流落东京的脱衣舞秀场。阿雄需要拯救这两名女子,使其免遭羞辱,保存大哥的颜

[1] 参见《王家卫纵谈〈旺角卡门〉》,《电影双周刊》第241期(1988年6月),第24页。
[2] 同上。

面，但仅招来两位"阿嫂"的蔑视，因为他实在不能与大宝相提并论。阿雄还要隐瞒这样一个事实，即不能让阿萍和咪咪知道对方也是大宝的情人。最终，阿雄爱上了咪咪，将自己置于背叛大哥信任的两难境地。咪咪接受了阿雄的示爱，并向大宝表明了两人的关系，大宝则发誓要在出狱后杀掉阿雄。

在谭家明看来，《最后胜利》与《旺角卡门》并无相似之处；他宁愿相信，启发《旺角卡门》的核心人物关系的是马丁·斯科塞斯《穷街陋巷》（*Mean Streets*，1973）中哈维·凯特尔（Harvey Keitel）和罗伯特·德尼罗（Robert De Niro）的组合。[1]不过，王家卫坚称，他的这两个剧本是一个三部曲的一部分，取材自一则新闻报道：几个处于青春期的少年被黑帮培养成杀手，并在整夜狂欢享乐之后实施杀人计划。[2]以旺角的地下世界为背景，这些人物从少年变成成人。《旺角卡门》便是这三部曲的第一部，王家卫的说法——在撰写《最后胜利》之前，他便已经有了《旺角卡门》的大致构思——证实了这一点。[3]因此，《旺角卡门》中黑帮大佬阿华（刘德华饰）与小弟乌蝇（张学友饰）之间的关系，其实就是《最后胜利》中大宝和阿雄关系的原型。

[1] 与谭家明的访谈，2003年3月27日，香港。
[2] 参见《王家卫纵谈〈旺角卡门〉》，《电影双周刊》第241期（1988年6月），第24页。
[3] 同上。

谭家明还指出,王家卫心中有不止一个美国电影的模板。[1]
《旺角卡门》中阿华与表妹阿娥(张曼玉饰,她从大屿山来到
阿华的公寓逗留数日)之间的情节,便取材自吉姆·贾木许的
《天堂陌客》(Stranger Than Paradise, 1984),该片表现的是
女主人公从匈牙利到纽约探望表兄,后又前往克利夫兰(这让
该片向公路片的方向发展),而她的表兄及一名同伴则驾车前
往寒冷的克利夫兰寻找她。两人会合后,决定前往阳光明媚的
佛罗里达。

两部大异其趣的影片——《穷街陋巷》和《天堂陌客》——
中的人物融合在一起,设定了两组人物关系间的某种张力。香
港黑帮片与美国黑帮片的差异可以兼容并存,但《天堂陌客》
似乎不甚协调,难以融合进去。王家卫则设法使其为自己的影
片所用。从根本上说,他通过调整类型的混合配比做到了这一
点,即便在挪用美国类型片时,他也会利用中国电影的传统。
王家卫对贾木许的公路片进行调整,将其转化为一部类似台湾
风格的感伤情节剧,这类影片多以青少年或青年为主角(常常
以林青霞为领衔主演),并且包含一些"前音乐电视"风格的插
曲。王家卫声称,这一类型在以写实的方式处理时更吻合他的
气质。[2]黑帮片与爱情片类型互换中的排列组合,构成了《旺角

[1] 与谭家明的访谈,2003年3月27日,香港。
[2] 《独当一面的王家卫》,《电影双周刊》第244期(1988年7月),第17页。

卡门》的实验性根基，也是该片的有趣之处。

《旺角卡门》中关于黑帮的情节主要是围绕阿华和乌蝇两人展开的。乌蝇想在阿华面前功成名就，但他古怪的行事风格让这一野心化为泡影。阿华不得不经常阻止乌蝇做出过火的行为，或是在后者惹下麻烦后施以援手。最后，乌蝇在街头当上了卖鱼丸的不法商贩，但这个经历让他觉得羞辱难当。乌蝇向一个对立帮派的"大哥"Tony（由万梓良演的一个麻将馆的保护人）借钱，当他无法偿还高额利息时，他的守护"大哥"阿华被卷入冲突，与Tony势同水火。一系列以暴制暴的争斗接踵而至，高潮便是阿华和乌蝇在小巷子里被Tony及其手下痛击的一场戏。

为了自我救赎，并挽回阿华在帮派中的面子，乌蝇决心去刺杀一个转为警方"污点证人"的黑帮分子。乌蝇与Tony最后一次相遇，让后者的懦弱和卑劣在手下面前暴露无遗。为了证明自己，乌蝇准备实施刺杀计划，但被阿华阻截，后者试图说服乌蝇放弃此事。这场戏的对白有很多倾诉衷肠的内容，两人都在恳求对方，但乌蝇占据优势。

乌蝇：我宁愿做一日英雄，也不想做一世乌蝇！

阿华：好，如果你去，我就陪你去。我做你的后援，万一你被撂倒，我帮你完成任务。

乌蝇：不要对我这么好，我还不起的！

这段令人激动的交流（张学友在其中奉献了或许是他最引人入胜的一次表演）准确捕捉到了香港电影所体现的黑帮神话的精髓。乌蝇想成为英雄的抱负，便是承袭自吴宇森《英雄本色》（1986）所引发的"英雄片"潮流的一个印记。在《英雄本色》中，作为英雄主义的最终证明，义薄云天的兄弟之间有很多类似的惊心动魄的对话场景，涉及荣誉、责任、忠诚和死亡（或者赴死的愿望）。根据这一类型的程式，《旺角卡门》安排了主人公刺杀"污点证人"的一场戏，乌蝇没能打死目标人物，反被警察击毙，阿华替他完成了任务，但亦死于非命。[1]

王家卫准确把握了这一类型的英雄神话，很好地处理了其中的暴力和动作元素。不过，阿华与乌蝇的核心关系仍是个谜。阿华为何处处维护乌蝇？是谁下定决心自我毁灭？两人关系的情感内核不像马丁·斯科塞斯在《穷街陋巷》里对查理（凯特尔饰）和约翰尼小子（德尼罗饰）关系的处理，既缺乏充分的说明，亦未能在道德论辩的框架内展开。谭家明说：

> 我记得看完《穷街陋巷》之后曾告诉王家卫，这部影片有这样一个观点：它的道德感源自基督教。哈维·凯

[1] 王家卫在最初的结尾中让阿华中枪，但并未死去。他丧失了神智，而张曼玉则面露悲戚。根据王家卫的说法，他剪掉这个结尾的原因有二：一是它让影片过长，因此可能会影响影片的发行；二是感到观众宁愿看着刘德华死去，也不会接受他成为一个痴呆的人。参见《王家卫纵谈〈旺角卡门〉》，《电影双周刊》第241期（1988年6月），第25页。

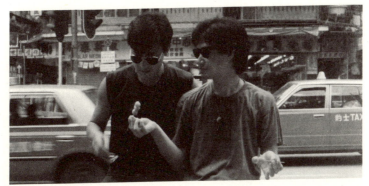

大哥与小弟：刘德华与张学友

特尔试图通过保护德尼罗完成自我救赎，这是对上帝的回应，影片开头凯特尔去忏悔的一场戏便暗示了这一点。一旦移植到香港，这一道德框架便消失了。[1]

谭家明准确地指出，王家卫对《旺角卡门》中主要男性关系的处理，远达不到《穷街陋巷》的深度。但是，如果一个观众熟悉香港黑帮片中兄弟情谊的神话及其对"义"（它要求兄弟在伦理道德的框架内行事）的信赖，那么他可能会接受阿华像查理那般带有道德内疚感的行为。然而，可以说王家卫从《穷街陋巷》提取的并非查理和约翰尼小子关系的基本框架，而是斯科塞斯对这一关系的处理之道，他以人物作为叙事的基础，

[1] 与谭家明的访谈，2003年3月27日，香港。

并且根据变幻不定的情感关系推动叙事。对片中的情感关系,王家卫有他自己的理解:

> 很难解释一个男人为什么会喜欢一个女人,或者两兄弟之间为何会有深厚的情谊之类。这些情感都非常微妙。但我想强调的是,**时间是最重要的因素。人与人之间的关系就像掀开一页日历**。你每天都会留下一点痕迹。情感来临时,你可能意识不到。例如,我不知道为何要帮助你,但我确实这么做了。[1](黑体为本书作者所加)

王家卫认为时间是人物关系和情感中的因素,这一解释更好地体现在片中有关爱情的部分。影片开场便显示了爱情片的特点。昼伏夜出的阿华接到姨妈的电话,被告知表妹阿娥要在他的寓所居留几日,找医生检查病情。开场的这个段落,显然借鉴了《天堂陌客》的第一场戏(包括姨妈的口音这样的细节:在贾木许的影片中,姨妈带有匈牙利口音,《旺角卡门》中的姨妈则讲客家话),这场戏围绕人物打电话展开,巧妙引出了阿华与阿娥及乌蝇的关系。因此,三个主要人物都立起来了,尽管乌蝇只闻其声不见其人。

阿华放下电话不久,戴着口罩的阿娥便出现在门前。她这

[1]《王家卫纵谈〈旺角卡门〉》,《电影双周刊》第241期(1988年6月),第24页。

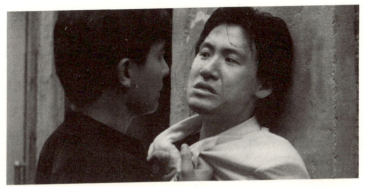

张学友的神化

种虚弱的、身患肺病的女孩的形象,让人想起数不清的爱情情节剧中常见的那种身患重病的女性,这类影片多以情侣为主角,其中一个必定身患不治之症;阿娥则是例外,她的病情在可控的范围内(她最终痊愈)。阿娥脆弱的外表预示着一场存在主义式的爱情,它打乱了阿华生活的节奏。

爱情线索确实是影片的关键,它决定着叙事的历时性结构(diachronic structure)。黑帮戏实际上侵扰了爱情:阿华不断被创作者从阿娥推向乌蝇一边,乌蝇先是在开场戏中不断打来电话,后又因为他难以捉摸的行为不断占用阿华的时间。在某种意义上说,这部最初以爱情片面貌出现的影片(最明显的例子便是影片借用来的英文片名"As Tears Go By"),被黑

帮戏打破了平衡。[1]但是，阿华仍是影片的中心人物，因为他与乌蝇、阿娥之间的关系分别将黑帮、爱情的情节线索统合起来。阿华与乌蝇的关系，几乎无法对阿华与阿娥的关系构成补充，归根结底，他与乌蝇的关系更重要，因为这涉及生死的问题。不过，阿娥的存在显然在阿华生活中留下了印记。因此，当她返回大屿山（她在那里的一家餐厅工作）时，阿华已经为她倾倒。

阿华决定追求阿娥，他前往大屿山，发现阿娥身边有一个年轻的医生充当"护花使者"。沮丧之余，他准备搭渡轮离开。但阿娥在他的寻呼机上留言，要他在码头等候。她终于返回码头；有一瞬间，码头似乎已经空无一人；阿华突然从后面抓住她的手，跑向一个电话亭，在伴随整个段落的《激情》[《带走我的呼吸》（'Take My Breath Away'）的粤语版]的旋律中，两人激情地接吻。在片中，两人的恋情姗姗来迟，对白表明了时间维度的自觉意识。"为什么到现在才来找我？"阿娥问阿华。"因为我知道自己的事，"阿华答道，"我不能承诺你什么，如果我不挂记

[1] 影片的中文名"旺角卡门"在黑帮和爱情元素之间取得了较好的平衡："旺角"代表与黑帮有关的内容，而"卡门"则让人联想起爱情片的元素。根据王家卫的说法，《旺角卡门》原本是一个完全不同的剧本，讲述的是一个年轻探员与一个舞厅女孩相爱的故事。在影片拍摄过程中，几位演员误以为王家卫是按照《旺角卡门》的剧本拍摄，并且在记者面前保持了这一错误的口径。这样，影片的中文名便将错就错地保留了下来，尽管王家卫在影片公映之前还打算更换片名。参见《王家卫纵谈〈旺角卡门〉》，《电影双周刊》第241期（1988年6月），第24页。

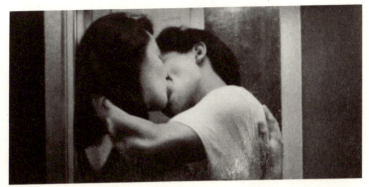

刘德华与张曼玉激情拥吻

你,我不会来找你。"

被延宕的时间

对自我的了解、承诺及感情,都与时间,或更确切地说与迟缓(被延宕的时间、被浪费的时间)联系在一起。在《旺角卡门》中,我们便已看到王家卫首度暗示他对时间的处理。需要特别指出的是,从《旺角卡门》到《阿飞正传》《花样年华》,张曼玉饰演的人物似乎集中体现了时间的母题。张曼玉在片中首次登场时,便以病态、脆弱的神态给人留下深刻印象,这暗示出时间不在她这一边。与她有关的任何关系都是脆弱的,影片开头的一场戏便证实了这个主题——阿华对她相当冷漠。二人关系的变化是逐步的、缓慢的,这一点体现在粗暴沟通甚或

怀有敌意的时刻。一天晚上，阿华回家后大耍酒疯，摔碎杯子，掀翻桌子。之前，他与女友邂逅，并且遭到奚落。临分手时，他被告知自己的孩子被打掉了。阿娥天真地问道："你是不是失恋了？"结果引来阿华粗暴的回应，他把阿娥逼退到墙壁，并反驳道："永远不要问我这个问题！"

这种粗暴的反应出自阿华并不违背他的性格，但它有效地传达出反讽的意味，标志着两人之间即将展开的浪漫关系。这一点在阿娥给阿华的离别礼物——一套玻璃杯——的象征意味中得到了进一步强调，当时她得知自己身体并无大碍。她藏起一只玻璃杯让阿华去找，因为她知道他会摔碎其他所有的杯子。阿华的确找到了那只杯子，并把它带在身边前往大屿山。这只杯子便是二人脆弱关系的象征，阿华在发现阿娥身边有一名医生陪伴后，愤然将杯子投入水中。

对这一浪漫关系的最终反讽，便是阿华的早逝。但是，令阿华致死的不是他糟糕的身体状况（他实际上非常强健，深谙生存之道，了解如何从伤痛和折磨中恢复过来），而是黑帮生活的社会环境。阿娥明白，阿华的职业令他很容易遭受伤害，事实上，曾在旺角街头毒打羞辱乌蝇的台球厅"波王"被阿华杀死之后，她第一次感受到爱他的苦痛。再后来，阿娥照顾遭Tony及其团伙毒打的阿华，帮他恢复健康。阿华的易受伤害，凸显了他与阿娥关系中时间因素的重要性，后者似乎已经做好了失去阿华的准备。以后见之明的角度看，一旦我们将阿娥同

张曼玉在一系列王家卫影片中饰演的其他角色联系起来，这种行为模式便并不会让人觉得意外。

尽管如此，在《旺角卡门》中，她那种无可奈何的顺从，显露了这是一场注定无果的爱情，这恰是整部影片的关键。此处，这对恋人多多少少明白他们的宿命，或者至少可以说，其中一方已经意识到另一方会死去。阿娥的问题"为什么到现在才来找我"，便具有了铭文般的意义。对爱情的姗姗来迟和时间的重要性的意识，解释了阿娥何以做好与阿华相恋的准备。看看阿娥在进入阿华房间之前在楼梯上略显踌躇的那场戏，便明白她对阿华并非没有疑虑，这场戏让人想起《花样年华》中的一幕：张曼玉在旅馆的楼梯上逡巡折返，不知道是否该进入梁朝伟的房间，人物尖锐的情感张力正好与王家卫的跳切相匹配。

阿娥没有返回并走下楼梯。王家卫将人物塑造成那种"做他们本不该做的事情的人"[1]，他解释道：

> 张曼玉不应该和刘德华在一起。他对她构成了一种诱惑，她最终没能得到他。乌蝇想做的事情超出他的能力，但他从未放弃尝试。刘德华不应该保护张学友，但他别无选择。[2]

[1]《王家卫纵谈〈旺角卡门〉》，《电影双周刊》第241期（1988年6月），第24页。
[2] 同上。

因此,《旺角卡门》是一部根据人物进行调节的影片,正像王家卫所主张的:"我的影片没有故事,情节都是从人物身上发展出来的。我觉得故事不重要,人物才重要。"[1]他还说,他想"把自己的感情投射到人物内心的纠结之中"[2]。因此,我们获得的一个印象便是,王家卫的人物因自身的情感而存在,并且似乎独立于情节或故事。王家卫的影片中本质上有一种"现象学的推力"(phenomenological thrust),因为他的人物就在那儿,在银幕上。

《旺角卡门》或许只是出品公司——影之杰制作有限公司——的主流制作流水线中的一个项目,但它最终能够站住脚,靠的是风格化的特征和精良的制作,影片支持了黑帮片中兄弟情谊的神话,以及爱情片中悲剧爱情故事的成规。令影片与众不同的是王家卫对人物的关注。然而,影片最突出的成就还是王家卫的视觉风格。在王家卫的影片中,我们一下便可探测到波普艺术和音乐电视的笔触,这种大众媒介"刻奇"(kitsch)的突出标记可见于他日后的作品中。《旺角卡门》开场的第一个镜头便预示了这一点:随着演职员表出现,画面上出现了一块由多块电视屏幕构成的大屏幕。

被王家卫注入叙事的音乐电视和波普艺术元素,逐渐令他

[1]《王家卫纵谈〈旺角卡门〉》,《电影双周刊》第241期(1988年6月),第24页。
[2] 同上。

的美学特质大放异彩,但它们的作用绝不仅是让影片光鲜靓丽(尽管他的批评者在指责他浅薄时,紧紧抓住这一点不放[1])。王家卫的视觉风格,便是尝试将内心情感转化为影像:阿华杀死台球厅"波王"的那场动作戏,便是极好的例子。王家卫运用具有印象派风格的"停格加印"(stop-printing)或"偷格加印"(step-printing)技法,即冲印在一个段落中挑选出来的画幅(用香港电影人的话说,是从一个段落中"抽"帧),以此制造不连贯的、闪烁的慢动作效果。同样的技法也被用在阿华和阿娥在渡轮码头跑向电话亭的段落。在上述两个段落中,闪烁的慢镜头美学传达出一种梦幻的、浪漫的感觉,让我们认同于主人公。阿华是王家卫内心情感的主观承担者和转译者,而闪烁的慢运作展现了转译的过程,仿佛是王家卫在释放自己的感情之后,用模糊的形式将其描画出来,表明了印象和表达之间的一种不协调。

这个不协调的音符需要我们以略微不同的眼光来审视类型的成规。王家卫的视觉风格对冲了黑帮片中阴暗的现实主义和爱情片中泛滥的感伤情调。例如,片中的色彩被降到最低,只有红色、蓝色和深褐色。这种技法让人想起彩色摄影技术发明

[1] 例如,可参见《电影双周刊》第242期(1988年6月)上刊载的一篇题为《〈旺角卡门〉:滥用了影像效果》的文章。这篇署名Peter的文章指出,尽管该片特殊的影像处理手法体现了香港电影中非常罕见的特质,但这在国际影坛已是陈词滥调。当王家卫开始赢得更为广泛的认可时,类似这样的批评被反复提及。

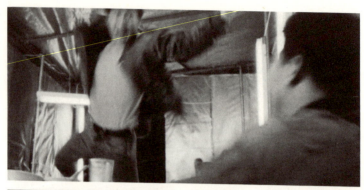

王家卫经典的视觉标签:"偷格加印"慢动作(上图和对页图)

之前的手工着色,在一个可以通过技术获得更加逼真的色彩效果的年代,对褪色的色彩的运用,赋予影片某种前卫的感觉(这种技法也被王家卫用在其他影片中,例如《花样年华》,吊诡的是,该片既怀旧又前卫)。

影片的氛围由受压抑的情绪或即将发生的事情,转向愤怒的爆发。对有限的几种色彩(有时只有一两种基本的颜色)的

运用,预示了即将有事发生(例如阿华和Tony在旺角对峙那场戏中的蓝色),或者人物在彼此等待(如阿华和阿娥在大屿山码头的那场戏)。在麻将馆内景和旺角街边餐馆的镜头中,单调、褪色而又发白的蓝色,相当逼真地再现了香港的环境,折射出人物内心的空虚。阿华和阿娥最后在大屿山分别的一场戏,一辆红色的公共汽车成为内心情感的知觉象征。

不过，操纵色彩来反映人物的内心情感似乎不是王家卫所青睐的技法：在上文所述的红色公共汽车的那场戏中，可以说调动观众感情的是画外由刘德华演唱的粤语流行歌曲《痴心错付》（与《带走我的呼吸》一样，明显是在调用音乐电视风格），而不是对红色的运用本身。几乎可以说，王家卫试图在不将影片降至单色的情况下，减弱色彩对观众注意力的分散。

尽管王家卫日后将与杜可风（Christopher Doyle）成为创作搭档，但他与在本片中担任摄影师的刘伟强的合作亦至关重要。刘伟强的摄影所呈现的电影效果和色彩感，揭示了王家卫想象力的能量和存在感，而这也成他日后所有影片的特色。张叔平是王家卫的另一位重要合作者，他在该片中担任美术指导，并且负责剪辑非动作段落，按照王家卫的说法，张叔平对影片的理解最为透彻。[1]这一暗示体现在张叔平在片中客串的角色上，当阿娥在渡轮码头遇上阿华时，张叔平饰演的医生敏感而又大度地察觉到阿娥对阿华的感情，因此主动退到后面。他和阿娥之间没有一句对白。

这场戏犹如一个隐喻，体现了王家卫与张叔平之间那种融洽无间和深厚信任的关系。他们之间的密切合作，产生了一种自由的创作氛围。王家卫允许张叔平参与他们的影片，或许是

[1] 参见《王家卫纵谈〈旺角卡门〉》，《电影双周刊》第241期（1988年6月），第25页。谭家明剪辑了两场动作戏，包括阿华痛打台球厅"波王"的一场戏，而柯星沛剪辑了万梓良主演的那部分戏。关锦鹏导演参与了对白的后期配音工作。

分离的痛苦

受到下述事实的影响：张叔平与王家卫一样，也是上海出生、香港长大，并且在同一时期进入香港电影界。[1]张叔平是王家卫

[1] 张叔平生于1953年，在一家私立中学——新法书院（New Method College）——接受教育。毕业后到电影界求职，曾担任唐书璇导演的助导。1973年赴加拿大温哥华艺术学院（Vancouver School of Arts）学习电影。三年后返港，曾就职于服装设计行业，1981年首次在谭家明的《爱杀》中出任美术指导。（转下页）

固定班底中与他合作最多的影人，已成为王家卫电影创作的骨干，俨然是王家卫色彩斑斓的美学视野的柱石（张叔平不仅负责美术设计，也参与剪辑）。

《旺角卡门》的美术设计严谨工整，这或许是张叔平与王家卫首度合作的征兆。这一点体现在对阿华公寓的处理上（王家卫实际上是在距离旺角不远的何文田街的一处公寓拍摄这些场景的），这所位于旺角的公寓看上去空荡荡的，只有简单的家具，显示了阿华无意过安定的生活及其昼伏夜出的生活习惯。类似这样的公寓将会反复出现在王家卫的影片中（《阿飞正传》《重庆森林》《堕落天使》《春光乍泄》《花样年华》），不过形式会略有改变，显示出不同的居住状态：有的更凌乱，有的更舒适，但都是短暂的，基本上是一个悲伤的所在。这是一条演进线，当我们重返源头，重返阿华的住处及与之关联的预示着虚空的人工制品——静止的电视屏幕、摔碎的玻璃杯、光秃秃的墙壁——还有阿华本人的缺席，这条线就获得了更多的回响。

因此，作为对王家卫式主题和人物的一次预演，《旺角卡门》有着令人着迷的力量，它也让我们先行品尝到王家卫作品的风味。纵使我们将《旺角卡门》当成一部次要的作品，其令人惊叹的勇气也展示了王家卫的技术能力，令他有信心开拍下

（接上页）此后，张叔平参与了多部影片的创作，主要是以美术指导的身份，但也担任服装设计、造型设计及剪辑师。除了王家卫，其他与张叔平合作的重要导演包括徐克、严浩、区丁平等。

一部作品。事实上，在香港主流电影的范围内，几乎没有导演能像王家卫这样，在拍到第二部作品时便已取得如此神速的进步，这部突破性的作品——《阿飞正传》，将《旺角卡门》中三个主要人物的"内心纠结"，扩展为张国荣、张学友、张曼玉、刘德华和刘嘉玲的角色，而王家卫则将以惊人的诚实和成熟，将这些人物共通的内向、动人和孤绝等特质一一展现出来。

第二章 伤心探戈：《阿飞正传》

翅膀上的叛逆

在黑帮片与爱情片的类型混杂上，《阿飞正传》与《旺角卡门》一脉相承，该片可视作王家卫的三部曲之一，这三部曲讲述的是年轻人如何误入歧途，他们在人际关系上的困惑，以及其他方面的痛苦经历，这些都在《旺角卡门》中初现端倪（详见本书第一章）。《阿飞正传》原本打算拍成两集，下集可能会沿着影片结尾处出现的梁朝伟的角色向前发展。[1]本拟拍成两集的计划，及其在类型观念上与《旺角卡门》的联系，清楚地证明了王家卫自其职业生涯的开端，便对拍摄续集的做法情有独钟。这种可追溯至默片时代的创作实践根植于文学，反映了王家卫遵循真正的、可靠的故事讲述方法。

[1]《阿飞正传》公映前，王家卫在与魏绍恩的一次访谈中透露，他是按照一部单独的影片来构思该片的，但出于商业方面的考量，打算将它分为上下两集。王家卫提到，有可能将上下两集重新剪成一个3至4小时的版本，用于DVD发行，并称这个未来的DVD版本才是他理想的影片。参见魏绍恩：《All About〈阿飞正传〉：与王家卫对话》，《电影双周刊》第305期（1990年12月），第38页。

《阿飞正传》的续集自然没有拍成。取而代之的则是由《旺角卡门》转移过来的人物：阿华、阿娥和乌蝇就是旭仔（张国荣饰）、苏丽珍（张曼玉饰）、旭仔的朋友（张学友饰）的前身。阿华、阿娥和乌蝇回到过去，结果证明他们从未与当下产生关联。[1] 上下集的线索并无关联，我们在影片结尾只发现一些自主的细节（autonomous shreds），但它们并非支离破碎，而是紧凑绵密。

《阿飞正传》的叙事明显是要超越它的框架，但结尾处的时间连续性，似乎是在延缓另一个尚未发生的故事，它传递了一种时间永恒无形的感觉，以及吉尔·德勒兹（Gilles Deleuze）在《差异与重复》（*Difference and Repetition*）中论述的对尼采式"永恒复归"（eternal return）的期待。[2]《阿飞正传》的故事超越了时间，看上去已经结束，但并未真的终了。相较之下，《旺角卡门》的结尾非常清晰，两个主要人物均死于非命，这个明白无误的结局正与"英雄片"类型中英雄必死的成规相契合。

在构成《阿飞正传》的诸多类型元素中，黑帮片的元素与《旺角卡门》中的"英雄片"元素略有不同。影片的背景设置

[1] 《阿飞正传》最初设定了三个时空：1930年代的渔村、1960年代的九龙，以及1966年的菲律宾。王家卫最终决定删掉了1930年代的段落。See Jimmy Ngai, 'A Dialogue with Wong Kar-wai', in Jean-Marc Lalanne, David Martinez, Ackbar Abbas and Jimmy Ngai, *Wong Kar-wai*, Paris: Dis Voir, 1997, p. 101.

[2] See Gilles Deleuze, *Difference and Repetition*, trans. Paul Patton, London and New York: Continuum, 1994, p. 41.

在1960年代,彼时,我们今天所说的"英雄片"(包括当代的背景、持枪的黑帮分子,以及舞蹈般的暴力场面)尚不那么流行。倒不如说,在当时,黑帮片的变奏就是在粤语电影界大受欢迎的"阿飞片",这类影片大多效仿好莱坞的青少年犯罪题材影片。詹姆斯·迪恩(James Dean)在尼古拉斯·雷(Nicholas Ray)执导的《无因的反叛》(Rebel Without a Cause,1955)中饰演主角而大获成功,对这类影片产生了深远影响。

在1950年代的"阿飞片"中,主人公模仿詹姆斯·迪恩的发型和做派,但他们并非都想成为英雄,就像性格演员麦基[1]所饰演的典型形象所代表的那样。"阿飞"在粤语中指的是小流氓或小混混,麦基正是"阿飞"反社会特征的人格化身。"飞"隐喻年轻人在羽翼丰满后展翅逃离父母的控制,而一旦飞走,便往往走向堕落,其行为为社会所不容。"阿飞"这个词有时代色彩,大致上通用于1950年代和1960年代。

最令人难忘的粤语"阿飞片",例如龙刚的《飞女正传》、楚原的《冷暖青春》、陈云的《飞男飞女》(《阿飞正传》的监制邓光荣在该片中饰演主角之一),均出现于1969年,当时粤语片正在衰退,而这个类型也与粤语片一样,正在沦为明日黄花。这些影片起用一批奉献了精彩演出的年轻明星,追溯年轻人因

[1] 麦基(1936—2014),原名区国亮,资深香港电影演员,曾在1960年代的多部影片中成功饰演"阿飞"的角色。——译者注

父母的失败或社会问题而造成的异化,以此充分回应他们的心理和精神需求。因此,它们都支持这样的观点,即有凝聚力的家庭是社会的根基,法律和社会制度都是至关重要的。年轻人必须遵守法律和社会制度,否则将会遭到永久的边缘化,即便他们的乖张行为可以为电影观众提供娱乐的素材。社会教化是粤语片的特征之一,这最终使其落伍,被年轻人抛弃。当粤语片在1970年代初消失之际,"阿飞片"及这个术语也成为历史。到了1980年代和1990年代,它再次以"古惑仔片"的形式出现,《旺角卡门》即由此转世而来。

《阿飞正传》相当自觉地暗示了"阿飞片"类型:首先,该片的中文名恰与《无因的反叛》在香港公映时的中文译名一样。其次,在影片开头,旭仔在一段独白中以隐喻的方式指涉了阿飞:"我听人讲过,这个世界有种鸟是没有脚的,它只能一直飞啊飞,飞到累的时候就在风里睡觉。这种鸟一生只可以落地一次,那就是它死的时候。"鸟和飞行的比喻已然在"阿飞"的标签上得到暗示,旭仔显然对此颇为受用,阿飞的故事就是他的故事。无足鸟的寓言不禁让人想起豪尔赫·路易斯·博尔赫斯(Jorge Luis Borges)的短篇小说里的某些表述,它几乎就是最适合旭仔本人的一段墓志铭。[1]另一方面,"阿飞"的绰号就是那

[1] 无足鸟的寓言及片名"阿飞正传"也显示了该片与鲁迅——20世纪中国最伟大的作家——的联系。无足鸟的寓言或许受到鲁迅《华盖集》(1925)(转下页)

个时代的象征,恰如旭仔在上述那段喃喃自语的独白之后所跳的恰恰舞[和着《玛利亚·艾琳娜》('Maria Elena')的曲调]。

王家卫拍摄阿飞故事的首要动机是与影片相关联的时代和社会因素,而非这一类型本身。尽管《阿飞正传》似乎并未引用那个时代的任何影片,但它的确唤起了年轻人"无因的反叛"的焦虑,在这个意义上说,该片更多的是在向《无因的反叛》而非香港的"阿飞片"致敬。观众无须借助想象的跳跃便可察觉,张国荣饰演的旭仔与詹姆斯·迪恩何其相似,张学友的角色让人想起萨尔·米涅奥[1],而张曼玉和刘嘉玲合在一起则是娜塔莉·伍德[2]所饰演的人物。在连故事大纲都没有的情况下,王家卫仅凭片名"阿飞正传"的回响,就把拍摄影片的想法丢给了他的一众明星。王家卫说:"当我提到'阿飞正传',每个人心中都会出现一个场景。"[3] "一提到詹姆斯·迪恩,立刻就能把你送回1950年代和1960年代。"[4] 说到底,与其说《阿飞正传》是

(接上页)前言中的一句话的影响,鲁迅写道:"我幼时虽曾梦想飞空,但至今还在地上。"而"阿飞正传"则让人联想到鲁迅最著名的短篇小说《阿Q正传》(1921)。

[1] 萨尔·米涅奥(Sal Mineo, 1939—1976),美国演员,在《无因的反叛》中饰演普拉托。——译者注

[2] 娜塔莉·伍德(Natalie Wood, 1938—1981),美国演员,在《无因的反叛》中饰演朱蒂。——译者注

[3] Jimmy Ngai, 'A Dialogue with Wong Kar-wai', in Jean-Marc Lalanne, David Martinez, Ackbar Abbas and Jimmy Ngai, *Wong Kar-wai*, Paris: Dis Voir, 1997, p. 101.

[4] 天使:《The Days of Being Wild——菲律宾外景八日》,《电影双周刊》第306期(1990年1月),第36页。

一部"阿飞片",不如说它是在向那个"阿飞"大行其道,并在香港留下自身印记的时代和总体氛围致敬。

对于1963年迁居香港的王家卫而言,1960年代的香港特别"让人难忘,甚至阳光也似乎更灿烂"[1]。王家卫拍摄该片的灵感,便是他对1960年代的"特殊感情"。[2]王家卫煞费苦心,花了两年时间,并且花费巨额资金(2000万港币,这在当时是个惊人的数字)重塑那个年代。投入如此巨大的资源,难怪《阿飞正传》具有了一种神秘的力量,能立刻将我们送回1960年代及其社会规范之中。的确,在影片中,1960年代是一段纯粹的时光,聊举一例:一个清洁女工温柔地擦拭挂在旭仔公寓门廊上的挂钟,仿佛是在抚摸它,对流逝的时时时刻刻无比珍视。

王家卫对1960年代的记忆深深镌刻在他的脑海中。对他的批评者而言,这似乎不过是把这段记忆转化为胶片上的影像,徒费时间和金钱而已。[3]然而,《阿飞正传》远非对1960年代的印象或记忆所能涵盖。王家卫将时间转译为渴求。这个故事(在它可被当成独立故事的范围内)讲述的是对爱的渴求。片中

[1] Jimmy Ngai, 'A Dialogue with Wong Kar-wai', in Jean-Marc Lalanne, David Martinez, Ackbar Abbas and Jimmy Ngai, *Wong Kar-wai*, Paris: Dis Voir, 1997, p. 101.
[2] 参见天使:《The Days of Being Wild——菲律宾外景八日》,《电影双周刊》第306期(1990年1月),第36页。
[3] 例如,影评人及导演张志成在一篇评论中写道,王家卫"不过是个喜欢扰乱真实世界秩序的顽皮孩子,拍片全靠自己的幻想"。参见张志成:《〈阿飞正传〉:我感我思》,《电影双周刊》第308期(1991年1月),第119页。

有旭仔对母亲俄狄浦斯式的渴求,苏丽珍对旭仔爱的渴求,露露(刘嘉玲饰)对旭仔爱的渴求,歪仔(张学友饰)对露露(或咪咪,她在歪仔面前以"咪咪"自称)爱的渴求,警员(刘德华饰)对苏丽珍爱的渴求——所有这些渴求都得不到回报。

一旦生活中缺乏其他念想,单相思便会成为一种执迷。王家卫将爱情描绘成一种病症,"其破坏性效果可能持续很长一段时间"[1],他如此描述道。表现那些如无锚之船一般在生活中漂流的年轻人,正是影片的主题。但是,就连上了年纪的阿姨(潘迪华饰),即旭仔的养母,也在寻找爱情。渴求本身便引发了某种影片所要表现的生存状态,它被呈现为梦境般的倦怠,或是令主人公筋疲力尽的热带的感觉——炽热,令人大汗淋漓。在片中,这种热带的麻木状态几乎无所不在,开场与片名同时出现的菲律宾的椰林和棕榈林的镜头,正传达了这种感觉。这片浸透在鲜绿色基调中的热带雨林随风摆动,与之相伴的则是使人着迷的夏威夷吉他曲《永驻我心》('Always in My Heart'),该曲因巴西的印第安二人组合"红番吉他"(Los Indios Tabajaras)的演奏而为人熟知。

因此,《阿飞正传》实际上是王家卫首部表现人物情绪的影片,人物压倒了故事。这种情绪让人物漂流在忧郁之海,沉浸

[1] Jimmy Ngai, 'A Dialogue with Wong Kar-wai', in Jean-Marc Lalanne, David Martinez, Ackbar Abbas and Jimmy Ngai, *Wong Kar-wai*, Paris: Dis Voir, 1997, p. 101.

性感的慵懒

在精神倦怠之中。影片的大部分内容发生在夜晚,场景之一便是空荡荡的楼梯、门廊,以及被街灯投下清晰阴影的小巷。在一个安东尼奥尼式的场景中,苏丽珍和帮她指路的警员走过空寂的街头,脸上反射出夜车的灯光;一个犹如暗夜中的灯塔般发光的空电话亭,具有至关重要的作用(刘德华将在这里等候苏丽珍的电话)。主人公的时间都花在等待永远不会到来的恋人上。旭仔最喜欢的身姿,显示了他没有方向感的存在:要么斜靠在椅子上,要么倚在床上。即便是在同苏丽珍和露露卿卿我我的场景中,导演也没有展示他如何主动求欢,而是表现他在一番云雨之后俯卧在床上的样子。但是,这种温存的表象下面潜藏着暴力,例如旭仔痛打偷他养母耳环的小白脸那场戏。不过,这些动作的爆发几乎并没有导致什么结果(例如,他将寻回的耳环送给了他想引诱的露露)。刘德华饰演的警员改行做了

海员，他曾告诉旭仔，自己想"去外面看看"；相较之下，旭仔只想漫无目的地游荡。

　　王家卫的影片描绘"精神荒原"的能力，堪与T. S. 艾略特（T. S. Eliot）的诗歌和乔治·德·基里科[1]的艺术相提并论，这两位艺术家均擅长表现忧郁和空虚。基里科的超现实主义画作有着引人遐想的神秘标题，例如《离别的忧郁》（The Melancholy of Departure）、《无尽的乡愁》（The Nostalgia of the Infinite）、《诗人的不确定性》（The Uncertainty of the Poet）等。基里科创作了不少梦境般的画作，例如寂静的城市广场，其中遍布着各种建筑结构和大理石雕像，但就是没有人。与此相似，《阿飞正传》里除了皇后饭店的一场戏（后景中能看到一些人），在香港部分的场景中，每次镜头总是对准一至两个人物，最多三个，仿佛香港是一座空寂的城市。苏丽珍在华南体育会运动场（位于港岛大坑区）的小卖部当售货员，但是，除了旭仔之外，我们看不到任何其他顾客，唯一可见的证据便是他们留下的空可乐瓶。王家卫以这种方式强化了人物的社会孤立感。苏丽珍就是基里科笔下的阿里阿德涅（Ariadne）[2]——她也被爱人

[1] 乔治·德·基里科（Giorgio De Chirico, 1888—1978），意大利画家，形而上学画派创始人之一，其作品以具有高度象征性的幻觉艺术著称。——译者注
[2] 阿里阿德涅是克里特岛国王米诺斯的女儿，她用一个金色的线团帮助忒修斯逃离弥诺陶洛斯的控制。忒修斯承诺要娶她，后来又将她遗弃在纳克索斯岛上。阿里阿德涅的神话对基里科来说具有象征意义，这一主题多次出现在他的画作中。

抛弃了。

《阿飞正传》描绘了人生有限的可能性之一。我们可以想象，苏丽珍在她的余生里收集可乐瓶子，给球票盖章，而我们只能以同情之心祝她过得更好一些。仿佛只有放弃她的爱人，以及想象中他所能提供的让内心更加充实的可能性，她才肯向视野日渐狭隘的生活低头，并且坠入生活的深渊。同样，露露也被囚禁在没有其他可能性的生活之中。露露在球场小卖部遭遇苏丽珍时，愤怒地抓着铁丝网。对观众来说，这两个女子显然都处在某种精神的监牢之中，和真的监牢一样沉闷、局促。

片中人物来自挣扎求生的阶层：小卖部的售货员、追求享乐的舞女、巡警、海员和扒手。他们受困于个人的和社会的环境之中，难以在正确的方向上振作前行，而时间的流逝让情况愈发糟糕。对挂钟和手表的强调，令影片与超现实主义的联系浮出水面。王家卫的"心理时钟"（mental clock）犹如萨尔瓦多·达利（Salvador Dali）的画作《记忆的永恒》（*The Persistence of Memory*）中"柔软的钟表"的母题一般，执着而又具有象征意味，暗示了时间的可塑性。"一辈子不会太长的。"在菲律宾的一列不知开往何处的火车上，旭仔对刘德华说道。即使是一分钟，也会像一生那么漫长。在某些时候，钟表的嘀嗒声是我们唯一听到的音轨，唤起我们对日常存在的忧思。

王家卫把时间固定在下午三点钟，距离T. S. 艾略特的诗句"烟雾缭乱的白天残留的烟蒂"（burnt-out ends of smoky

days)[1]所说的六点钟还有三个小时；在夜幕降临之前，相思症变得敏感。影片开头便标示了三点钟，摄影机跟拍旭仔走下昏暗的走廊，他来到体育场小卖部的前厅挑逗苏丽珍。在时钟指向1960年4月16日下午三点之前的一分钟，旭仔和苏丽珍约定，要做一分钟的朋友。"因为你，我会记住这一分钟。"旭仔告诉苏丽珍，而后者因此遭到他的诱惑。苏丽珍在一段独白中说道："我会永远记得他。"在旭仔的床上，一番云雨之后，她问旭仔："我们认识多久了？""很久了，不记得了。"旭仔答道。在菲律宾的冒险之旅即将结束时，刘德华的角色小心地试探着问旭仔，是否还记得在1960年4月16日下午做了什么，旭仔才承认他没有忘记，他告诉这个海员："要记得的，我永远都会记得……将来你有机会再见到她的话，告诉她我什么都不记得了。这对大家都好一点。"

那些菲律宾的场景将"时间消耗在茫然状态中"这一观念强化为一种个体孤寂和精神干涸的体验——这又与热带的麻木和肮脏联系在一起，体现在下列镜头中：破烂不堪的旅馆和小餐馆、污秽的走廊和楼梯、妓女和醉汉。热带的感觉同样体现在香港的场景中：身着汗衫、慵懒地瘫在床上吹着风扇的旭仔，倾盆而下的大雨，塑料拖鞋与水泥地板摩擦的声响。菲

[1] From Eliot's 'Preludes, *The Wasteland and Other Poems*, London: Faber, 1972, p. 15.

律宾的场景展现了王家卫对那些深受西班牙影响的地方颇为着迷,这是他热爱曼努埃尔·普伊格的小说,以及一切与拉丁美洲有关的东西的结果。在《阿飞正传》中,我们能看到并且听到拉丁美洲的印记,例如"红番吉他"带着慵懒情调的吉他声[演奏曲目包括《永驻我心》、《你属我心》('You Belong to My Heart')],以及沙维尔·库加(Xavier Cugat)的标志性作品[《童谣》('El Cumbanchero')、《我的披肩》('My Shawl')、《背叛》('Perfidia')、《西波涅》('Siboney')和《丛林鼓乐》('Jungle Drums')],为中国香港和菲律宾平添了一种余音袅袅的氛围。普伊格的小说显然让王家卫产生了共鸣,值得一提的是,第一个将普伊格的《伤心探戈》(*Heartbreak Tango*)交给王家卫阅读的人正是谭家明。根据谭家明的说法,王家卫立刻被这本书吸引,并由此尝试"掌握这部小说的节奏"。[1]《阿飞正传》可被视为对《伤心探戈》的松散改编,这部随着时间推移而展开讲述的小说,通过十多个视角或人物,以书信、剪报、日记条目、警方报告、独白、对话,甚至一本相册的形式完成叙事。此后,王家卫将移师阿根廷拍摄《春光乍泄》——一部与普伊格的《布宜诺斯艾利斯情事》(*The Buenos Aires Affairs*)有着松散关联的影片。

[1] 与谭家明的访谈,2003年3月27日,香港。

伤心之日

普伊格的小说《伤心探戈》围绕胡安·卡洛斯·埃切帕尔（Juan Carlos Etchepare）展开，这个异常俊美的男人，在他的家乡巴列霍斯（Vallejos）轻而易举地赢得了数名女子的芳心，包括一个金发女子内妮（Nené）和一个黑发女子梅布尔（Mabel）。但是，胡安·卡洛斯患有肺病。小说开头，年仅29岁的主人公在1947年4月18日死去，当年与他青梅竹马的内妮则在忏悔。通过写给胡安·卡洛斯母亲的悼念信，我们得知，内妮虽已为人妇，但一直对胡安·卡洛斯念念不忘。故事随着时间的流逝继续发展，一段一段地讲述胡安·卡洛斯在疗养院治疗期间与内妮（她在一家廉价商店当包装工）、梅布尔（一个教师）、埃尔莎（Elsa，一个寡妇）、他的妈妈和占有欲极强的妹妹塞丽娜（Celina）之间的关系，以及他与印第安人潘乔（Pancho）的友谊，后者是一个曾做过砖瓦匠的警察，在令女仆怀孕之后又引诱了梅布尔。

在以意识流的方式表现人物思想方面，《阿飞正传》与《伤心探戈》一样，都是颇具实验性而又细致入微的。胡安·卡洛斯就是张国荣饰演的旭仔的原型，内妮和梅布尔的影子分别体现在苏丽珍和露露身上。尽管在普伊格的小说中，由砖瓦匠改做警察的潘乔是个更加浮夸的人物，他在《阿飞正传》中化身为刘德华和张学友饰演的人物——二者都更加低调，而非小说中

所描绘的那个"女性杀手"。最后，胡安·卡洛斯的妈妈和妹妹塞丽娜被合并为潘迪华饰演的继母，她的话透露出一种介于母性关怀和恶毒占有欲之间的人格分裂（"我不会讲给你听的，因为不值得"），此外，这个人物与一个小白脸的关系，有点类似于寡妇埃尔莎与胡安·卡洛斯的关系。影片亦捕捉到了某些对巴列霍斯日常生活的描述（尽管在细节上略有不同）：夜晚街头的漫步、人行道、有轨电车、酒吧和卧室。但真正让影片与这部小说联系在一起的，还是张国荣饰演的角色。在一封信中，内妮提及她的孩子不断纠缠她的问题：

> "妈妈，在这个世界上，你最爱的是什么？"我立刻想到一件事，但我当然不能说出来，那就是胡安·卡洛斯的脸。因为在我这一生中，还从没看到有什么东西像他的脸那么可爱，愿他安息！[1]

王家卫不仅在很多场景中以特写或中特写呈现张国荣的脸，而且有一两场戏，张国荣/旭仔在梳理油光铮亮的头发时，还要对着镜子凝视自己漂亮的面庞，让人联想起普伊格在其第一部小说《丽塔·海华斯的背叛》（*Betrayed by Rita Hayworth*）中

[1] Manuel Puig, *Heartbreak Tango*, trans. Suzanne Jill Levine, London: Arena, 1987, p. 205.

描写过的一个年轻人:"在巴列霍斯,他的头发比任何人都长,他会花一个小时在镜子前面梳理每一绺卷发。"[1]张国荣/旭仔的头发或许更直、更短,但他的自恋却与普伊格的描述如出一辙。

《阿飞正传》实在是张国荣的一场表演秀,他在片中宣泄般地展示着自己俊秀的面孔。事实上,这也是他主演的最令人难忘的一部影片。旭仔和露露首次肌肤之亲之后发生在卧室里的一场戏,充分强调了旭仔对自己美貌的意识。露露问道:"我们还会不会再见面?"然后给他留下自己的电话号码。看到旭仔对此无动于衷,露露佯怒,威胁要用硫酸泼他的脸。"别跟我讲这样的话!"旭仔答道,几乎要对她动粗。旭仔俊秀的面孔,犹如磁铁一般吸引女性向他靠近。内妮说胡安·卡洛斯"能让女人神魂颠倒,因为他长得漂亮"[2]。然而,和胡安·卡洛斯一样,旭仔也爱着自己。纳喀索斯(Narcissus)令女性魂不守舍,而他自己却身患重病——自恋便是病态自我的一种体现。"他终其一生都在追求女人。我想不明白的是,她们为什么不怕被传染。"[3]梅布尔驳斥道,她指的是胡安·卡洛斯的结核病。王家卫尽管并未将旭仔描绘成病人,但在那些香港场景中,旭仔的表现——永远躺在床上——几乎与肺病患者别无二致。胡安·卡

[1] Manuel Puig, *Betrayed by Rita Hayworth*, trans. Suzanne Jill Levine, London: Arena, 1987, p. 65.

[2] Manuel Puig, *Heartbreak Tango*, trans. Suzanne Jill Levine, London: Arena, 1987, *Heartbreak Tango*, p. 183.

[3] Ibid.

洛斯真的身患致命病症，旭仔的病则是心理上的，并通过"自恋的自我"（narcissistic ego）表现出来。

德勒兹写道，这个自恋的自我"不仅与一种本质的创伤不可分割，而且与无处不在的伪装和移置不可分割，构成了自我的变异。这个自我是其他面具的面具，是隐藏在其他伪装之下的伪装"[1]。换言之，旭仔的自恋表现为遭受创伤的自我，它是一副面具，其下掩盖着另一副断裂的面具，其本质"不过是时间的纯粹和虚空的形式，与其内容相分离"[2]。旭仔遭受着由弗洛伊德式的俄狄浦斯情结（与生母取得联系的愿望）引发的身份危机之苦，在某种意义上，它正源自这种"时间的纯粹和虚空的形式"。德勒兹解释道："时间的虚空和混乱，连同其严密的形式和凝滞的秩序、压倒式的一体性，及不可逆的序列，正是死亡本能。"[3]旭仔断裂的自我极好地体现于他不断讲述的那则无足鸟的寓言，它只能不停在风中飞，直到死去——事实却是，这只鸟飞不到任何地方，它一开头就已经死了。鉴于张国荣在2003年愚人节自杀，旭仔这个人物不断展示其自恋般的热情，便显得格外辛酸——如果我们认为这个角色就是张国荣的一副充满自恋的面具，那么，悖谬的是，它展示了张国荣混乱

[1] Gilles Deleuze, *Difference and Repetition*, trans. Paul Patton, London and New York: Continuum, 1994, p. 110.

[2] Ibid.

[3] Ibid., p. 111.

《阿飞正传》中的张国荣——负心人

的自我,而非将其隐藏起来。

 这就是王家卫作为擅长指导演员的导演(a director of actors)所使用的技巧,它令《阿飞正传》可以凭自身情感的动力自行发展,尽管他借用了《伤心探戈》的人物和情境。王家卫可能还借用了其他文学资源,最明显的当属日本作家村上春树,他的小说《挪威的森林》(Norwegian Wood)讲述了男主人公回忆青年时代与一个女子的恋情,这个女子有点类似张曼玉饰演的苏丽珍,她多愁善感,以致精神崩溃。小说的主人公搜寻自己的记忆,担心忘掉最重要的事情:"尽管这教人感到悲哀,但却是千真万确。最初只要五秒钟我便能想起来的,渐渐地变成十秒、三十秒,然后是一分钟。"[1]这句话,以及关于记

[1] Haruki Murakami, *Norwegian Wood*, trans. Jay Rubin, London: Vintage, 2000, p. 4.

忆和遗忘的幻想,都不由让人想起旭仔——他无法忘记他想忘记的,亦即他与苏丽珍之间的恋情,以及深深镌刻在他心中的"一分钟的朋友"。

王家卫根据演员的情感驱力重新诠释了《伤心探戈》。用一个比喻的说法就是,张国荣/旭仔和苏丽珍、露露跳了一支"伤心探戈",就像胡安·卡洛斯与内妮、梅布尔共舞一样。这些女性总是被旭仔/胡安·卡洛斯吸引,但普伊格所设定的社会语境,将主人公放置在"一个爱说闲话的、令人作呕的恶毒的小城",而王家卫的人物则形同行尸走肉,梦游般地穿梭于热带的都市景观,陷入由不忠的爱人带来的痛苦(就这一点而言,拉丁爵士乐《背叛》就是对这些女性的贴切颂歌)。苏丽珍和露露在追求爱情的过程中采用了近似巫术的方式,因为旭仔一开始就已经"死去"(活力四射的露露一度让他振作,但这不过是表面现象,因为他对露露根本没有兴趣)。一旦被抛弃,她们与旭仔的恋情就变成了精神恋爱。与胡安·卡洛斯一样,旭仔已经进入"崇高的领域",但是胡安·卡洛斯或许可以安息,并且在那些深爱他的女人心中找到自己的位置,旭仔则得不到这样长眠的机会:"我不知道此生究竟爱过多少女人,直到临死之前都不知道自己最喜欢的是谁。"(此处插入的画外音乐《背叛》便成了一种反讽的个人哀叹。)

张国荣/旭仔与张学友、刘德华之间的关系,折射了胡安·卡洛斯与潘乔的友情,但是王家卫对这些关系进行了调整:

刘德华和张学友的角色更能唤起观众的共鸣。张学友的表演源自内心深处，是纯粹情感性的，他的脸上铭刻着得不到爱情的痛苦和愁容。在影片结束后，张学友精彩的表演仍然久久留在观众心间。与刘德华相比，张学友的表演风格显然属于方法派。王家卫指导刘德华以布列松式的风格表演，他脸上没有任何表情，让情感在内心汇聚，而非让其爆发。刘德华的表演是私密的、内向的，而这正是影片总体基调的特征。

至于女演员，张曼玉和刘嘉玲完美地捕捉到了女人着迷于旭仔的自恋时的动人特质。张曼玉的表演更加细腻，由于她后来出演了《花样年华》中的同一角色，她的表演便更易让人回味。甚至所饰人物更浮夸的刘嘉玲也奉献了克制的表演，提示了一种人物的深度，而这一点尚未被其他导演发掘［区丁平是个例外，在他执导的《说谎的女人》（1989）中，刘嘉玲出色地饰演了一个情妇，其表演既浮夸又有深度］。或许除了张国荣/旭仔对童年创伤的执迷和死亡冲动（以后见之明观之，这一点更符合张国荣的心理状态），演员的表演都被纳入影片表现内心情感的总体基调之中，表明他们饰演的角色其实是王家卫的自我创造，而他们的性格正反映了王家卫羞怯的本性。

王家卫越来越善于拿捏普伊格小说结构中那些看上去不相关的元素之间的微妙关联。他做到这一点是通过对下述两点的结合，即独白式对话，以及允许人物在没有情节结构主线的情况下拥有自己的情感空间：

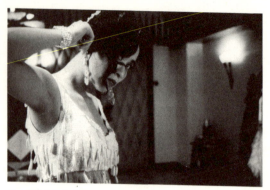
坠入情网的年轻女子（刘嘉玲饰）

由于很少有人会注意故事讲述的方法，我想改变一下关于影片结构的观念，让观众猜不到接下来会发生什么。我觉得这种意外非常重要。[1]

当时还是一名年轻导演的王家卫，已有能力完成这样一部完全由人物而不是故事塑造的影片，并且在大牌明星的通力合作（标志着导演有能力对创作施加自己的影响）下，《阿飞正传》成为一部成就非凡的影片。影片的素材或许是薄弱的，但王家卫却依照其文化和美学的范式，拍出了这部出色的影片。普伊格以一种出人意料的反向作用影响着王家卫，因为他的小

[1] Jimmy Ngai, 'A Dialogue with Wong Kar-wai', in Jean-Marc Lalanne, David Martinez, Ackbar Abbas and Jimmy Ngai, *Wong Kar-wai*, Paris: Dis Voir, 1997, p. 101.

说是其热爱电影的产物,他的小说有很多地方指涉经典好莱坞电影,他构建人物对话的那种杂乱的、省略的方式,与其说是意识流,不如说更像电影跳切那种不连贯的节奏。

虽然王家卫是《阿飞正传》当仁不让的作者,但合作者的创造性投入亦不可忽略。与《旺角卡门》一样,张叔平作为美术设计发挥了关键性的作用。张叔平一丝不苟的设计凸显了1960年代的风貌(包括中国香港和菲律宾的场景),让这个年代如现实(或者接近王家卫或张叔平对这个年代的回忆)一般呈现在观众眼前。影片的美术设计与这部缺乏明晰情节线索的影片高度契合。这一次张叔平并未参与剪辑,这项荣誉被交给谭家明——王家卫以编剧身份加入电影界时的导师。据谭家明所说,最初张叔平剪了几场戏,但王家卫并不满意,并请谭家明来看一看。谭家明回忆道:"张叔平的剪辑对素材施加了某种风格或某些影响,但影片不会自然而然地从素材中生发出来。"[1]于是,谭家明继续剪辑该片,但他的贡献远不止于此:是他从影片的混乱无序中理出一条清晰的线索。[2]

谭家明说:"王家卫通常不喜欢预先将他的剧本分解成详细的镜头,不像阿尔弗雷德·希区柯克(Alfred Hitchcock)或布列松那样依此拍摄。他在拍摄现场可能没有预定的设计或场面

[1] 与谭家明的访谈,2003年3月27日,香港。
[2] 尽管另一位剪辑师奚杰伟也有署名,但显然谭家明级别更高,是他负起了从剪辑台上建构影片的艺术责任。

调度。他喜欢即兴创作。"[1]这种工作风格特别适合杜可风,他正是由谭家明介绍给王家卫的。[2]《阿飞正传》是王家卫与杜可风的首度合作,但据谭家明的说法,王家卫最初对杜可风的方法非常恼火,并向谭家明抱怨道:"我控制不了他。"而谭家明答道,杜可风的摄影无懈可击。[3]在《阿飞正传》之后,王家卫再度邀请杜可风参与合作,两人步调一致,形成了延续下去的良好合作关系。

杜可风按照王家卫无剧本创作的方式,每场戏都会从不同的角度拍摄多次,累积了数万英尺的胶片素材。谭家明要做的,就是对其分类整理。在谭家明看来,他对影片的贡献在于开场和结尾的那些镜头。在没有拍摄台本,甚至没有完整剧本(谭家明仅靠一个故事大纲剪辑)的情况下,他要选出开场戏(摄影机跟拍旭仔走进体育场小卖部,与苏丽珍邂逅)的镜头:

> 旭仔是个粗鲁的人,精力充沛、活力十足。追求女孩子的时候,他会非常直接、单刀直入。因此,正如观众所看到的那样,从一开头就没有拐弯抹角。也就是说,我帮助他组织影片的结构,分解这些镜头。[4]

[1] 与谭家明的访谈,2003年3月27日,香港。
[2] 杜可风曾在谭家明执导的两部影片中担任摄影师,即《雪在烧》(1988)和《杀手蝴蝶梦》(1989)。
[3] 与谭家明的访谈,2003年3月27日,香港。
[4] 同上。

至于影片最后那个未经剪辑的长镜头,即梁朝伟坐在阁楼的床边修剪指甲,然后起身穿上外套,从桌子上拿起一沓钞票放进上衣内侧口袋,还把一副扑克塞进马甲的口袋,将手帕叠起来,最后梳头,关灯离开。谭家明说,这场戏最初的作用类似于预告片,表明梁朝伟将是担纲下集的明星。现在看来,这场戏已成为影片不可或缺的一部分,而这正是谭家明的主意。他解释道:

> 从结构的角度说,它改变了影片。这场戏与此前发生的内容均不相关,似乎所有的人物都是在为梁朝伟的出场做准备。他们的作用类似于序幕。这真是一个大胆的尝试,我必须说,我对这个创意非常满意。我为整个段落同步配上了沙维尔·库加的音乐,[1]效果完美。他(王家卫)喜欢这样,未提出任何异议。[2]

梁朝伟的出场或许并非影片意义的最终"显现"(epiphany),但它契合了影片的内在情绪和"阿飞症候"——一种沉溺于自我的症候。孤独的个体、迷人的魅力(有着铮亮的头发和俊秀的面孔),都让人想起普伊格小说中那些(通常在女人心中)作为

[1] 此处的音乐由大型管弦乐队演奏,是以库加的风格演奏的埃内斯托·莱库奥纳(Ernesto Lecuona)的《丛林鼓乐》。
[2] 与谭家明的访谈,2003年3月27日,香港。

飘忽不定的记忆的年轻俊男；或者他可能是旭仔在一部失落的博尔赫斯侦探推理小说中的二重身。无论如何，梁朝伟在《阿飞正传》中的存在是光彩夺目的，犹如一个散发出近乎神秘的光芒的灯塔。梁朝伟本人也认为这是他最出色的表演，很多人都同意这个观点。

梁朝伟在银幕上总共出现了三分钟，他尽其所能，让自己的表演伟大。他用自己的面部和身体表演：坐下，起身，把东西装进口袋，梳头，弹一下烟灰，离去。但是，我要说的是，这个场景的伟大之处或许源自这个人物所制造的潜能，这种潜能永远不会实现，而我们今天所拥有的、所看到的，必将被永远珍视下去。《阿飞正传》的下集是世界上失落的伟大影片之一，此中有着被永远铭刻在这最后一场戏的伤心。

第三章　时空之舞：《重庆森林》

重置时空

　　《阿飞正传》的票房失利对影之杰制作有限公司而言无异于一场灾难，王家卫也因此大受挫折，最终丧失了拍摄《阿飞正传》下集的机会。虽然王家卫被迫放弃了他的拍片计划，但《阿飞正传》在批评界的反响至少能让他略感安慰，影评人对这位重要导演的出现感到欢欣鼓舞。尽管王家卫的影片并未取得商业成功，但他所建立的声望和人脉已经相当可观。他不仅获得了当之无愧的新晋导演之名，而且收获了某种精神上的坚韧（尽管他的羞怯、平和从其执导的影片之中便可略知一二），他有能力迅速从《阿飞正传》未尽全功（或者说至多完成了一半）的挫败中振作起来。

　　王家卫在影之杰公司的搭档刘镇伟是一位卖座的商业片导演，擅长拍摄快节奏的喜剧片和动作片，尤其是在执导了大获成功的《赌圣》（1990，周星驰主演）之后，刘镇伟当时在香港电影界的地位远胜王家卫。正是在刘镇伟的支持和帮助下，王家卫离开了影之杰，并创立了自己的制片公司——泽东电影有

限公司。他随即着手筹备下一部影片,并再次对一部小说进行改编,这次是一部经典武侠小说——金庸的《射雕英雄传》。[1]

这部影片问世的背景,便是随着徐克《笑傲江湖》(1990,亦改编自金庸的小说)的成功而在香港影坛重新出现的武侠片热潮。除了借用原著的两三个人物,王家卫的剧本几乎是原创,连人物的背景故事也完全是虚构的。他还虚构了六七个其他角色,他们通过各自的背景故事相互关联,这种方式在《阿飞正传》中出现过。不过,将其推向极致的,还是他的这部新片。在新武侠片浪潮达到顶峰的1992年,王家卫着手拍摄这部定名为《东邪西毒》的影片。

王家卫再一次显示了他罗致大牌明星的能力:张国荣、张学友、张曼玉、刘嘉玲和梁朝伟,这些都是曾与他在《阿飞正传》中合作的演员,还有首度与他合作的几位演员,包括梁家辉、林青霞和杨采妮。影片的预算与《阿飞正传》大体相当。作为一部以古代中国为背景的古装武侠片,《东邪西毒》给王家卫带来一些问题,即如何在保证布景、服装及外景等细节符合历史真实的同时,保持他自己的后现代美学标准。影片的外景在中国内地的沙漠拍摄,而内景则在香港完成。尽管王家卫

[1] 金庸,原名查良镛,1923年生于浙江,2018年病逝于香港。他以记者身份开始职业生涯,1948年迁居香港,后创建《明报》,并于1955年开始写武侠小说,共创作了15部长篇小说。他的小说大多在其创办的报纸上连载,开创了"新派武侠小说"的先河。自1950年代末开始,他的小说成为电影改编的热门对象。

以他一贯的"慢工出细活"的方式拍片（影片耗时两年方告完成），在经历了《阿飞正传》的票房失利之后，王家卫和剧组成员（包括美术指导张叔平、摄影指导杜可风、助理导演江约诚、制片人彭绮华等，足以构成一家后备制片公司）一定很快就感受到了拍摄一部大制作的压力。

王家卫无法专注于《东邪西毒》的创作，在拍摄过程中，他不得不协调大明星们相互冲突的档期，还要参与创作一部由搭档刘镇伟执导的影片——《东成西就》（王家卫挂名联合编剧）。该片是对《射雕英雄传》的戏仿，也就是《东邪西毒》的姊妹篇。两部影片背靠背地拍摄，起用了不少相同的演员，刘镇伟很快就完成了《东成西就》，但直到该片于1993年春节档公映时，王家卫仍在忙于《东邪西毒》的制作（影片最终在一年多之后的1994年9月公映）。

王家卫手里的另一部影片也延缓了《东邪西毒》的尽早杀青，这就是《重庆森林》。传奇之处在于，王家卫利用剪辑《东邪西毒》的间隙，用了不到两个月就拍成了此片。[1] 王家卫将《重庆森林》比作一部由刚刚从电影学院毕业的学生拍摄的作品：使用最简单的设备，只用自然光，以类似纪录片的条件拍摄的一部低成本影片。影片的预算为1500万港币，王家卫强调，

[1] 王家卫称，他花了6周时间拍成此片。See Mary Jane Amato and J. Greenberg, 'Swimming in Winter: An Interview with Wong Kar-wai', *Kabinet*, no.5 (Summer 2000).

在为两部巨额成本的影片殚精竭虑之后，拍摄《重庆森林》仿佛让他回到了年轻时代。[1]

这部影片给人的感觉像是一次具有嬉戏意味的冒险，能如此迅速、自发地完成影片的拍摄，更强化了这种感觉，它与香港及香港电影界那种"能做"（can do）的节拍颇为一致。王家卫令人难以置信地迅速完成了《重庆森林》，并抢在《东邪西毒》之前两个月公映。因此，《东邪西毒》是王家卫制作的第三部影片，却是他公映的第四部影片。出于这个原因，而且还因为《重庆森林》的确混杂了《阿飞正传》和《东邪西毒》的某些特点，本章将集中讨论《重庆森林》。王家卫在带领观众到那部要求最高的《东邪西毒》（详见下一章的讨论）之前，或许打算让《重庆森林》成为轻松的消遣品，但这绝不意味着该片是一部中庸或次要的作品。

不同于之前的《阿飞正传》和之后的《东邪西毒》，《重庆森林》并非一部年代剧，亦不同于《旺角卡门》，它不落成规的窠臼，既非一部当代黑帮片，也非一部当代爱情片。在类型内容方面，《重庆森林》的意义更加重要：它标志着王家卫在类型中创造各种变化的信心日益增强，而这一点恰是他从一开始就孜孜以求的。影片讲述了两个相互独立的故事，尽管王家卫插

[1] 参见《究竟王家卫有什么能耐？》，《电影双周刊》第397期（1994年7月），第41页。

入了几个在两个故事中均有亮相的配角。[1]

影片的主要人物是两个警察(金城武、梁朝伟饰)、一个头戴金色假发的神秘女子(林青霞饰),以及两个乖僻的女子(王菲饰演的快餐店店员和周嘉玲饰演的空中小姐)。这些人物概述令人想到不同的类型:警匪片、黑色侦探推理片(由金城武和林青霞主演的第一个故事中的一些段落)、喜剧和爱情片(由梁朝伟和王菲主演的第二个故事中的一些段落)。王家卫更喜欢把这两个故事都称为"独身的爱情故事"(single love stories),那些生活在这座城市中的人具有共同的特征,即无法把自己的感情传递给适合的对象:

> 梁朝伟对着一块肥皂倾诉心声,王菲溜进梁朝伟的公寓,四处挪动东西,以此满足自己的感情,金城武面对的则是一罐凤梨罐头。他们把自己的感情投射到其他东西上。唯有林青霞的角色没有感情。她不停地活动,活下来对她而言更为重要。她就像一头在重庆森林里如入无人之境的野兽。[2]

片名中的"重庆森林"指的是一座位于尖沙咀(第一个故事的主要拍摄地)的建筑,这里充斥着各种小生意和犯罪活动,遍

[1] 王家卫还写了第三个未被拍进此片的故事,这个故事成为他的第五部影片《堕落天使》的基础。
[2] 《究竟王家卫有什么能耐?》,《电影双周刊》第397期(1994年7月),第43页。

布为旅行者和背包客所熟知的廉价旅馆。英文片名"Chungking Express"的其他含义我会在下文详述,但它也起到了将影片分隔为两段的作用:"Chungking"指的是以重庆大厦为主要背景的第一段故事,"Express"指的是以"午夜特快"(Midnight Express)为中心的第二段故事,"午夜特快"是位于中环兰桂坊的一个著名快餐店,可从尖沙咀乘坐渡轮穿过维多利亚港到达。

王家卫拍摄《重庆森林》的首要灵感来自日本作家村上春树的一篇名为《在一个美妙的四月春晨,遇见100%完美女孩》的短篇小说。这篇小说表现的是感觉的难以捉摸,开篇第一句便是:"一个美妙的四月春晨,在东京原宿时尚区的一条狭窄的路边,我与一位100%完美的女孩擦肩而过。"[1] 与此相似,《重庆森林》也以一场邂逅开始,这也成为第一段故事的母题:在重庆大厦的一场典型的警匪追逐之后,金城武饰演的警察何志武与林青霞饰演的金发女子擦身而过。王家卫再次运用他在《阿飞正传》中发展出的关于时间的母题,他将镜头切至一只钟表,当时间变成晚上9:00时,上面显示的日期为4月28日,星期五。"57小时后,我会爱上这个女人。"金城武饰演的害着相思病的警察以第

[1] 村上春树的其他可能对《重庆森林》产生影响的作品,还包括短篇小说《去中国的小船》,以及长篇小说《挪威的森林》("重庆森林"似乎是在暗示"挪威的森林")。关于村上春树的影响,王家卫的回答略显腼腆。例如,王家卫在一篇访谈中说:"可能是用号码和时间这些地方相似吧。当然,村上春树对我有影响,但若说我受村上影响不如说是受加缪影响……唯一我和村上春树的共同点是大家都是一个有感情的男人。"参见《王家卫的它与他》,《电影双周刊》第402期(1994年9月),第44页。

一人称独白的形式（如今这已成为王家卫的标签）喃喃地追忆，但这或许也是村上春树小说中第一人称叙述的延续。因此，村上春树对王家卫的影响体现在两方面：首先，王家卫的独白反映了村上春树小说的对话风格；其次，叙事是对记忆的重述。

何志武最终在一家酒吧遇上那个金发女子，但他们都没有意识到之前邂逅过。他们开始交谈（那个女子颇不情愿），最后来到宾馆的房间。但这次邂逅的变化却出人意料：她倒在床上昏昏睡去，而他则一边看着午夜电视节目播出的粤剧戏曲片，一边大啖厨师沙拉和炸薯条。

王家卫发展出一套关于虚幻的人物关系的主题，恰如《在一个美妙的四月春晨，遇见100%完美女孩》所呈现的，这种关系转瞬即逝。人物的生活只是发生轻微的接触，但绝不会相互渗透（或许他们连接触都谈不上，只是擦肩而过）。与村上春树一样，王家卫为日常生活注入充满魔力的元素，但带着致命感。他和村上一样，喜欢调用流行文化的符号来暗示记忆所扮演的角色。林青霞饰演的女子戴着假发和墨镜，这便是有意识地强调她作为电影偶像的形象，林在1970年代便蜚声影坛，当时王家卫不过十几岁，可能刚念高中。在职业生涯的早期，林青霞经常饰演的角色是即将步入成年的甜美少女。在《重庆森林》中，林青霞的银幕形象让人想起村上春树的另一篇小说《1963/1982年的伊帕内玛姑娘》中的人物。《伊帕内玛姑娘》('The Gril from Ipanema')这首在1960年代风靡一时的歌

曲，首先让主人公想到了高中学校的走廊，进而又让他想到了包括"生菜、番茄、小青瓜、青辣椒、芦笋、切成圆圈圈的洋葱，还有粉红色的千岛沙拉酱"的综合沙拉，这些又让他想起了从前认识的一个女孩，"她被封闭在印象之中，静静地飘浮在时光之海里"。《重庆森林》中的沙拉数量众多，承担着王家卫记忆的一个功能，关联着林青霞的偶像在场（在第二段中，则是与王菲联系在一起，她的在场同样是偶像式的，但并无神秘感，因为她比林青霞或王家卫要年轻得多）。但沙拉也是饥饿的象征——由对爱的渴求而生发出来的饥饿，这一主题仿佛是对《阿飞正传》的重演：此处，与其说是得不到回报的爱情，不如说是已然失去的爱情。

另一条将《重庆森林》与《阿飞正传》联系在一起的线索是双联画式的结构。很遗憾，王家卫未能拍成《阿飞正传》下集，但《重庆森林》完美地呈现了两个爱情故事的双联画。在这个意义上说，这部影片以其自身的成就，堪称王家卫进行实验的丰硕成果，而这恰是他在《阿飞正传》中未能完成的。在拍摄《重庆森林》的过程中，王家卫曾说他想"尝试在一部影片中拍摄两个相互交叉的故事"，并让叙事的发展"类似一部公路片"。[1]因此，与之相应，《重庆森林》亦可被描述为一部

[1] 参见《究竟王家卫有什么能耐？》，《电影双周刊》第397期（1994年7月），第43页。

实验性的公路片，其实验性被影片的风格（依赖纪录片技法，例如手持摄影、自然光、镜头内效果）和不连贯的叙事所证实，给观者制造出一种迷失感。只是由王家卫电影所导致的这种迷失，来自诺埃尔·伯奇（Noël Burch）在《电影实践理论》（*Theory of Film Practice*，以法文初版于1969年）中的论述，该书预测，分镜头（découpage）"从把叙事分解为场景的局限意义来说，对真正的创作者不再有什么意义……将不再停留在实验性和纯理论的阶段，而是在实际的电影实践中获得独立"，此时将会"形成未来电影的实质"。[1]

《重庆森林》体现了这种实际的电影实践，影片形式上的自主被导演有机地运用，以展示伯奇所说的"一部影片的时空表达及其叙事内容、形式结构（形式结构决定叙事结构，反之亦然）之间的一致关系"[2]。

重庆空间、特快时间

在下文中，我将尝试证明《重庆森林》是如何通过王家卫对时空偶合的编排而成为后现代电影实践的样板的。我们或许

[1] See Noël Burch, *Theory of Film Practice*, trans. Helen R. Lane, London: Secker and Warburg, 1973, p. 15.（此书的中文版，参见诺埃尔·伯奇：《电影实践理论》，周传基译，北京：中国电影出版社，1992年。——译者注）

[2] Ibid.

可以从片名说起，"Chungking"是空间，"Express"是时间。"Chungking Express"是一个均质化的隐喻，将两个互不相容的概念联系在一起。影片中的空间，是由重庆大厦幽闭的环境所象征的内部世界，而时间则是一个由钟表所表征的接近抽象的外部世界，但它是通过罐头上的过期日和画在餐巾上的假登机牌实现的。

王家卫的空间并非永恒不变，毋宁说它回应着某种哲学和心理学关于时间本质的表述，亨利·柏格森（Henri Bergson）所提出的"绵延"（durée）正是对此最好的界定。[1]在一个层面上讲，"绵延"指的是时间的流逝和延续；在另一个层面上讲，它指的是同意识和记忆相关的时间。"绵延"是活的时间，即各种排列形式的人类经验。存在着逐渐演化成外部空间的内在的或人的"绵延"，接着它就变成记忆的容器。从这部影片来看，"绵延"犹如一曲抽象运动（时间）与空间共舞的探戈。空间自身只能通过被人居于其间而获得完整性。重庆大厦便是记忆的虚拟维度，其空间便是一个生动的被时间所填充的（因此也是人的和心理的）实体。

如前所述，英文片名"Chungking Express"也代表着尖沙

[1] 柏格森"绵延"的概念与电影的关系主要是由吉尔·德勒兹的理论阐发的，罗纳德·鲍格（Ronald Bogue）对德勒兹的分析涵盖了这一点。See Ronald Bogue, 'Chapter One: Bergson and Cinema', *Deleuze on Cinema*, New York and London: Routledge, 2003, pp. 11-39.

咀和中环——空间地理的集合体，时间和记忆在此通过——两个王家卫一直想拍进电影的地点。在中环，除去"午夜特快"这个地点，王家卫还聚焦于从阁麟街到中半山安装自动楼梯的区域。重庆大厦正是尖沙咀的缩影。王家卫成长于尖沙咀，对这里十分熟悉："这里华洋混居，有着香港社会最突出的特点。"[1]重庆大厦代表着香港多元文化的面向，堪称一个充斥着异国声音和语言的地球村，在王家卫眼中，这里是真正的香港的象征。"绵延"的概念呈现在多元文化的人类经验（体现为重庆大厦的空间维度）的现实中。

"绵延"还体现在影片的音轨上。王家卫对外国音乐的听觉扩展到他对流行歌曲的选择上："爸爸妈妈"乐队（The Mamas and the Papas）的《加州梦》（'California Dreamin''）、黛娜·华盛顿（Dinah Washington）的《一日之别》（'What a Difference a Day Makes'）、丹尼斯·布朗（Dennis Brown）具有雷鬼乐节拍的《生命中的事物》（'Things in Life'）等。同样重要的还有几处宝莱坞风味的音轨，以及深夜电视节目播出的粤剧戏曲片。这些兼收并蓄的音轨作为一种凌驾于空间之上的时间类别而发挥作用。这些歌曲的运用到达了下述目的：撕裂我们对尖沙咀或"午夜特快"在空间认知上的感觉。当我们听到《加州梦》《一日之别》，以及丹尼斯·布朗浅吟低唱《生命

[1] 《究竟王家卫有什么能耐？》，《电影双周刊》第397期（1994年7月），第42页。

中的事物》的前两句歌词("每一天都有不同的际遇,这一切都变化无常")时,首先感到的是一丝错乱,然后才定下神来认出与某一特定歌曲相联系的空间(《加州梦》与"午夜特快"、《生命中的事物》与酒吧场景拍摄地"Bottoms Up"酒吧,等等)。

时间和空间似乎相互对立,但实际上,那些歌曲、重庆大厦中充斥着的外语,以及拍摄地的地理环境(尖沙咀和中环),共同作用于一个纯粹的形式层面,它犹如一个文本,令不相干的个体形成一个不可分割的整体。英文片名"Chungking Express"有意混淆空间,给人造成这样一种假象,即尖沙咀和中环是一个单独的、完整的城市。影片在世界范围内大受欢迎,暗示了这样一个事实:那些从未到过香港的观众,亦可以合乎情理地将影片对时空的操弄视为王家卫后现代风格的不可分割的元素。不过,影片的国际发行版与香港版略有不同。《重庆森林》是王家卫首部获得国际发行的影片,该片迷倒了昆汀·塔伦蒂诺(Quentin Tarantino),后者的公司"Rolling Thunder"买断了国际发行权。国际版更长,包含更多场景,例如林青霞在重庆大厦与一群印度人进行毒品交易的段落,伴随着典型宝莱坞歌曲的音轨,以及极有可能来自某部宝莱坞电影的对话片段。不久,在林青霞遭到背叛之后,还有一个扩展的场景:她绑架了一个小女孩,向后者的父亲逼问那些潜在的毒贩的行踪。国际版还对香港版的几处场景进行了重新排序或调整。

影片的国际版对香港空间的表现更具抽象意味。对外国观

众而言，重庆大厦、尖沙咀和中环或许不过咫尺之遥。尖沙咀和中环被维多利亚港所分隔，对老香港人而言，二者之间的距离不言自明。香港版有这样一场戏，即何志武跑向天星小轮并渡海，与此同时我们听到他的独白，是关于他买来的30听即将在5月1日过期的凤梨罐头（"如果她不回来，我们的爱情将会过期"）。国际版对这场戏的删除（这段独白被挪到何志武在便利店里买凤梨的那场戏），强化了片中的空间是一个完整街区的幻觉："重庆森林"是一个坚实的地理坐标。不过，由这些歌曲在心理层面上所指示的"绵延"的本质，推动观众以别的方式观看和思考。

影片对"绵延"——由心理脉动和记忆所决定的时间和空间偶合（spatial articulations）——的最佳表达是第二段故事的开场段落中召唤了偶遇母题的那一刻：何志武在"午夜特快"点餐时，与王菲的角色（显然又是一个"100%完美的女孩"）撞到一起，音轨是何志武的描述："我跟她最接近的时候，我们之间的距离只有0.01公分。我对她一无所知。六个钟头之后，她喜欢了另外一个男人。"当《加州梦》突然响起时，画面淡出，接着淡入为梁朝伟饰演的巡警在执勤名单上签字。他径直朝摄影机走来，摘掉帽子，点了一份厨师沙拉。镜头切至王菲，她身着一件无袖的黑色T恤。《加州梦》在大声实时播放。这场戏发生在实时，和着歌曲的节拍而没有切换，两人的对话如下：

王菲：拿走还是在这儿吃？

　　梁朝伟：拿走。新来的？没见过你啊。

　　（王菲点点头，身体随着音乐的节奏左右摆动。）

　　梁朝伟：你喜欢听这么吵的音乐啊？

　　王菲：对啊，吵一点挺好。不用想那么多事啊。

　　梁朝伟：你不喜欢想事情？

　　（王菲和着音乐的节奏摇摇头。）

　　梁朝伟：那你喜欢什么？

　　王菲：不知道。想起来再告诉你。

切至梁朝伟侧脸的特写：

　　王菲：你呢？

　　切至梁朝伟手的特写，示意她凑近些。跳切至他们侧脸的特写，分别从左右两侧入画。他小声说道："厨师沙拉。"切至中景（和前面的镜头一样），王菲语带失望地叫了一声，然后梁朝伟带着厨师沙拉走开。在这个实时拍摄的场景之后，镜头仍旧停在王菲这里，随着音乐晃动。音乐和影像的流动突然被跳切打断，现在我们看到，王菲穿着一件柠檬绿的短袖上衣，系着围裙。画外音乐仍是《加州梦》，但时间显然已经变了，空间也转为王菲的近景，她在柜台后面跟着音乐起舞，拿着番茄酱

的双手上下摇摆。老板出来后，她才走进厨房。老板关掉录音机，镜头切至走向前来的梁朝伟，他又点了一份厨师沙拉。

王菲衣着的变化，正与时间相匹配。在先导场景中，她身穿黑色T恤；在后续场景中，她身着柠檬绿的上衣。在梁朝伟与王菲的一系列"午夜特快"对手戏中，至少还有两次由着装变化所指示的时间变化。此处，王家卫真的做到了在时空中拓展村上春树关于偶遇式的人物关系和记忆所扮演的角色的概念。能做到这一点的电影导演，或许只有王家卫。带黑色心形图案的白T恤，以及带斑点的白T恤，指示了另外两次时间变化。

在王菲身穿带黑色心形图案的白T恤的同一场景中，与段落开始时的介绍性镜头一样，梁朝伟径直走向摄影机，直接摘下帽子——这个重复因为王菲的穿着和梁朝伟所点的外卖而与之前略有不同：这一次梁朝伟点了炸鱼薯条，而非厨师沙拉（他听从老板的建议，给原本喜欢厨师沙拉的女朋友更多选择）。这个场景重复了梁朝伟及王菲偶遇的实质。这是从王菲的主观视点拍摄的。事实上，整个镜头序列不仅通过王菲的穿着标示出时间的流逝，也完全是从她的视角进行观看的。当梁朝伟径直走向摄影机，他英俊的脸庞让人眼前一亮，观者则被放在王菲的位置上：我们的心和她一起激动，我们幻想她所幻想的，我们和她一样，为梁朝伟改点炸鱼薯条而感到焦虑和好奇。

这场戏的空间偶合描述了王菲的恐慌：她正在擦一面玻璃墙，透过它，我们能看到站在柜台旁边的梁朝伟模糊的影子，

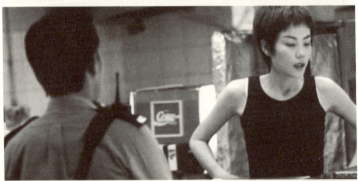

《加州梦》、T恤衫和跳切,共同构成了《重庆森林》中的时空偶合(上图和对页图)

第三章 时空之舞:《重庆森林》 089

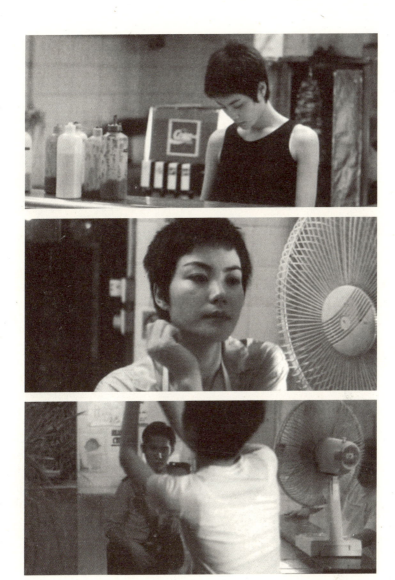

她小心地擦拭着玻璃（或梁朝伟的影子）。镜头切换，焦点对准梁朝伟，从玻璃墙后面拍摄他。再切至王菲，她还在擦玻璃，但这次是在厨房通道前面，并且穿了一件带斑点的白T恤；我们从王菲的视点出发，透过通道看梁朝伟，尽管王菲实际上是面对摄影机的——这个发生在不均衡空间中的重复性动作充满活力，而王菲擦洗、清洁时不断重复的节奏更强化了空间的不均衡。在不同的时间里，空间也发生了变化。吉尔·德勒兹说："心是重复的情爱器官。"[1]发生在这个段落中的重复，可以从心理学和差异的其他维度加以区别。我们现在知道，梁朝伟被女友抛弃了，他说："既然消夜都有那么多选择，何况男朋友。好好的厨师沙拉，换什么炸鱼薯条？"王菲似乎忙于清洁，但她却偷听了二人的对话。梁朝伟看上去略显悲伤，他只点了一杯咖啡。

梁朝伟喝咖啡的时候，王家卫将镜头切至一架飞机在夜幕中起飞的画面，画外是梁朝伟的声音："每一架飞机上面，一定有一个空中小姐是你想'泡'的。去年的这个时候，我很成功地在两万五千尺的高空'泡'上一个。"在梁朝伟的闪回镜头中，我们置身于他的公寓：他在前景中躺在床上，摆弄一个玩具飞机，而那个身穿胸罩和裙子的空中小姐（周嘉玲饰）则

[1] Gilles Deleuze, *Difference and Repetition*, trans. Paul Patton, London and New York: Continuum, 1994, p. 2.

站在厨房门口,啜饮一罐啤酒;画外音乐是黛娜·华盛顿唱的《一日之别》。空间同样发生了改变。梁朝伟用手里的玩具飞机去碰触周嘉玲,在无意识的爱情前戏中,手持摄影机跟随这对情侣,从公寓的一个空间到另一个空间,以倾斜的角度从左摇到右,再从右摇到左,模仿着在两万五千尺高空发生的引诱。当梁朝伟把周嘉玲逼到墙角,并献上热吻时,摄影机暗示了后景中的一个空间:中半山的电动扶梯透过窗户隐约可见,位置比公寓内的床稍高。在这个闪回场景的结尾,梁朝伟和周嘉玲躺在床上,他操纵那架玩具飞机"滑落"在周嘉玲赤裸的脊背上。

我在上文所讨论的镜头序列,堪称当代电影中对电影技巧运用得最为出色的样板之一,因为王家卫完美地把握了"绵延":时空的偶合,同时呈现了与偶遇和人物关系变化相关的象征意义与独到的细微差别。王家卫或许从村上春树的作品中获得灵感,但不可低估他将各种可能的影响源重新吸纳进他那由时空和记忆组合的独特甜点的技巧。此外,王家卫再次展示了他是多么优秀的一位擅长指导演员的导演。四位主演的表演堪称典范,恰到好处地表现了人物的悲伤和乖僻。林青霞给出了只有她才能做到的"空白脸"表演;梁朝伟的表演令人过目不忘,他即便穿汗衫和平角短裤,也和穿制服一样帅(他因出演这个角色而荣膺1995年香港电影金像奖最佳男演员奖,可谓实至名归)。

我们需要再次提及王家卫团队（美术指导张叔平，他在本片中担任剪辑指导，[1]大概因为谭家明正忙于《东邪西毒》的剪辑，以及摄影指导杜可风）的贡献。实际上，王家卫在拍摄《重庆森林》的过程中聘请了两位摄影指导：刘伟强负责拍摄第一段故事，杜可风则是第二段故事的掌镜者。奠定影片整体基调的其实是刘伟强。例如，王家卫重拾《旺角卡门》（亦由刘伟强担任摄影）的色彩构成，在拍摄重庆大厦的内景时主要采用蓝色，在拍摄夜总会时则使用金黑色。不过，这里的关键是运动和速度，这一效果的达成，全赖刘伟强那令人过目不忘的手提摄影，杜可风在第二段故事中沿袭了这一风格。刘伟强和杜可风将色彩降至最低，并聚焦于布光和运动，他们在影片中所释放的能量，正是未来派艺术家在1910年的宣言中所称的艺术的目标。艺术批评家赫伯特·里德（Herbert Read）也阐释过这一目标：

> 1910年的宣言是一篇理论文献。它一开头就宣布一种日益增长的对于**真理**的要求，这种要求不能再满足于以往所理解的那种形式和色彩：一切事物都是运动的和奔跑的，迅速变化的，这种万物的运动，才是艺术家所必须力

[1] 不过，王家卫透露，他本人剪辑了"重庆大厦"那一段，而张叔平则负责剪辑"午夜特快"那一段。参见《王家卫的它与他》，《电影双周刊》第402期（1994年9月），第42页。

求表现的。空间不再存在，或者仅仅作为一种气氛，物体在其中运动着和互相穿插着。[1]

未来派艺术家尝试让静止的画布动起来。在某种意义上，杜可风和刘伟强重返静止的画布，仿佛让电影回归其本源，将"运动－影像"降至德勒兹所说的"特权性瞬间"（privileged instants）或"快照"（snapshots），以重新想象运动感。[2]低速快门（slow-shutter-speed）摄影和"偷格加印"制造出物体在运动过程或一系列定格静态镜头中的复现感（闪烁的慢动作效果在《旺角卡门》中得到出色的运用，回想起来，这个王家卫的招牌效果实在是该片摄影师刘伟强的杰作）。这个技法令运动扭曲，制造出虚幻的速度感，却又吊诡地起到了动感加速的效果。

事实上，《重庆森林》一开场，就以一名冒牌金发女郎（林青霞）进入虚幻速度的运动－影像。速度和运动构成了重庆大厦段落的基调，在这场戏中，林青霞拼凑了一班印度人替她运毒。这些场景符合迅速推进叙事的要求，并且处理得非常清楚，刘伟强像立体派画家一样令其影像的表面支离破碎，于是就强化了这样一种观念：很多事情在同时发生。打个比方，就像

[1] Herbert Read, *A Concise of Modern Painting*, London: Thames & Hudson, 1974, p. 109.（本书的中文版，参见赫伯特·里德：《现代绘画简史》，刘萍君译，上海人民美术出版社，1982年。——译者注）

[2] See Gilles Deleuze, *Cinema 1: The Movement Image*, trans. Hugh Tomlinson and Barbara Habberjam, Minneapolis MN: University of Minnesota Press, 2001, p. 4.

马塞尔·杜尚（Marcel Duchamp）的《下楼梯的裸女》(*Nude Descending a Staircase*, 1912)，林青霞的角色拥有多重身体部位。她慌手忙脚地组织运毒团伙，但被人出卖，一心想着复仇。立体派艺术家宣称的"运动和光摧毁了物体的物质性"[1]，在刘伟强的创作中得到极好的展现。

 王家卫电影中的那些身体运动、触摸，又分离，而非"相互交织"。通过对另外一个女人发生兴趣，金城武和梁朝伟的角色分别从失恋中恢复。不过，在梁朝伟和王菲的例子中，这种兴趣是否会进一步发展，尚难下结论（影片结局——王菲看着梁朝伟翻新"午夜特快"——即便与王家卫的其他影片一样暧昧，却似乎更多一些希望）；而金城武的例子显然并非如此（至少给人的印象是这样的）。在该片中，王家卫想要表达的似乎是，爱情是短暂的。这也是王家卫的前作《阿飞正传》的主题，只不过它在《重庆森林》中的表达更加轻松：片中的两个警察对待被拒绝的反应，从某种病态发展到不在乎，从沮丧发展到耸耸肩，一笑而过。金城武"57个小时之后再次爱上一个女人"；梁朝伟看到前女友坐在别人的摩托车上，报以微笑，并祝她幸福。王菲的角色以其舞姿和可笑的古怪行为强化了这种轻松的氛围，辅之以大声播放的《加州梦》和王菲本人演唱的

[1] Herbert Read, *A Concise of Modern Painting*, London: Thames& Hudson, 1974, p. 110.

《梦中人》[翻唱自"小红莓"乐队（the Cranberries）的《梦》（'Dreams'）]，这两首歌曲本身便需要摇摆身体、点头领首、用脚打拍子。当王菲轻舞并且幻想着加州的时候，我们也想加入她的行列。

最后，在进入下一章对《东邪西毒》的讨论之前，调用一下这部影片的英文片名[1]，或许有助于我们理解《重庆森林》（距本文写作时已有10年）和王家卫本人何以经受住时间的考验。王家卫出色地表现了"绵延"——极速闪过的时间、充满活力的运动、时间的流逝和延续，以及没有尽头的时间。尽管金城武用一堆即将到期的凤梨罐头为他和阿May的恋情画上句号，而林青霞手里的一听沙丁鱼罐头上的有效日期则是她弥补失误的最后期限，但这里的时间并不是有限的，毋宁说是物质性的和可感的，因为王家卫让时间具象化了：凤梨罐头、肥皂、湿漉漉的破抹布、衬衫、毛绒填充玩具、玩具飞机。和普鲁斯特的"小玛德莱娜"一样，这些时间的载体将主人公送到对过去的记忆中。又或者，它们同村上春树的科幻小说《世界尽头与冷酷仙境》（Hard-Boiled Wonderland and the End of the World）中的那具头骨一样。金城武和梁朝伟对着这些携带着时间记忆的物体说话，类似于村上春树小说里的"读梦人"对着头骨说梦（因此也是"阅读"延续的时间）。

[1] 《东邪西毒》的英文片名为"Ashes of Time"，意即"时间的灰烬"。——译者注

在《重庆森林》中，时间受制于变化，与人的生命息息相关：到5月1日，金城武就会年长一岁；在同一天，林青霞或许会死去。这就是时间。在"午夜特快"，时间也会流逝，这体现在王菲的T恤的变化。此处，时间就是某种穿在身上的东西。作为一部对时间进行封装、量化和物化的影片，《重庆森林》或许在未来的某一天也达到过期的临界点。它将成为下一代"读梦人"所"阅读"的那具头骨，届时记忆会再次浮现。《重庆森林》是一部关于时间的影片，它就是时空本身，犹如穿在身上的某物（就像王菲的T恤）——到目前为止都还合体。

第四章　武侠传记史:《东邪西毒》

翻新经典

当《东邪西毒》终于在1994年9月中旬公映时,王家卫前所未有地接受了大量采访,称该片是他前三部作品的"总和"(他把《重庆森林》当作自己的第三部作品,尽管按照拍摄时间是第四部)。[1]在这部影片中,王家卫显然流露出一种骄傲和成就感。王家卫说,他所有的影片都是关于人物遭到拒绝或害怕遭到拒绝,在《东邪西毒》中,他把这一主题推向了极致。但是,从其他若干方面说,本片也标志着这位导演达到了职业生涯的新高度。它体现了王家卫在经历了《阿飞正传》的票房惨败之后仍具有生存能力。《东邪西毒》是另一部大制作,耗费两年时间方告完成。在进行后期制作期间,他创纪录地执导并公映了《重庆森林》,在《东邪西毒》重新启动之际,[2]王家卫不可避免

[1] 参见《王家卫的它与他》,《电影双周刊》第402期(1994年9月),第42页。此文的缩略版被译成英文,参见Wimal Dissanayake, *Wong Kar-wai's Ashes of Time*, Hong Kong: Hong Kong University Press, 2003, pp. 149–158.

[2] 当王家卫重启《东邪西毒》的拍摄时,他显然是在位于香港元朗的摄影棚拍摄了张曼玉参演的所有内容。

地将其与《重庆森林》进行比较,并认为《东邪西毒》在深度和广度上都"更为充实",更加"厚重"和"复杂"。[1]

考虑到承受了出资者(主要是台湾的学者有限公司)的巨大压力,王家卫便益发有理由为《东邪西毒》感到骄傲。出资者期待该片是一部"拥有大量观众"的影片,可以轻松地向海外进行预售。[2]正如王家卫所说,观众都希望看到一部武侠片,但是他再次让观众的期待落空,这一次他声称,观众已经对他的实验性风格和承袭自《阿飞正传》《重庆森林》的叙事方法有所了解,他们便可能接受《东邪西毒》,因为他的创作方法已经日臻"成熟"。[3]

从表面上看,这部影片不同于王家卫此前的创作。他在前三部影片中对当代类型(黑帮片、爱情情节剧、黑色电影)的坚持,令《东邪西毒》略显怪异。该片是一部古装武侠片,就这一点而言,该片可归入历史主义类型(historicist genre)之列,必须放到差异很大的参照框架中考量。被应用于武侠片类型的历史主义,便是武侠的总体历史,以及文学和电影中的武侠传统。通过长期的历史实践和发展所建立的成规,由过去传承至当下,再留给未来;其中的一项成规便是,这一类型的特

[1] 参见《王家卫的它与他》,《电影双周刊》第402期(1994年9月),第42页。
[2] 对该片创作过程的梳理,参见Wimal Dissanayake, *Wong Kar-wai's Ashes of Time*, Hong Kong: Hong Kong University Press, 2003, pp. 18–21。
[3] 《王家卫的它与他》,《电影双周刊》第402期(1994年9月),第46页。

色正是历史本身。

历史主义不仅指向这一类型对虚构的历史的关注，而且也指向这一类型在历史方面的限制。例如，人物必须身着古装（《东邪西毒》的时间大约在12世纪的北宋和金代交替之际）。在香港电影中，古装片往往和武侠片相互重叠，但仍可以作为一个独立的类型存在，其着眼点在于历史轶事而非武打动作，这一类型在1950年代和1960年代流传甚广，但是在武侠及功夫类型更受青睐的1970年代和1980年代，历史片已日渐没落。

1990年代，徐克执导的一系列新武侠片，如《笑傲江湖》[1]《笑傲江湖2：东方不败》（1992）《东方不败之风云再起》（1993），令古装片再度流行。这些影片复兴了古典的侠客或侠女的神话，但却是从年轻一代电影制作者的角度出发，对既有的武侠片范式做出回应，并有意识地更新这一类型，以满足20世纪末的观众的口味。徐克的"笑傲江湖"系列影片引入了后现代的武侠风潮，颠覆了男女主人公英雄形象的原型。例如，在《笑傲江湖2：东方不败》中，摇摆于阴、阳两种性别之间的"东方不败"，掌握了可令其成为武林霸主的《葵花宝典》。"东方不败"模糊的性别既威胁到男性英雄的形象，又令正、邪角色之间的分野变得暧昧不明。结果，表面上的英雄（李连杰饰）因为遵从历史主义的成规而失去了理智。"东方不败"并非如角

[1] 胡金铨在该片中挂名导演，徐克的角色则是监制及执行导演。——译者注

色类型（之前是太监，如今有望成为中原的统治者）所暗示的那般黑暗或冷酷，在影片结尾处，他/她牺牲了自我，方才放弃了对男性英雄的爱。

这个由林青霞所饰演的雌雄同体的角色，已成为武侠片向后现代演变过程中的标志性表征。这一形象如此成功地切中了香港观众的心弦，以至于在这波武侠片的浪潮中，几乎每部影片都会出现林青霞的身影，她多次饰演了这类雌雄同体的侠客/侠女的变体。给人留下印象最深的，当属于仁泰执导的《白发魔女传》（1993），当然，还有《东邪西毒》。

"笑傲江湖"系列影片改编自金庸的小说，这位作者对武侠片的影响无处不在，以至于连王家卫都要拍一部改编自他的作品的影片。由于跻身香港主流电影界，王家卫或许觉得必须拍一部古装武侠片，以赶上风潮，但他也试图抵制这一风潮，用谭家明的话来说，就是要"拍摄一些来自金庸而又不同于金庸的东西"[1]。不过，王家卫不得不注意这一类型的某些成规。首先，这是他首度涉足武侠片的创作，他还必须以一种之前从未尝试过的方式处理动作场面，亦即规模宏大的布景、精致的武打设计——需要动用大批替身演员并大量运用特效。他邀请洪金宝——著名演员和武术指导——来执导动作场面。这样，他便可以满足观众对一部武侠片的"期待"，片中充斥着那种复杂

[1] 与谭家明的访谈，2003年3月27日，香港。

的史诗风格的动作场面：侠客单枪匹马，以一敌众，展示精妙绝伦的剑法，而这正是这一类型中常见的情形。

其次，王家卫还是对侠义精神的主题表现出了敬意，而侠义精神在传统上界定了作为一个整体的武侠片。武侠片内嵌于一个处于核心位置的历史传奇之中，中心人物多是个人主义式的英雄，他帮助普通人摆脱压迫和暴行，为国家拨乱反正。历史家司马迁在其不朽著作《史记》[1]中高度赞扬了游侠的行为。《史记》中的两章，即《游侠列传》和《刺客列传》，对广义上的"侠"的突出性格，以及他们在战国和秦代的侠义壮举和忠诚，均做出最为全面的历史性解释。总之，司马迁是这样描述"侠"的：

> 然其言必信，其行必果，已诺必诚，不爱其躯，赴士之厄困，既已存亡生死矣，而不矜其能，羞伐其德，盖亦有足多者焉。[2]

这一对"侠"和侠义主题的历史性观点，构成了武侠文学和武侠片的历史主义观念，基本上被现代的武侠片导演和武侠小说家所秉持（例如胡金铨和张彻的影片，金庸、梁羽生及

[1] Burton Watson, *Records of the Grand Historian of China*, New York and London: Columbia University Press, 1961, in two volumes.
[2] 司马迁：《史记》，北京：中华书局，2007年，第366页。——译者注

古龙的武侠小说)。不过,《东邪西毒》并未像司马迁所描述的那样处理侠义的主题,尽管该片在表现侠义精神上的确有话要说——它试图在武侠小说作家所谓的"言情"传统中探讨"侠"的本质,这些侠客是害着相思病的英雄。

但是,也有批评家质疑,在是否表现了司马迁所界定的侠义精神这个意义上,《东邪西毒》还是一部武侠片吗?例如,谭家明称,该片"处理的是几个人物的爱情故事,他们恰巧是侠客而已。公众可能误以为该片是一部武侠片,但它并不是"[1]。我想表明的是,王家卫是在有意识地拍摄一部武侠片,他所做的一切都是为了以自己的方式重新诠释这一类型。他确乎试图尝试让金庸的小说《射雕英雄传》(影片即由此改编而来)面目一新。

王家卫只对《射雕英雄传》中的两个人物感兴趣,即黄药师和欧阳锋(分别由梁家辉、张国荣饰演),二人有着可怕的绰号:"东邪""西毒"。王家卫最初的打算是把"东邪""西毒"变成女性角色,但当他试图买下这些名字的使用权时,才发觉他必须买下整本书的版权,并受知识产权的约束,即必须保持这两个人物本来的性别。[2]由于无法联系作者讨论人物的背景故事,王家卫只得自行虚构,结果便是《东邪西毒》另起炉灶,

[1] 与谭家明的访谈,2003年3月27日,香港。
[2] 参见《王家卫的它与他》,《电影双周刊》第402期(1994年9月),第40页。

重述《射雕英雄传》。正如王家卫所说，原著开始于影片结尾的地方[1]（尽管对王家卫的批评者而言，这完全是误导，因为片中人物与原著中的人物几乎没有相似之处）。王家卫从原著中提取了这两个人物，为观众呈现他们的"前史"，审视他们在年轻时代的情感纠结——由他们与不同女性（刘嘉玲、林青霞、张曼玉饰）之间的悲剧恋情所引发。王家卫还从原著中提取了第三个人物——衣衫褴褛的侠客洪七（张学友饰），即"北丐"，并为其赋予了完全原创的背景故事。

我们可以把《东邪西毒》看成一个复杂的"骗局"，一个戏弄"金庸迷"或武侠片拥趸的狡猾伎俩，令人思考该片与原著或武侠类型本身是否有丝毫关联。中国内地的金庸研究者陈墨写道："无法亦没必要将它与原著进行比较。"[2] 不过，王家卫本人说，他的影片并非与原著全无关联[3]——这恰是我在分析这部影片时所持的立场。

与《阿飞正传》《重庆森林》一样，王家卫的叙事风格与小说的结构、来源，以及他所青睐的类型相关。在我看来，考虑《东邪西毒》如何与其表面的来源相关联，远比不假思索地割裂影片与原著或这一类型之间的联系更富成效。影片委实是一个

[1] 参见《王家卫的它与他》，《电影双周刊》第402期（1994年9月），第40页。
[2] 陈墨：《刀光侠影蒙太奇：中国武侠电影论》，北京：中国电影出版社，1996年，第500页。
[3] 参见《王家卫的它与他》，《电影双周刊》第402期（1994年9月），第40页。

狡猾的"骗局",但王家卫利用影片与金庸小说之间的联系,以及这一类型的历史主义,让观众脑中浮现出原著的影子,并且制造出一部关于时间的巨作。《东邪西毒》既可以被合乎情理地视作一部改编自金庸小说的影片(尽管是激进的改编),又是一部武侠片(尽管并不遵循这一类型的成规),它与王家卫的时间母题,以及他对过去和记忆的关注相当契合。通过时间的母题,《东邪西毒》与王家卫的前三部影片联系在一起——后者的英文名"As Tears Go By""Days of Being Wild""Chungking Express"暗示了这一点。但是,仅从对英文片名"Ashes of Time"的符号性解读(作为尘埃与灰烬的时间、处于废墟中的时间)来看,较之前三部作品,《东邪西毒》的处理似乎远为极端,犹如一曲更加诚挚的关于时间的挽歌。

部分原因可能在于,《东邪西毒》在表现过去——一个由这一类型自身所决定的过去——方面走得更远,但在其他影片中,类型对时间、历史和记忆所产生的影响被降至最低。毋宁说,正是王家卫自身对过去的记忆(如《阿飞正传》中的1960年代),及其在《旺角卡门》《重庆森林》中对时间和空间的认识,决定了这些影片的结构。这么说并不意味着王家卫没有对《东邪西毒》施加创造性的影响,而是说他将武侠片中的时代背景,当作修正其对时间之执迷的机会,他将时间延伸至一个抽象的过去,延伸至关于"江湖"的概念和历史的范畴。时间与历史抽象地联系在一起。该片是一段关于过去和记忆的历史,

也是一段关于时间的历史。时间是从人物身上产生的东西,王家卫以某种类似大历史家司马迁的方式"书写"他的武侠传记,在他看来,这些侠客的行为与历史息息相关。他的传记将那些被遗忘的人物从"时间的灰烬"中拯救出来。此处,英文片名是一个正面的隐喻:时间(历史)如浴火重生的凤凰一样,从灰烬中显现。

颂扬的时代

武侠类型的历史主义凸显了时间的母题。在这里,历史被当作目的论的过程(a teleological process),它决定着人物及事件发展的最终性质,这便让我们理解王家卫所说的"《东邪西毒》是原著的开端"。该片与原著之间的联系,为我们检视侠义精神设定了一个道德和心理学的维度。在原著中,黄药师和欧阳锋是两个彼此对立的门派的掌门人,是冷酷无情而又令人厌恶的角色,非常符合金庸喜欢表现的残暴长者的形象,他们大权在握,不允许任何人挑战其权威。他们力图控制(如果不是杀掉的话)那些有可能在将来超越其武功的年轻英雄(可参考"笑傲江湖"系列影片中的"东方不败")。

在影片中,黄药师和欧阳锋更年轻,不像原著里那么"邪"或"毒"。王家卫进行了调整,让这两个人物具有"自私"和

"悲剧性"的特征。[1]因此,在观看影片时,我们方可理解,黄药师和欧阳锋何以变成小说里所描写的样子。小说对这两个人物的过去着墨不多:黄药师是个鳏夫,与女儿黄蓉隐居在桃花岛(他的妻子在临盆前默写失窃的《九阴真经》,最终因心力交瘁而死);欧阳锋是个老光棍,心里藏着一个秘密,他的侄子欧阳克(一个令人讨厌的花花公子,一心要得到黄药师的女儿),其实是他的儿子。至于洪七,在小说中被描述为不拘小节、性格乖僻的乞丐,也是个美食家(对黄蓉烹制的佳肴垂涎欲滴,他在与欧阳锋的决斗中遭暗算负伤,遂将丐帮帮主的位子传给黄蓉)。

《射雕英雄传》描绘了两个年迈的隐士,他们处于权力之巅,一系列无休无止的事件的纠缠,迫使他们出山并采取行动,对那些相互关联的帮派的门人弟子(他们的道路偶有交叉重叠)进行惩处或表示体恤。然而,《东邪西毒》描绘的侠客黄药师和欧阳锋虽然正值盛年,却陷入早衰的景况,习惯于沉浸在忧郁的回忆和对往事的沉思之中。王家卫关于回忆和"失去的爱情"的主题,或者更准确地说,就是片中遭到背叛的爱情,构成了人物行为的决定性因素。黄药师喝下半坛可以抹去记忆的"醉生梦死酒",因为他想忘记自己曾经背叛过一位朋友(盲侠客,梁朝伟饰)——他与盲侠客的妻子有染。欧阳锋("醉生梦死酒"原本打算送给他)最终喝下剩下的半坛酒,但他仍忘

[1] 参见《王家卫的它与他》,《电影双周刊》第402期(1994年9月),第40页。

不掉昔日的旧爱——他的嫂子（张曼玉饰）。他说："你越想忘记一个人时，其实你越会记得他。"对欧阳锋而言，回忆犹如一个具有讽刺意味的玩笑："当你不可以再拥有的时候，你唯一可以做的，就是让自己不要忘记。""醉生梦死酒"无法抹去欧阳锋的记忆，但它可能让记忆前后颠倒，并退回到最初（张国荣饰演的欧阳锋正是《阿飞正传》里旭仔的镜像，后者佯装忘了苏丽珍，实际上却牢牢记着她）。欧阳锋是个悲剧性的侠客，仿佛是东方版的伊桑·爱德华兹［Ethan Edwards，约翰·福特（John Ford）《搜索者》(*The Searchers*, 1956) 中的人物，这是对《东邪西毒》产生启发的主要影片］，他的命运就是永远地徘徊在对一个他无法迎娶的女人的回忆中。

王家卫将欧阳锋描绘成一个愤世嫉俗的侠客，在自己的出生地——白驼山——辞别嫂子之后，他隐遁到沙漠，成了一家客栈的掌柜，操着杀手中介人的营生。欧阳锋和沙漠客栈构成了影片的主轴：黄药师纵马前来，送给他一坛"醉生梦死酒"；林青霞饰演的阴阳同体的角色，雇他杀掉黄药师（因为黄药师抛弃了她）；一个年轻女子（杨采妮饰）求助于他，希望找一个杀手为死去的哥哥报仇；梁朝伟饰演的盲侠客想赚一笔佣金，作为返回桃花岛的盘缠，他希望在彻底失明之前看看桃花盛开（"桃花"是他妻子的名字，他想看的其实是她）的景象；洪七偶然来到沙漠客栈，想赢得杀手之名，作为杨采妮指定的复仇者，他在一场战斗中失去一根手指，并与跟着他到客栈的妻子

张国荣：永远被铭记，从未被忘怀

（白丽饰）一起离开，后者此时一心跟随他闯荡江湖。在精神而非身体的层面上，所有这些人物本质上都是衰老的。对那些丧失记忆、丧失视力、失去兄长和爱人，以及丢掉性命的人物来说，沙漠客栈就像一处过渡性的住所。这座小客栈处在历史的十字路口，是一个无可避免的失落之地。

王家卫将《东邪西毒》的大部分外景置于一个路边小客栈，这颇具启发意义。这一做法明确地指涉了胡金铨和张彻执导的很多武侠片，在这些作品中，客栈被当成历史的场域，侠客们穿梭其间，留下自己的印记——或者在决斗和比武中留下自己的尸身。在武侠片的历史主义传统中，客栈也是一处"江湖"的所在，或者说是这一抽象空间的具体显现。到目前为止，王家卫已注意到我所谓的武侠片之"程式"（formality）：对侠义精神的检视、武打场面的铺排、以其自身影射武侠片和作为

"江湖"隐喻的客栈场景,以及对武侠电影的后现代演化的让步——引入林青霞,让其饰演的阴阳人物慕容燕/慕容嫣。现在我们有必要审视《东邪西毒》的另一个已被评论界广泛关注的方程式,那就是王家卫对武侠片历史主义传统的颠覆。将王家卫视为一位后现代艺术家的关键在于,他倾向于将其叙事重组为一群人物和琐碎的线索,重组为普伊格式的"片段",所有这一切,都流向一个博尔赫斯式的迷宫。王家卫吸收了不同的影响,既有电影的也有文学的,但一俟经他之手,这些影响即会产生变化,变得模糊而又难以识别。

如果说后现代主义自身是颠覆性的,那么一个潜在的事实便是,王家卫颠覆了武侠片类型。例如,他的武打场面完全是印象主义式的,这体现在"偷格加印"的慢动作效果上,这个技法如今已成为他的标记。这些武打动作如此迅疾而凌厉,确乎为胡金铨或李小龙的影片中所未见。甚至可以说,王家卫刻意令其武打场面迷糊不清,仅给观众留下打斗的感觉:旋转的身体、偶尔出现的死前痛苦挣扎的面部特写、侠客以一敌众的模糊动作。景别被平面化了,影像体现的是想象的力量,或是一种视觉的幻象。不过,动作设计保持了凶悍和搏命的感觉,与这一类型的范式颇为一致。

阿克巴·阿巴斯认为,"该片并没有明显地戏仿或反讽武侠片的成规,实际上,类型片的意味一直持续到人物们的悲惨结

沙漠客栈的场景

局"[1]。我认为,王家卫其实是为武侠片类型提供了一个实况连续评论。此处,我们应该调用关于王家卫的历史感的观念,将其作为"反记忆"(counter-memory)。王家卫的历史感的要义(同样隐藏在他颠覆叙事结构的意图之下),便是福柯关于"有效历史"的观点,它"从事件最独特、最鲜明的地方使事件显现出来……在历史中起作用的力量既不是由命运,也不是由机制所控制的,而是对应于一些偶然的冲突"[2]。王家卫遵照武侠片的历史主义框架,他的后现代感似乎要颠覆这一类型,但是在"书写"自己的武侠传记史时,王家卫为我们提供了一个具有人

[1] Ackbar Abbas, *Hong Kong: Culture and the Politics of Disappearance*, Hong Kong: Hong Kong University Press, 1997, p. 58.

[2] Michel Foucault, 'Nietzsche, Genealogy, History', in Donald F. Bouchard (ed.), *Language, Counter-Memory, Practice: Selected Essays and Interviews by Michel Foucault*, Ithaca, NY: Cornell University Press, 1977, p. 154.

性特点的"有效历史",它是由情感和记忆而非宏大的历史格局所决定的。

本质上,王家卫批评了两种历史主义的观念:侠义精神的主题和"江湖"的概念。王家卫的侠客踏入客栈这个属于"江湖"的所在,他们之间交叉重叠的关系都与过去相关,这体现在他们对所爱的女人的回忆上。女性挥之不去的存在(无论是在侠客心头,抑或是在现实中),标志着侠义精神的终结。背叛、嫉妒、不忠,将浪漫的武侠梦蚕食掉。更有甚者,林青霞所饰的角色患有精神分裂症,其人格分裂为男性、女性两个面向(此人日后成为神秘的剑客"独孤求败",在水面上对着自己的影子练剑)。在这个"江湖"中,人物为了自己的利益奔走,他们不复是为侠义而战的游侠(或许唯一的例外是洪七,如一条字幕卡所示,他数年后与欧阳锋在白驼山下决斗,结果双双毙命)。

学术界有一种日渐明显的趋势,即把具有后现代风格的武侠片视作香港及其未来(与中国内地及回归议题相关)的寓言。[1]香港学者陈清侨将《东邪西毒》中侠义精神的终结,视作香港回归过渡期的心态的隐喻:"在《东邪西毒》中,我们被抛入这样一个世界,这里没有常见的英雄主义,所有英雄的价值

[1] 例如,可参见丽莎·奥尔德姆·斯托克斯(Lisa Odham Stokes)、迈克尔·胡佛(Michael Hoover)对《白发魔女传》的分析,见其所著《龙虎风云:香港电影》(*City On Fire: Hong Kong Cinema*, London and New York: Verso, 1999),第108—114,187—193页。

交错呈现的模糊的动作场景（上图和对页图）

都遭到侵蚀，它们构成了影片转折性的历史过程。"[1]在《东邪西毒》和同时期上映的其他"后现代"武侠片［包括徐克的"笑

[1] Stephen Ching-kiu Chan, 'Figures of Hope and the Filmic Imaginary of Jianghu in Contemporary Hong Kong Cinema', in John Nguyet (ed.), *Cultural Studies: Theorizing Politics, Politicizing Theory, Special Issue: Becoming (Postcolonial) Hong Kong*, vol.15, nos3-4 (July-October 2001), p. 500.

傲江湖"系列影片、《刀》(1995),以及翻拍的《新龙门客栈》(1993)]中,"江湖"成为香港自身的隐喻,在这里,"无论是回归的意愿,抑或是具有连贯性的价值,均无法实现"[1]。

[1] Stephen Ching-kiu Chan, 'Figures of Hope and the Filmic Imaginary of Jianghu in Contemporary Hong Kong Cinema', in John Nguyet (ed.), *Cultural* (转下页)

不过，在陈清侨等学者看来，《东邪西毒》因其后现代、后殖民特质而成为一部相当忠实于武侠片类型且只能以武侠片的标准来欣赏的作品。影片的主题——复仇、侠义精神，以及游侠——均与武侠片的成规相契合。影片的叙事结构是碎片化的，这本身就是后现代的特征，但这也是武侠文学的特征之一。金庸的小说有多个主人公，每个人物都有其背景故事，叙事的片段看上去互不相关。影片对虚张声势的冒险行为所做的解释，令每个叙事片段的情节不停地被打断。毫无疑问，王家卫充分利用了这一别致的成规，将其变成自己的风格，以此对这一类型进行批判，但他同时也饶有兴味地回望武侠片的成规。例如，影片的配乐让人想起合成的乐曲，以及很多根据史诗性的武侠小说改编的电视剧的主题歌。王家卫在开场和结尾处以蒙太奇表现的多人武打场面，非常像电视连续剧的片头画面。于是，影片的最后一个镜头，当张国荣持剑攻击对手时，陈勋奇的电子音乐逐渐增强，给人留下这样的印象：这仿佛是对武侠片时代错置的（anachronistic）成规所做的后现代主义式幽默表达。

《东邪西毒》是在向武侠小说致敬。与大多数香港导演一样，王家卫对这一类型的兴趣，来自童年时代阅读武侠小说、观看武侠片的记忆。这一怀旧的、记忆性的特质，让人联想到

（接上页）*Studies: Theorizing Politics, Politicizing Theory, Special Issue: Becoming (Postcolonial) Hong Kong*, vol.15, nos3-4（July-October 2001），p. 500.

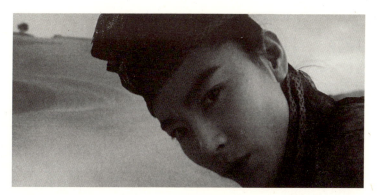

《东邪西毒》借用了林青霞的标志性造型

《花样年华》:影片的男女主人公都喜欢武侠小说,以写武侠小说为借口,他们发自心底的爱恋得到深化。《东邪西毒》中的怀旧元素体现在其对武侠类型及过往大师——金庸、胡金铨、约翰·福特——的赞颂上。王家卫似乎是在表明,任何意欲复兴武侠片的导演,都要严格遵循武侠小说的形式和主题。在被问及《东邪西毒》有何新意时,王家卫毫无讽刺意味地答道,他拍的内容"很传统,事实上很容易理解,很朴素"[1]。这不是王家卫故作虚伪,而是在引导对谈者,还有我们,对这部影片做出特定的理解。

总之,姑且不论王家卫是否要颠覆了武侠类型,《东邪西毒》是创造性想象力的一次胜利:王家卫、美术指导张叔平

[1] 《王家卫的它与他》,《电影双周刊》第402期(1994年9月),第42页。

（他也是谭家明领衔的剪辑团队的一员）、摄影指导杜可风、作曲陈勋奇、服装设计陆霞芳、音效设计程小龙和道具部门的团队协作成果。从各个部门精诚合作的角度说，《东邪西毒》是王家卫最好的一部影片。在《东邪西毒》之前，"江湖"从未如此时髦而具有吸引力。

片中人物穿着时代模糊的中国传统服装，事实上，这让人想起日本设计师在1980年代震惊服装界的单色设计（三宅一生等设计师强调身体的运动，而不是身体本身，他设计的服装有拖垂的下摆和衣袖，由类似麻布的材料或经过打褶故意做旧的材料制成）。王家卫片中那些衣冠不整、蓬头垢面的男女主人公，如果出现在巴黎的时装秀场上，或许会显得更自然些。对人物服装质地的强调并非偶然。片中无处不在的、反复出现的材料质感（texture），不仅包括服装、篮子、灯笼、帽子、雨伞、拖鞋，还体现于水、土地和天空——由水上的涟漪、沙漠里的灌木、陡峭的山崖，以及云的形状所创造的质感。片中的一切——从黝黑、光滑、平坦的马毛，到树皮上粗糙的褶皱——都体现出质感，不断唤醒我们的触觉。诚然，片中有不少与叙事无关的手的镜头（如手部击打、紧握、摩擦的动作），它们更多的是与导演希望我们去感知的触觉相关。将这一意愿推向极致的，便是桃花（刘嘉玲饰）拥抱马儿，以及林青霞饰演的慕容嫣怀抱扭曲、粗糙的树干——仿佛在与它做爱——的场景。王家卫犹如一位精于编织的艺术家，将叙事片段与质感

的运用交相融合。

视觉上,"江湖"的风景让人想起澳大利亚画家约翰·奥尔森[1]的风景画,他曾创作过一幅关于澳大利亚内陆的画作——《跨越时间之地》(*The Land Beyond Time*)。这个名字非常适合王家卫的"江湖"。这是一个仅存在于想象中的地方,不断有神奇的事情上演。杜可风的摄影让这样的地方浮现出来。只有在"江湖"中,才会出现一个阴阳合一的人对着他/她的倒影练剑,剑气在平静的湖面上激起瀑布和水花;或者一名侠客倒骑着一匹马穿过风景(他的倒影映照在水面上);或者侠客骑在马上,仅用剑头便可推开峭壁,击败敌人;又或者林青霞饰演的慕容嫣弹起的一只茶盏变成了月亮。

"江湖"所处的空荡荡的沙漠,与王家卫早期作品中空无一人的门廊、楼梯一样,回应着个体的疏离感。当欧阳锋盯着荒凉的、充斥着沙尘的景观时,他看到的是自己的内心。自然界中的物体所投射的移动的光影和倒影制造出运动感,而人物却是静默呆滞的——发生在欧阳锋洞穴般的客栈里的一场戏,极为出色地表达了这种感觉:像篮子一样的鸟笼逆光转动,由其产生的移动光影投射在慕容嫣的脸上,她的内心正在与敌人"搏斗"。与此类似,桃花跨在马背上,马儿静止不动,水面波

[1] 约翰·奥尔森(John Olsen,1928—),澳大利亚著名画家,以风景画闻名于世。——译者注

澜不惊,但映在她脸上的水光却在这个静默的镜头中产生了运动。这种"静止中的运动"的矛盾,赋予影片禅意氛围。

影片开场即引用了禅宗经典:"旗未动,风也未吹,是人的心自己在动。"[1]事实上,相反的情况也出现在影片中。当人物不必为了生计搏杀时,他们便显得情绪低沉,有如梦游一般,茫然不知所措,甚至显得麻木不堪,就连讲话的音调也是低沉的。有很多镜头表现人物无所事事,只是盯着远方。但外部世界却处在骚动不安中:风声呼啸,旗子和幌子很少静止不动,水面波光粼粼,波涛起伏回旋。甚至黄药师的长发(经常在风中飘摆)也极好地创造出了运动感。通过这些途径,王家卫表现了人物内心的骚动,它会爆发为暴力行径,然后,当血如喷泉般涌出时,那声音与风声无异。

影片的声音迥异于王家卫的前三部影片。配乐(由陈勋奇作曲,该片是他继《重庆森林》之后再次与王家卫合作)呈现为混杂的风格,而没有像《旺角卡门》《阿飞正传》《重庆森林》(后两部影片的音乐最让人难忘)那样,使用当代流行音乐的片段。配乐本身具有戏仿意味,但它常常完美地加深人物的痛苦

[1] 引文改写自禅宗六祖慧能的一则轶事,见于《六祖坛经》。慧能碰到两名僧人在为一面飘摆的旗子争论不休,是风动还是旗子在动?慧能说,二者皆非,是他们的心在动。关于王家卫对原文的改动,参见Wimal Dissanayake, *Wong Karwai's Ashes of Time*, Hong Kong: Hong Kong University Press, 2003, p. 38。

水潭中的倒影

之情,最明显的当属由张曼玉生动演绎的希波吕忒[1]式的怨妇,后者是夏尔·波德莱尔(Charles Baudelaire)"最憎恶的女人":一个愚蠢的"堕落天使",相信"爱情服务于道德"(张曼玉在该片中的角色预演了《花样年华》中的家庭主妇)。[2]在与黄药师对话的一场戏中,当不绝如缕的音乐喷薄而出时,张曼玉对过去流露出悔意("如果可以重新开始,那该多好"),而色彩的变化则挖掘出了人物内心深处的绝望。

但最终这部影片的听觉之所以不同,是因为它是王家卫作品中使用对话、独白(包括字幕卡)最多的一部。王家卫表示,他童年时代最早接触武侠小说,是通过收音机。在《东邪西毒》

[1] 希波吕忒(Hippolyta),一译为"希波吕塔",希腊神话中的人物,她是战神阿瑞斯的女儿、亚马孙部落的女王,拥有一条神奇的腰带。——译者注

[2] See Charles Baudelaire, *Les Fleurs du mal*, London: Picador, 1987, p. 128.

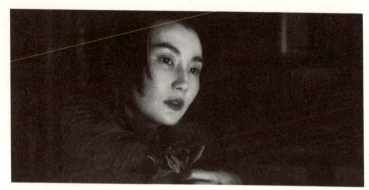

张曼玉沉思往昔

中,他试图重现这种倾听人物对话的感觉,于是他撰写了尽可能多的对话:"这是一部通过听就能理解的影片。"[1]影片结尾处,欧阳锋决定离开沙漠。他烧掉了客栈,熊熊大火本身便暗示了"时间的燃烧",就像《伤心探戈》结尾处内妮的信被付之一炬。当这把大火令我们的记忆消逝、毁灭之际,片中那些警句随着尘土四处飘散,在消逝到永恒之前,这些语词挣脱束缚,兀自响彻、回荡在风中:

> 如果可以重新开始,那该多好。
> 如果你不想被别人拒绝,最好的办法就是先拒绝别人。

[1] 《王家卫的它与他》,《电影双周刊》第402期(1994年9月),第42页。

回忆是烦恼之源。

你越想忘记一个人时,其实你越会记得他。

当你不能够再拥有的时候,你唯一可以做的,就是令自己不要忘记。

人的烦恼就是记性太好,如果可以把所有事都忘掉,以后每天都是个新开始,该有多好。

第五章 悲伤天使:《堕落天使》

永恒复归

《东邪西毒》票房失利,再次确认了王家卫香港影坛"坏小子"的形象,但这并未阻止他即刻着手自己的下一部作品——《堕落天使》,另一部古怪的、具有明显自我沉溺倾向的影片,该片承袭了《重庆森林》的风格,而正是后者令王家卫蜚声国际影坛(尽管在香港本土市场的表现不尽如人意)。《堕落天使》公映于1995年,比《东邪西毒》晚一年,但其创作缘起实际上来自《重庆森林》:它正是由于片长所限而未能拍成的第三个故事。王家卫将这个故事加以拓展,并将其发展成另一个独立的双联组合,因此,《堕落天使》既衍生自《重庆森林》,又是后者的姊妹篇。对于公众"新瓶装旧酒"的说法,王家卫有着清醒的认识。在被问及以什么"特别的方法"从旧素材中提炼出新东西时,他答道:

> 看来这已经不是包(装)得有新意与否的问题,只不过是把一些已有的东西重整,而重整的过程其实也是另

一种的创作。实际上,有很多电影题材和类型已经用过,只不过是适时重新调整,把这些东西拍得与现代吻合。因为我们正在体验人的惯性,就如我们看电影已经有了一种惯性,当你把情节的先后次序倒转,你可能会有点意外,但事后当你习惯了,什么也会变得没问题。我们就是这样生活。[1]

正如王家卫所构想的那样,《堕落天使》显然是重拾《重庆森林》的形式,但这二者确实是一回事吗?王家卫到目前为止的全部作品提出了一个关于重复的问题,显示出对同样主题和影像——人类经验的习惯——的一种永恒复归。德勒兹在《差异与重复》中阐述的关于同一性(identity)的哲学问题表明,重返即存在(returning is being),"但仅是变化中的存在"。德勒兹写道:"永恒复归不会带来'相同',但重返构成了唯一的'相同',它将变成……永恒复归中的重复,因此,它存在于以差异为基础的对'相同'的构想之中。"[2]

《东邪西毒》是一次对《阿飞正传》的复归,但与后者迥然不同;如今,《堕落天使》以孪生子的方式复归《重庆森林》,但在此处,相同之处是通过一个开裂的镜子呈现的。影片开头,

[1] 《王家卫的一枚硬币》,《电影双周刊》第427期(1995年9月),第35页。
[2] Gilles Deleuze, *Difference and Repetition*, trans. Paul Patton, London and New York: Continuum, 1994, p. 41.

导演便暗示了该片"确有不同之处"（There is a difference），他为我们展示了这几个词——这则IBM广告中的口号在电视屏幕上一闪而过，此时李嘉欣正忙着打扫黎明的公寓。在《东邪西毒》《堕落天使》中，王家卫既是永恒复归的代理人，又是差异的代理人。

王家卫决计令《堕落天使》看上去与众不同。通过起用几名首度合作的新星（黎明、李嘉欣、莫文蔚都表现上佳，二度与王家卫合作的金城武和杨采妮亦可圈可点），王家卫强调了影片的不同之处。片中的色彩更为丰富，采用了王家卫所谓的"辅助手提灯"，[1]但最重要的不同之处在于画面视点的改变。王家卫几乎全部使用9.8毫米超广角镜头拍摄此片，即他所谓的该片的"标准镜头"，这一效果给观众造成的印象是时空扭曲，传递了一种亲密中的疏离、既近且远的感觉。

广角镜头视点便是差异的核心所在，它使得该片与《重庆森林》的相似之处不那么明显。与孪生兄弟《重庆森林》一样，《堕落天使》是一部关于香港的影片，但王家卫呈现这座城市的方式和片名本身暗示了这是一座整体的城市，而非《重庆森林》所显示的九龙半岛和香港岛被分隔的空间。香港是"堕落天使"之城，而在某种程度上，王家卫的香港是一座心灵之城、一座心理之城，在这个意义上说，导演的广角镜头视点在向观众暗

[1] 参见《王家卫的一枚硬币》，《电影双周刊》第427期（1995年9月），第33页。

示：我们都是"堕落天使"。另一方面，包罗万象的视点也带出了认同的主题：我们以这样或那样的方式认同于片中的"堕落天使"。毕竟，我们在心理上生活于同一座城市，而王家卫的想法是展示密集的都市环境中的人际关系，在这个环境中，"人与人之间的关系身体上很近，但彼此心理上的距离却是很远"[1]。

影片有五个主要人物：一个职业杀手（黎明饰），他的女中间人（李嘉欣饰），被他遗忘的、染着一头金发的前女友（莫文蔚饰），曾经锒铛入狱的哑巴何志武（金城武饰，表面上看他饰演的就是《重庆森林》中的那个同名角色），以及何志武在街上碰到的一个女子（杨采妮饰），其时她正在打电话，在得知自己的男友就要娶另一个女人为妻时，靠在这个哑巴肩上号啕大哭。这些"堕落天使"是一群无辜者，全都深深堕入这座城市地狱般的各个处所，尽管他们中有些人在生活中仍保有一些乐趣，并且继续寻求幸福。因此，《堕落天使》完美地构成了《重庆森林》的补充，因为它们都是王家卫作品中最为乐观的，尽管事实上前者基调更黑暗，更偏重心理。

观众可以通过阅读与《圣经》有关的内容来推断片名的含义：亚当和夏娃的堕落，以及上帝对人间的诅咒；或者更具天启意味的《新约》版的天使，他们离开自己最初的庄园，堕入城市的地狱，在黑暗中被永恒的枷锁囚禁着，等待审判之日的

[1] 《王家卫的一枚硬币》，《电影双周刊》第427期（1995年9月），第33页。

第五章 悲伤天使:《堕落天使》 127

骑手金城武和他的天使

到来。影片还明显指涉了杰克·凯鲁亚克(Jack Kerouac)的《达摩流浪者》(*Dharma Bums*),以及科塔萨尔小说《跳房子》(*Hopscotch*)中"蛇社"(Serpent Club)的成员。与这两部作品中的主人公一样,这些"堕落天使"是徘徊在这座城市的错置的灵魂,他们既善良又邪恶,互相寻求救赎,然后忘掉他们曾经相遇(再次表明了王家卫关于记忆和时间的主题)。这些"堕落天使"、这些"达摩流浪者"、这些"蛇社"的成员,搜寻不同都会的街道,猜想他们在洛杉矶、旧金山、巴黎或香港的某地,某天,或某个死亡,或某次相会,将会对他们展示秘籍。

这部影片主要由几个片段故事构成,把"堕落天使"表现为孤立于社会的生物,处于疯狂或精神崩溃的边缘。他们是在这些把他们塑造成"堕落天使"的病态片段故事中的有个性的玩家,但影片以乐观的态度看待病态行为,或许应该被理解为

一场绚丽的精神分析即兴演练。影片开场就为观者设定了一次练习：第一场戏拍摄的是黎明饰演的职业杀手和他的女中间人李嘉欣在酒吧碰面的双人镜头，两个人物都侧向摄影机，但二人之间有着距离感；李嘉欣更靠近摄影机，而黎明则处在景深处（此处，王家卫的广角镜头的景深效果令远处的黎明和以特写呈现的李嘉欣处在同一画面中，这种处理方式捕捉到了二人关系的实质：既亲密又疏远）。当李嘉欣把香烟送到唇边时，她的手在颤抖，她问道："我们还是不是拍档？"黎明以一段独白回应道：

> 跟她合作了155个星期，今天还是第一次坐在一起，平时我们不见面的，因为人的感情是很难控制的，最好的拍档是不应该有私人感情的。

两个讲话的主体试图开始一场对话，但他们并非相互交流，而是与我们，即观众交流。这段发生在两个人物间的对话是现象学式的，但他们彼此的沟通却是心理上的，他们之间的心理空间便是由摄影机镜头所强化的距离。从一开始，王家卫便在梦想与现实、心理与身体（相互矛盾的距离和亲密的主题）之间形成一种开放的互文本性（intertextuality）。在这场对话之后，便是李嘉欣脑中精神病理学般的闪回画面，表现的是她与黎明之关系的本质。李嘉欣前往她的客户/对话者的公寓打扫卫

生，收集垃圾，并将其带回自己的房间，"阅读"上面的内容。她还在床上手淫。李嘉欣所做的一切，都是为了在心理上与她的拍档交流。如果交流是一个主题，那么它是通过令我们的时间感（在打扫的过程中，李嘉欣给钟表上发条，表明时间要么停止，要么重新开始了）发生扭曲的精神及情感的镜头呈现的。黎明和李嘉欣在闪回镜头中并未直接对话，直到影片大约三分之二处，我们才重新回到他们在酒吧碰面的场景，此时黎明才回答了她的"我们还是不是拍档"的问题。在此之前我们所看到的一切，两人之间的交流都是通过传呼机、传真，通过仪式（打扫屋子，在电话里留言）和歌曲［劳丽·安德森（Laurie Anderson）的《说我的语言》（'Speak My Language'）、关淑怡的粤语流行歌《忘记他》］完成的。

 黎明饰演的杀手是一个空白的空间、一个匿名者（黎明的确在一部王家卫影片中为观众献上了最"匿名"的表演）。他体现了影片的结构性距离。用心理语言学的（psycho-linguistic）术语说，正是他的第一段独白标志着叙事的开始。套用朱莉娅·克里斯蒂娃（Julia Kristeva）对米哈伊尔·巴赫金（Mikhail Bakhtin）叙事理论的分析，黎明的角色亦体现了"叙事发端处"的虚无体验。[1]黎明的独白是叙事的零度，强调了距离和非感情

[1] See Julia Kristeva, 'World, Dialogue and Novel', in Toril Moi (ed.), *The Kristeva Reader*, New York: Columbia University Press, 1986, p. 45.

化，这是《堕落天使》区别于《重庆森林》的另一个层面。黎明所映照的是影片作者王家卫，后者以《重庆森林》为参照来解读自己，并且提醒观众他与《重庆森林》保持着距离，尽管那些指涉会随着《堕落天使》的展开而快速自由地流动起来。

"堕落天使"落脚之地

与王家卫的其他影片一样，《堕落天使》是由人物们的多重视角完成叙述的，他们都映射着本片编剧兼导演的王家卫。独白式的话语回弹到王家卫身上，揭示他也许分裂为数个人格，正处在危险的精神分裂状态。我并非说王家卫本人精神失常。更符合事实的是，他的那些电影提示了一个大体上均衡、健全的人格。然而，我的意思是，王家卫的诗意语言在结构上是病态的和高度矛盾的，并且，检视他的病理学（pathology）的结构性来源是有价值的。

本书试图较通常更详细地研究和证明王家卫所受到的来自文学的影响，因为我确信，王家卫作为一位导演，不仅是视觉化的，同样也是文学化的，但在某种程度上，这两种艺术人格之间会产生冲突：首先，王家卫是一名后现代的视觉风格家；其次，作为编剧的王家卫喜欢诗意的、警句式的语言。综观香港电影界，没有其他导演像王家卫这样运用独白和对白，亦没有人能像他这样编剧和执导。事实上，王家卫的独白式话语，

使其堪与擅长协调文学与电影之关系的戈达尔相比肩，尽管他谦虚地表示，他的台词不及戈达尔的那般有诗意。[1]

王家卫的叙事样板很大程度上参照的是戈达尔的独白、对白，以及对各种文学或半文学资源（小说、歌曲、诗歌、影片）的文本外的（extratextual）引用。就像戈达尔的叙事，他的叙事都是对独白式话语的模仿：断断续续，碎片化，突然出现转折或变化，以及一系列阴差阳错，因此呈现为一种叙事的结构性病理。这种被王家卫用来塑造主人公的病理学的结构化倾向，根植于小说的复调狂欢话语（polyphonic carnivalesque discourse），这个概念是巴赫金在对拉伯雷的研究中提出的。王家卫自己书写（不仅包括撰写独白和对白，还包括根据电影作为一种语言的原则"书写"作为一个整体的电影）的复调风格，是高度狂欢化的，它吸收了梅尼普话语［Menippean discourse，以古希腊哲学家梅尼普斯（Menippus）的讽刺风格命名］，呈现为一种兼具喜剧和悲剧的风格，正如克里斯蒂娃告诉我们的：

> 精神的病态状态，如疯狂、人格分裂、妄想症、梦与死等，成了叙事材料。据巴赫金研究可知，这些元素与其说有主题意义，不如说有结构意义；他们毁掉了人的史诗性和悲剧性的整体，以及人对身份和因果律的信仰；它们

[1] 参见《王家卫的它与他》，《电影双周刊》第402期（1994年9月），第42页。

暗示人失去了自己的完整性和单一性，失去了与自己的一致。同时，他们也表现出对语言和写作的探索……梅尼普讽刺体倾向用令人反感和古怪的语言。这些"不合适"的表述非常独特，表现为冷嘲热讽的直率、对神圣的亵渎和对礼节规矩的攻击。[1]

从人物内心的病理状态判断，王家卫的梅尼普话语从一开始就相当明显。从《旺角卡门》到《阿飞正传》，再到《东邪西毒》，他的人物始终处于病态之中。《旺角卡门》中的乌蝇（张学友饰）实际上处在疯狂的边缘；《阿飞正传》中的旭仔具有俄狄浦斯情结，导致他不断与不同女性有染；在《东邪西毒》中，林青霞在阴阳之间摇摆不定；在《重庆森林》中，林青霞基本上重复了这种分裂的人格，她饰演的冒牌金发女郎戴着墨镜（在这个段落的结尾处丢掉了假发）。死亡与遐想、梦境一样，经常在王家卫的片中出现。张曼玉在《旺角卡门》中是脆弱的，在《阿飞正传》《东邪西毒》中则被单相思所压倒（她在《阿飞正传》中遐想，在《东邪西毒》中死去）。此外，还有健忘症、失明和失语。尽管《重庆森林》《堕落天使》是比较轻松的作

[1] Julia Kristeva, 'World, Dialogue and Novel', in Toril Moi (ed.), *The Kristeva Reader*, New York: Columbia University Press, 1986, p. 53.（中译文参见茱莉亚·克里斯蒂娃：《词语、对话和小说》，祝克懿、宋姝锦译，《当代修辞学》2012年第4期。——译者注）

品,让人想起梅尼普话语中喜剧性的一面,但其中的人物仍是病态的。事实上,在结构和人物的病理学方面,《堕落天使》这个样板尤其具有实在的意义,因为较之王家卫的其他影片,它有着更加病态的故事和死亡的狂欢场景(狂欢以戏仿的形式出现,表达得既严肃又滑稽)。

我们可以检视与各个"堕落天使"相关的病理学片段:

黎明饰演的杀手有记忆衰退的迹象。他表面上的冷静不仅隐藏了他的情感缺失,还隐藏了他的遗忘的倾向或意愿。这表现在两个片段中。在小巴片段,他(在刚刚杀人之后)碰上昔日的同学,后者叫出了他的名字"黄志明",[1]但黎明只模模糊糊记得这位故交;在麦当劳片段,他在那里碰到已经忘得一干二净的前女友,即莫文蔚饰演的"金毛玲"。这两个段落都证明了他刻意健忘的病态情形。与杀手相关的歌曲原名为'Karmacoma'〔原唱为"大举进攻"(Massive Attack)乐队,由王家卫的音乐团队陈勋奇和罗埃尔·加西亚(Roel Garcia)重新编曲〕极好地捕捉了人物的病理。王家卫标志性的"偷格加印"慢镜头,呈现了杀手如丧尸般走向仿佛处于昏迷(coma)的目标人物,而这引出了他的"业"(karma)。这种状况既是职

[1] 王家卫在给虚构的人物取名时,经常拿剧组成员开玩笑。黄志明是《堕落天使》的灯光指导的名字。在《春光乍泄》中,黎耀辉(梁朝伟饰)和何宝荣(张国荣饰)的名字分别来自影片的灯光指导和调焦员。

业的要求，又似乎是自愿接受的冒险行为。他的职业还意味着他必须使用虚假的身份（他向昔日的同学展示了一张照片，上面的黑衣女子和孩子扮演着他的"家人"），并且在情感上与女性保持距离。这两种折磨终于令他筋疲力尽，他唯有一死才能获得解脱（这是唯一可能解除业的途径）。

金城武饰演的哑巴自5岁起便不再开口说话，但他通过独白对我们讲话。他和父亲生活在重庆大厦一间旅馆的房间里，他的父亲是旅馆的门房。我们通过他的独白得知，他的母亲被一辆送冰淇淋的卡车撞死。我们怀疑他的沉默是一种策略，为的是不再与世界进行深入交流，这可以归因于他母亲的缺席，这是另一种"俄狄浦斯冲动"，解释了王家卫的人物何以做出反社会的举动（可参考《阿飞正传》中旭仔的叛逆）。不过，在这个故事中，王家卫展示了心理病症良性的一面：从整体上说，这对父子之间并不存在心理情结，有关这对父子的段落强调了他们之间的情感连接的主题，这一点非常动人地体现在何志武玩闹地用摄影机拍摄父亲60岁生日的那场戏中，配乐是台湾流行歌曲《思慕的人》（齐秦演唱）；何志武闯入商店和摊档，用它们来大做自己的生意，这个段落是以滑稽的方式呈现的，而何志武的"受害者"看上去也和他一样精神错乱。这个哑巴尽管有着反社会的本能，至少还知道自我救赎（"佛说：我不下地狱，谁下地狱？"）和努力工作（"世界上没有免费的午餐"）的价值。

李嘉欣饰演的女中间人或许是王家卫创造的最有趣的角色，是完全令人信服的。我要指出的是，她的可信性在于她的相思病状态。李嘉欣或许爱上了杀手黎明，但并非常见的那种恋爱。这个杀手的距离感决定着他们的恋爱。因此，她的爱只能保持一定距离，用她自己的话说，"有些人是不适合太接近的，知道太多反而没有兴趣"，"我是一个很现实的人，知道怎样让自己快乐"。结果便是，她成了王家卫影片中最为自我沉迷的角色，是典型的被爱情遗弃的女人，沉溺于畸形的、恋物癖式的爱情。她去了杀手黎明常去的那家酒吧，不是为了见他，而是为了沉浸在他所造访之处的氛围中。在这家酒吧，杀手黎明留下了自己的记忆。有一场戏表现的是她慢慢靠近一台点唱机，像爱抚恋人般爱抚它，令人想起《东邪西毒》中林青霞在亢奋的状态下拥抱树干的情景。但是，这已达到"控制论"（cybernetics）的层面。下面要说的这个场景，怪异而又迷人：她的短裙难以自持地扭动，画外是劳丽·安德森的《说我的语言》，她那噘起的红唇、爱抚的双手、从不离手的香烟，以及裸露的大腿，散发出亢进的性欲，直至在杀手的床单上自慰。在王家卫的女性人物的孤独世界里，树、马和点唱机，都是真实恋人的替身。

　　表面上看，李嘉欣和王家卫此前影片中的人物一样，流露出相同的怠惰和乏力。但在这种冷漠和随意的外表下面，其实隐藏着绝望。李嘉欣得到黎明希望结束拍档关系的消息，但只有夹着香烟的颤抖的手才透露了她的绝望。影片结尾处，她坐

在何志武的摩托车上说道:"我知道这条路不是很长,用不了多久我就会下车。"我们能感觉到,她的意思或许不只是下车。在之前的一场戏中,她那黯淡的精神状态表现得更为明显,她在一家小饭馆吃面时,睁大眼睛,空洞的眼神直勾勾地盯着前方,全然不顾身后正在发生的殴斗——她已经变得彻底麻木。影片在此处结束,画外是"飞行哨兵"(Flying Pickets)乐队的《只有你》('Only You')——这是对她未曾言明的爱恋的微妙指涉。之前她与劳丽·安德森《说我的语言》的关联,更能提示她的精神状态:

> 爸爸,爸爸……正像你以前说的,
> 现在活着的人比死去的多。
> 我来的地方是一条又长又细的线。
> 越过大洋,穿过红色的河,
> 现在活着的人比死去的多。

杨采妮饰演的靠在何志武肩膀上痛哭的女子,患上了失恋综合征,导致她心智不稳定(当听到恋人Johnny要娶另一个女人为妻时,她佯作高兴,还恶毒地攻击"金毛玲"——那个被认为迷倒了Johnny的女人)。更何况这种综合征的效果——例如她无法忘记Johnny(何志武问道:"她的感情何时才会过期?")——让她置身于王家卫的人物序列之中,他们都遭受着

无法忘记过去的痛苦。她和何志武在一幢楼里搜寻"金毛玲",他们找到的"她"竟是一个被丢弃的"充气娃娃"。然后,他们痛打这个假的"金毛玲"。通过这个病态的段落,王家卫强调了伪装和替代品的主题。

莫文蔚饰演的"金毛玲"刻意呼应着《重庆森林》中林青霞饰演的冒牌金发女郎,但与林青霞的冷若冰霜相对照的是,莫文蔚是个热情似火的女人。不同于林,莫的金发外表不是为了隐藏身份,而是为了让自己不被别人忘记,因为当她留起长发时,黎明便已不记得她了。莫文蔚有着一种病态的要人们记住自己的冲动。当黎明决定离开她时,她在他的手臂上咬了一口。黎明问:"这是干什么?"她答道:"为了留个纪念,就算不记得我的样子,也记得我咬过你,"她突然大哭起来,喃喃自语道,"其实我的样子很好认的,我脸上有颗痣,要是你在街上碰到脸上有痣的女人走过来,很可能就是我,你能记得吗?"

在王家卫的世界里,爱情是一种病痛,而回忆和遗忘一样,是一种折磨。但《堕落天使》描述的苦痛范围更广。从对上述段落的分析可知,影片展示了下列病理状态:失语、角色扮演、自我沉迷、反社会行为、虚假回应、虚假身份、暴力、私闯他人居所、情绪波动,以及孤独。王家卫更加全面地改写了人性异化的主题,只是该片的背景较《重庆森林》更加现代,也更具有未来主义的风格。此处,香港是一个充斥着狂欢氛围的宇

宙演化场，用克里斯蒂娃的话来说，是"一个身体、梦境、语言结构和欲望结构之间的同构体"[1]。香港就是一个巨大的隐喻。

香港就是一座伊塔洛·卡尔维诺（Italo Calvino）所说的"看不见的城市"，"你会觉得一切欲望在这城里都不会失落，你自己也是城的一部分，而且，它钟爱你不喜欢的东西，所以你只好满足于在这欲望里生活"[2]。在这座城市中，杀手、哑巴、女中间人和"金毛玲"的劳动"为欲望造出了形态"，而欲望也为他们的"劳动创造出形态"。[3]这种欲望是病态的，而他们的劳动则透露出这座城市的病症。与《重庆森林》里梁朝伟的公寓（它变得有感情，能"哭泣"）一样，王家卫的香港——"堕落天使"所立足的遭上帝诅咒之地——散发出病态的气息。可以说，香港的每个角落和裂隙都会洒泪（无怪乎雨水会被当作一个视觉母题）。《堕落天使》是王家卫最为热情的一部关于香港的影片。在这里，香港快速切换于观塘（杀手的公寓所在地）和重庆大厦（李嘉欣和金城武的居所）之间、九龙和港岛之间（因此要强调列车、小巴、金城武骑行穿过隧道的摩托车）。在此之前，王家卫的影片从未涵盖过这么多地点：麻将馆、廉价旅馆、后巷、酒吧、小饭馆、餐厅、路边摊、人行道、公寓、

[1] Julia Kristeva, 'World, Dialogue and Novel', in Toril Moi (ed.), *The Kristeva Reader*, New York: Columbia University Press, 1986, p. 48.
[2] Italo Calvino, *Invisible Cities*, London: Picador, 1979, p. 14.
[3] See Ibid.

足球场和地铁站。

不过，王家卫延续了他在之前的影片中聚焦特定地点（例如《旺角卡门》中的旺角和大屿山、《重庆森林》中的尖沙咀和兰桂坊）的做法，这一次他选择集中表现湾仔。他特意选择皇后大道东的街道和小巷作为外景，以此表现湾仔的古旧风貌。王家卫说，这里"饮茶的地方、旧书摊、杂货铺，反映了香港人的生活方式，但在不久的将来，它们可能会消失"。王家卫称，他起初并未意识到他聚焦于老湾仔，而一旦意识到这一点，他便试图将其保存在胶片上，就如同深夜在电视里播出的粤语片保存了香港"已然消失的空间"（disappeared space）一样。[1] 提出"已然消失的空间"这一术语的阿克巴·阿巴斯称，王家卫的影片是"最为政治化的"，尽管它们"没有明显的政治信息"，因为他的影片"描绘了变化，特别是空间和心理的变化"。[2]

然而，在我看来，《堕落天使》是王家卫最为社会化和政治化的作品，这是因为被编码到影片"语言结构"的矛盾性之中的信息——正如克里斯蒂娃所定义的，这种矛盾性源自"历史（社会）在某个文本中的插入和这个文本在历史（社会）中的插入"[3]；因此，矛盾性嵌入在影片的结构之中，并由一系列相关

[1] 参见《王家卫的一枚硬币》，《电影双周刊》第427期（1995年9月），第34页。
[2] See Ackbar Abbas, *Hong Kong: Culture and the Politics of Disappearance*, Hong Kong: Hong Kong University Press, 1997, p. 49.
[3] Julia Kristeva, 'World, Dialogue and Novel', in Toril Moi (ed.), *The Kristeva Reader*, New York: Columbia University Press, 1986, p. 39.

的象征加以阐明：失语/讲话、金发/黑发、谎言/真实、健忘/回忆、亲密/疏远、机遇/宿命、死/生。王家卫的道德信息源自语词的交汇，"在这里，至少有一个他语词（other word）能被读出"[1]。矛盾性也嵌入在对老湾仔的怀旧指涉和香港总体上鲜明的当代特质之中。

反讽的是，矛盾性嵌入得越多——换言之，越要让我们想到香港——王家卫的香港看上去就越脱离这个世界。视觉上，他使用扭曲的广角镜头勾画出心理上的距离感，这在类型混杂和对香港的描绘两方面结构出了影片的矛盾性。在同样的距离和亲密的意义上，黑色电影类型和科幻电影类型混合在一起；杜可风表现都市景观的摄影既呈现了写实的黑色电影外观，也呈现了香港的科幻氛围。与王家卫之前影片的人物一样，《堕落天使》的主人公只有在夜间才会活跃起来——似乎是深夜，因为洞穴般的地铁站空无一人，被何志武大搞恶作剧的市场和店铺也冷冷清清，就连麦当劳也空空如也。无人的景观再次表明了王家卫那些堕落而又高度流动的天使被社会孤立的状态。

从观塘的高架轨道经过的港铁列车射出的卤素光像星星一样闪过，深夜里娱乐场所的广告牌和霓虹灯发出的迷乱灯光、由机器发出的移动光影（例如点唱机发出的光）的特写镜头，

[1] Julia Kristeva, 'World, Dialogue and Novel', in Toril Moi (ed.), *The Kristeva Reader*, New York: Columbia University Press, 1986, p. 37.

这一切都创造出一种梦幻的、未来般的环境，令人想起弗里茨·朗（Fritz Lang）的《大都会》（Metropolis），以及村上春树的《世界尽头与冷酷仙境》。手持摄影所呈现的摇摆、倾斜的天使，制造出一种漂浮的效果，仿佛我们是从飞机上俯瞰一个不那么真实的世界。金城武加大油门极速穿过的蓝色跨海隧道，犹如通向外太空的阶梯，而头戴安全头盔的金城武看上去像个宇航员。就连人物居住的狭窄房间也显得不那么真实，仿佛悬浮的太空舱。王家卫之前的影片中出现过的内景布光风格（大块的蓝色、金色和红色），以及对人工合成物（如塑料窗帘，甚至李嘉欣喜欢穿的塑料短裙）的强调，均凸显了环境的人工感。这部影片又一次活力四射地把杜可风的色彩感和张叔平的美术设计统合起来。

影片扭曲的镜头或许可以追溯到弗朗西斯·培根[1]的视觉影响，这一点在李嘉欣和黎明的酒吧碰面戏中体现得最为明显。李嘉欣坐在吧台上，沉浸在关于黎明的"记忆之痕"（memory trace）中。有几秒钟的时间，我们看到了她的双重影像——仿佛是通过冒烟的玻璃或扭曲的镜子。这种怪异的效果，在黎明稍后再次造访酒吧，并坐在同一位置的那场戏中再度上演（他把一枚硬币交给侍者，并告诉他将其交给李嘉欣，让她点播点

[1] 弗朗西斯·培根（Francis Bacon，1909—1992），英国画家，其创作以扭曲、变形和模糊的人物画著称，作品常以畸形和病态为主题。——译者注

唱机里编号为1818的那首歌)。这一效果是按照培根式的原则（见于培根那些表现扭曲面孔的画作中）来运作的：扭曲是为了达到真实。培根让他的人物面目不清、支离破碎，这与其说是为了捕捉运动的效果——未来主义的（Futurists）动机，不如说是一种呈现事物内在特质的方法。如此一来，一张扭曲的脸部画像，或许比仅仅表现身体上的相似更为真实。这是一种捕捉人物记忆之痕的尝试，就像李嘉欣翻检杀手的垃圾一样。作为整体的《堕落天使》就是要捕捉香港的记忆之痕。

从电影化的角度说，影片后现代的黑色风格再次流露出村上春树的痕迹，但它更有铃木清顺的风味，后者执导的《杀手烙印》(*Branded to Kill*, 1967) 已经有了杀手黎明和女中间人李嘉欣关系的蓝本。铃木的影片围绕"三号杀手"花田（宍户锭饰）和"蛇蝎美人"美沙子（真理安濡饰）展开，后者雇这个杀手为自己服务。花田立刻倾倒于美沙子，但她痛恨男人，并且怀有死亡的冲动，宣称"我已经是一具行尸走肉"。花田中了美沙子的圈套，并为她欲火中烧，以至于不能下决心杀掉她。这标志着花田作为一名职业杀手的失败（"作为杀手我是失败的，"他说，"因为我不能杀掉该杀的人。"）。王家卫对这个关系做出调整，他反转了这个苦痛情结：正是李嘉欣对杀手黎明的性冲动将她击垮（她或许是为他而安排了最后一场杀戮）；而黎明则是有一点"厌女症"倾向的行尸走肉。铃木片中的"蛇蝎美人"与鸟儿的尸体、蝴蝶联系在一起，当花田试图和她做爱

时，她显得无动于衷。与李嘉欣关联的是塑料裙，这是一个用玻璃纸将自己包裹起来的女人，同杀手黎明的记忆之痕想象性地做爱。铃木清顺的东京和王家卫的香港有着同样的黑色绝望感和未来主义的距离感。

然而，我们最后还是要以王家卫本人的影片作为参照。《堕落天使》中女性角色之绝望，与此前的《阿飞正传》《东邪西毒》如出一辙。李嘉欣饰演的女中间人让人想起张国荣饰演的欧阳锋；黎明的虚无主义让我们联想到《阿飞正传》中的旭仔；而金城武富有感染力的古怪念头，与《旺角卡门》《阿飞正传》《东邪西毒》中张学友款款深情的表演一致。金城武的存在再次提醒我们，不论是否"确有不同之处"，《堕落天使》必将永远与《重庆森林》联系在一起。金城武在吃了一罐即将过期的凤梨罐头之后便不再说话，他的父亲在重庆大厦里当门房，他本人最后出现在"午夜特快"，而杨采妮则身着空姐制服等待她的新恋人。金城武还让人想起"人与人萍水相逢，擦出因缘火花"的格言。李嘉欣趁黎明不在时清理他的房间，像极了王菲在梁朝伟公寓的举动。这仿佛是王家卫留给我们的一条线索，他把自己拍片的历史刻印在这部影片之上。抑或他只是在和我们开玩笑：难道这就是这位导演的病态？

第六章　布宜诺斯艾利斯情事:《春光乍泄》

一段难忘的情事

对很多人来说,《春光乍泄》标志着王家卫职业生涯的一个新的里程碑,因为这是一部关于"流离"(exile)的影片,这一主题似乎凌乱地首次出现在王家卫的影片中(我们不把《阿飞正传》中旭仔前往菲律宾冒险和《东邪西毒》中欧阳锋退隐西部沙漠算在内,因为这两部影片的主题并非流离)。因为《春光乍泄》的背景是阿根廷,一个距离香港地区十分遥远的国度,流离的感觉便更加明显,该片也是王家卫第一部完全在香港之外的地域取景的影片。"到一个完全陌生的地方,重新开始"[1],王家卫的话回应着片中那句不断重复的对白,这恰描绘出了张国荣和梁朝伟之间的关系。

张国荣和梁朝伟饰演的是两个前往阿根廷的同性恋者,他们开始一段感情,然后闹翻,分手之后再次相遇。影片的中心

[1] 彭怡平:《〈春光乍泄〉:97前让我们快乐在一起》,《电影双周刊》第473期(1997年6月),第42页。

人物是梁朝伟饰演的黎耀辉，他因为偷了父亲的钱前往阿根廷而心怀愧疚，这件事令他与父亲相当疏远。这让他比张国荣饰演的何宝荣更加清醒和理智，后者无忧无虑，放浪形骸。由于与何宝荣旅行花光了所有积蓄，在分手后，黎耀辉不得不在一家探戈酒吧打工，以挣到足够的路费返回香港。与此同时，何宝荣成了一名同性恋陪侍，"整夜跳舞寻欢，毫无反思或悔意"[1]。两人偶然相遇，破镜重圆，最初不过是偶然碰到，但是当何宝荣出现在黎耀辉的公寓时，两人便常常见面。何宝荣因为偷一只手表而手部受伤，黎耀辉照顾他恢复健康。当他们的关系再次开始时，黎耀辉把何宝荣的护照藏了起来，或许是希望与他维持更加稳定的关系，结果适得其反，何宝荣不辞而别。在接下来的时间里，黎耀辉做了几份不同的工作，包括在一家中餐馆里当厨师，他在这里与一个来自台湾的年轻人（张震饰）成了朋友。黎耀辉最终回到了香港（经停台北），而何宝荣则陷入抑郁的情绪。

按照王家卫的说法，黎耀辉与何宝荣旅居阿根廷，是为了"逃避现实"。[2]王家卫透露，他和片中的人物一样，厌倦不断被问到1997年7月1日以后香港会变成什么样子的问题，"想离开香港，来到世界另一头的阿根廷逃避现实，却发现越想逃

[1] Christopher Doyle, *Don't Try for Me Argentina: Photographic Journal*, Hong Kong: City Entertainment, 1997.
[2] 参见彭怡平：《〈春光乍泄〉：97前让我们快乐在一起》，《电影双周刊》第473期（1997年6月），第41页。

避，现实却越发如影随形地跟着自己，无论到哪儿，香港都存在"[1]。因此，流离的主题便与许多港人（尤其是同性恋者）心里的相关议题联系在一起。在将两个主角设定为同性恋者，并将其放逐到一个遥远的国度的过程中，王家卫点出了这个议题的社会政治影响：香港最为焦虑的群体，便是同性恋者。王家卫说服了一直以来被指为同性恋者的张国荣主演该片，因为"香港需要在1997年之前拍一部真正的同性恋题材影片"[2]。

因此，除了流离的主题，《春光乍泄》作为一个里程碑的意义，亦可从以下两方面感觉出来：王家卫试图拍摄"一部真正的同性恋题材影片"；通过对两个香港人的表现而将回归议题具象化。这两个人物让自己置身于另一个时空，以此有意识地逃离当下香港的时间和现实。王家卫的旅行走得越远，回归议题和香港就越发明显，正如在伊塔洛·卡尔维诺的《看不见的城市》中，马可·波罗对从忽必烈那里听来的想象中的城市的描述，其实是对威尼斯的描述。

但尽管香港及回归议题是真实存在的，影片的空间却是布宜诺斯艾利斯（接近尾声时，香港才在几个上下倒置的镜头中出现），在这里，时间仿佛消失了，因为季节是颠倒的，通过将

[1] 彭怡平：《〈春光乍泄〉：97前让我们快乐在一起》，《电影双周刊》第473期（1997年6月），第41页。
[2] 刘泽源：《Happy Together with Leslie》，《电影双周刊》第474期（1997年6月），第33页。

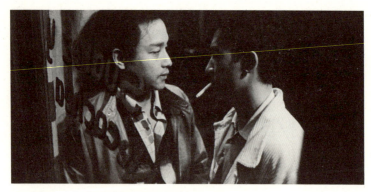

"让我们从头来过":张国荣和梁朝伟

黑白的回忆片段插入当下时间的彩色叙述,影片将过去和现在的时间混杂在一起。影片从主人公初到阿根廷的1995年5月开始,结束于黎耀辉在台北一家宾馆的梦醒时分。当天,电视新闻正在播送邓小平逝世的消息。

尽管王家卫否认以黎耀辉和何宝荣作为指涉内地与香港关系的"符号",但他说,使用"Happy Together"(一起快乐)作为影片的英文名,表达的是"希望1997年以后,我们会happy together,但是实际上的1997年7月1日以后,会发生什么事,没有人能有决定性的答案"[1]。王家卫拍摄了一部颇具政治意味的影片——在我看来,《春光乍泄》是他迄今为止最具政治意味

[1] 彭怡平:《〈春光乍泄〉:97前让我们快乐在一起》,《电影双周刊》第473期(1997年6月),第42页。

的影片——它强调了回归议题对两个香港人的精神效应，而王家卫则试图抓住机会，在1997年7月1日之前拍摄一部同性恋题材影片（该片于1997年4月底在香港上映）。

该片的确是在向时间提出抗议，但是在流离的状态下，时间被重置了。"每个人都有个日历"，王家卫在很多场合说的这句话常常被人引用。或许公平地说，《春光乍泄》的主人公的日历，便是流离的状态，其后果是无可避免的悲剧，尽管其中并非没有讽刺的意味。《春光乍泄》亦可视作王家卫自身流离经验的产物，这种生存状态是由两种情况引起的：作为上海人，在讲粤语的香港，他是一个局外人；在香港电影界，他一直有着"坏小子"的名声。

有趣的是，布宜诺斯艾利斯正是实现王家卫自身流离感的城市。可以说，从职业生涯之初，这种流离感就作为一个电影化的主题而内在于他的创作之中。例如，《旺角卡门》中刘德华饰演的角色退回大屿山，便是这一主题的首个标志。王家卫以诗意的语言将布宜诺斯艾利斯描述为"摄氏零度的土地，没有方向，不分昼夜，无论冷暖，我逐渐了解流离的滋味"[1]。之所以选择布宜诺斯艾利斯，是因为王家卫最初想拍一部改编自曼努埃尔·普伊格小说《布宜诺斯艾利斯情事》(*The Buenos Aires Affair*)的影

[1] 引自关本良、李业华导演的《摄氏零度·春光再现》(*Buenos Aires Zero Degree*, 1999)，这是一部片长约一小时的纪录片，记录了《春光乍泄》的拍摄过程。

片。在制作过程中,王家卫放弃了这个计划,尽管这部影片在拍摄期间仍以《布宜诺斯艾利斯情事》之名为人所知。[1]

我们不知道王家卫为何放弃了改编普伊格小说的想法,但这部小说本身或许能提供一些答案。它表现的是两个饱受折磨的个体的性心理:格拉迪斯(Gradys)是一个艺术家,自青年时代起,她便被性机能失调所困扰,她戴着墨镜是为了隐藏一个事实,即她只有一只眼睛(她在纽约求学时遭到强暴,头部遭受重击,失去了一只眼睛);艺术批评家莱奥(Leo)因硕大的阳具而在少年和青年时代麻烦不断,多年前他杀死了一名向他求欢的小混混,这起至今未被侦破的谋杀案如今令他惴惴不安,影响着他的性生活(在正常的关系中性无能,只有与妓女相处时方可得到满足)。

莱奥和格拉迪斯分别以自己的方式遭受着负罪感和性焦虑,《布宜诺斯艾利斯情事》对他们恋情的描写,达到了超现实版的希区柯克式维度。为了解决负罪感,莱奥想出了一个谋杀格拉迪斯的怪异计划。这两个人物最终以一种奇怪而扭曲的方式紧紧联系在一起。两人都长期手淫(以后见之明观之,格拉迪斯或许就是《堕落天使》中李嘉欣所饰角色的原型),而莱奥也试图通过心理治疗驱除恐惧。

[1] 参见彭怡平:《〈春光乍泄〉:97前让我们快乐在一起》,《电影双周刊》第473期(1997年6月),第41页。

第六章 布宜诺斯艾利斯情事：《春光乍泄》

这两个人物在性方面的病理略微超过了王家卫的表现尺度。不论对王家卫的评价如何，从本质上讲，他的艺术气质的特征之一，便是某种对待性问题的保守主义，他更倾向于描绘人际关系中精神的而非身体的深度。经王家卫之手，《布宜诺斯艾利斯情事》最终变成了关于两个香港人的故事，其基础则是原著颇为宽泛的主题，即两个因共同的性格缺陷而走到一起的人之间无法实现的爱欲，这种性格上的缺陷可归因于社会对性欲的控制（认定某种性行为为反常的观念）。[1]

这部小说充斥着直观的性描写，令其看上去近乎一部色情作品。即便是王家卫，亦不能完全克制由这部小说所激发的性能量。或许是为了向这部小说致敬，《春光乍泄》一开头便直接表现了主人公做爱的场景，这是他迄今为止的作品中最为露骨的性爱段落。不过，这个场景仅出现了一次，在影片发展的过程中，这对恋人并未再有类似举动（至少没有出现连续的性爱场景）。这一场景的作用，是跨过《布宜诺斯艾利斯情事》对病态性欲的关注，并再次聚焦于王家卫自身的叙述方向，即表现两名主人公如何沟通或无法沟通。[2]

[1] 正如纪录片《摄氏零度·春光再现》所示，王家卫在打消了改编普伊格小说的想法之后，曾经考虑几个不同的故事梗概，尽管这些情节似乎都源自改编普伊格小说的最初设想。其中一个故事梗概表现的是梁朝伟抵达布宜诺斯艾利斯之后，从警察处获知，他的父亲惹上了麻烦。于是，他开始寻找父亲之前的恋人，结果发现此人竟是一个男人。

[2] 王家卫称，他所有的影片都围绕这一主题展开，参见彭怡平：《〈春光乍泄〉：97前让我们快乐在一起》，《电影双周刊》第473期（1997年6月），第44页。

《春光乍泄》还会让人想到普伊格的另一部小说,即《蜘蛛女之吻》(Kiss of the Spider Woman)。在表现两个男人在封闭环境中的关系,以及爱情与性别无关方面,这部小说或许是更为合适的样板:王家卫的观点是,同性恋与异性恋并无分别。[1]我将在稍后讨论《春光乍泄》与《蜘蛛女之吻》的联系,但就《布宜诺斯艾利斯情事》而言,《春光乍泄》与其并无多少联系。与《东邪西毒》类似——王家卫的处理方式使其与原著(金庸的《射雕英雄传》)之间少有或没有联系,王家卫或许是心血来潮,要拍摄一部改编自《布宜诺斯艾利斯情事》的影片,但他的终极目的是要以这部小说为起点,逐渐掌握将一部出自重要作家之手的作品改编成电影的方法。在拍摄过程中,这种方法从原著中"衍生"出另一个故事,它并非依赖已完成的剧本,而是依照故事大纲,根据环境的变化即兴创作,不到最后一刻,无法知晓影片的结局。这种与小说之间的关联,似乎比原著的情节更为重要。

在这个意义上,还有另一重与阿根廷的联系不得不提。王家卫一直想用"春光乍泄"作为影片的中文名,他发现这正是安东尼奥尼的《放大》(Blow-up,1966)在港公映时的中译名,而《放大》改编自阿根廷作家胡利奥·科塔萨尔的短篇小说。受这一巧合的影响,他敲定了中文片名:"什么东西都有关联,电

[1] 参见彭怡平:《〈春光乍泄〉:97前让我们快乐在一起》,《电影双周刊》第473期(1997年6月),第42页。

第六章 布宜诺斯艾利斯情事:《春光乍泄》

影也是。"[1]

像是命运的安排,《春光乍泄》与科塔萨尔《跳房子》之间的联系,胜过其与《布宜诺斯艾利斯情事》之间的联系。《跳房子》讲述的是身在巴黎的阿根廷作家奥拉西奥·奥利维拉(Horacio Oliveira)的故事,他与情人拉·玛伽(La Maga,她是拉美裔)之间的关系,受困于精神的苦闷。玛伽在她的孩子死去后便消失了,而奥利维拉对她的消失深感愧疚(还因为他对这个孩子的死怀有共谋感,在这部小说最令人难忘的一章中,他首先发现孩子死了,却对玛伽隐瞒此事)。在无数次徜徉在巴黎街头寻找灵魂,在塞纳河岸与一名流浪女意外邂逅,并因猥亵被捕之后,奥利维拉返回了布宜诺斯艾利斯。在巴黎的生活放大了奥利维拉之存在的精神危机,在这里,他通过参加"与拉丁美洲通信"的仪式了解最新信息,从而维系自己与祖国之间的联系,但是,他对祖国的消息了解得越多,就越感到愤怒,并被流离并发症所困扰:

"告知",瞧这个字眼;做事、做某事、行善、撒尿、消磨时间,所有这些短语搭配中都有这个动作,但在这一切动作的背后都存在着一种抗议,因为做事就意味着要离

[1] 彭怡平:《〈春光乍泄〉:97前让我们快乐在一起》,《电影双周刊》第473期(1997年6月),第44页。

开某地，到达某地，或意味着挪动某物，使之处在此地，而不是彼地，或意味着进入那所房子，而不是不进入，更不是进入隔壁的房子。换言之，在每个动作中都得承认存在着不足之处，存在着某一可能做的，但尚未做成之事，因而要对当前日益明显的不足之处、缺乏、短缺进行无声的抗议。[1]

在奥利维拉与玛伽的关系中，爱与刻薄的程度几乎不相上下，"我们是处在磁铁与铁屑、进攻与防卫、皮球与墙壁这种辩证的关系中相爱的"[2]。无法和谐相处的局面似乎是以下原因造成的：从玛伽的角度说，"一种持续而单调的语言，一种贝尔利茨学校中教的不断重复的语言，我—爱—你，我—爱—你"；而从奥利维拉的角度说，则是由令爱情变得迷乱的"对肉欲的服从"造成的："那么时间呢？一切都能重新开始，没有什么是绝对的。"[3]两人的关系以同样的方式不断重复，他们做爱，争吵，要求"停战"并享受欢愉的时光，在这中间，奥利维拉以独白的方式说道："我伸手触摸巴黎这个线团和它那自我缠绕的

[1] Julio Cortázar, *Hopscotch*, trans. Gregory Rabassa, New York: Pantheon Books, 1966, p. 17.（此书的中文版，参见胡利奥·科塔萨尔：《跳房子》，孙家孟译，重庆：重庆出版社，2007年。——译者注）

[2] Julio Cortázar, *Hopscotch*, trans. Gregory Rabassa, New York: Pantheon Books, 1966, p. 13.

[3] Julio Cortázar, *Hopscotch*, trans. Gregory Rabassa, New York: Pantheon Books, 1966, p. 36.

无穷无尽的物质，还有它那空气中的沉降物，后者落在窗子上，并画在云朵上、阁楼上。"[1]

在这种情况下，巴黎便成了布宜诺斯艾利斯的替身，就如布宜诺斯艾利斯是香港的替身。就像布宜诺斯艾利斯之于黎耀辉、何宝荣，巴黎之于奥利维拉、玛伽，是让这对恋人可以做爱的城市，但它代表着一种匮乏和空虚，以及丧失寻求快乐的机会："太迟了，永远是太迟了。尽管我们做爱的次数不少，但幸福只能是另一种东西，某种比宁静和欢愉还要悲惨的东西，一种独角兽，或孤岛的意味，一种故步自封中的无尽沉沦。"[2]

《春光乍泄》的人物并非固定地居于一隅，相反，他们不停地移动，这显示了快乐永远不在他们掌控的范围内。紧接着影片开场的性爱场景（这一段以黑白影像呈现，表明这是从黎耀辉的视角发出的闪回），[3]我们在公路上看到旅行者装扮的黎耀辉和何宝荣，他们驾驶一辆二手汽车前往阿根廷和巴西边界的伊瓜苏瀑布。这本应是他们的阿根廷情事的高潮时刻，参观瀑

[1] Julio Cortázar, *Hopscotch*, trans. Gregory Rabassa, New York: Pantheon Books, 1966, p. 13.
[2] Ibid.
[3] 在影片的稍后部分，由张国荣的视点发出的短暂的闪回以彩色的形式呈现。正如王家卫所描述的，黑白和彩色段落指示了人物的内心情感，以及反转的季节：黑白影像暗示了夏季（其实是南半球的冬天）的寒冷，而彩色则暗示了冬天（夏天）的温暖。参见彭怡平：《〈春光乍泄〉：97前让我们快乐在一起》，《电影双周刊》第473期（1997年6月），第42页。按照这一逻辑，张国荣的彩色闪回代表着他心中一段"温暖"的回忆，而梁朝伟的黑白闪回则是一段"冰冷"的回忆。

布之后,他们应该返回香港。但是,他们迷路了,并且立即陷入争吵之中。他们决定分开,何宝荣表示,他已厌倦了与黎耀辉在一起,如果他们能再相遇,或许可以"从头来过"。

将汽车遗弃之后,他们站在荒凉的高速公路旁,希望搭上顺风车。他们从未一起到过伊瓜苏瀑布(影片结尾,黎耀辉独自来到瀑布),但王家卫向我们展示了这一旅游胜地的壮美景观[从色彩的角度说,它指示了闪前(flash-forward),但其实是叙事的真实时间]。正像杜可风所拍摄的那样[瀑布的俯瞰镜头,伴随着画外由巴西歌手卡耶塔诺·费洛索(Caetano Veloso)感性的嗓音演唱的《鸽子之歌》('Cucurucucu Paloma')的音轨],画面呈现了伊瓜苏瀑布独有的景观。水流落下的质感和升腾的雾气营造出一种不真实的、梦幻般的感觉。何宝荣和黎耀辉没有如约看到瀑布,因此它便成为落空的希望的象征——他们注定无法一道及时追寻快乐,在影片结束时,这一场景仍久久萦绕在观众心间。(在这个意义上,瀑布象征着永恒的闪前、未来,还有现实中的快乐:"一种故步自封中的无尽沉沦。")

一个男人和一个(女性化的)男人

科塔萨尔小说中的隐喻之处是,发生在异国他乡的爱情导致虚无,快乐是难以捉摸的,而在普伊格的小说中,性别身份和性行为决定着一个人的个性。由于影片的英文名强调了"快

乐",而黎耀辉和何宝荣快乐相处的时候少,更多的则是考虑从头再来,"快乐"的观念便成为影片的一个基本主题,这一主题与科塔萨尔的联系胜过与普伊格的联系。尽管不无偏颇,但王家卫的爱情主题(或者更具体地说,不分性别的爱情的主题)是次要的,而作为主题的同性恋身份,似乎是无关紧要的——如果不是完全不存在的话。事实上,某些具有同性恋倾向的批评家激烈反驳下列观点:首先,《春光乍泄》是一部同性恋题材影片;其次,它表现的是与性别无关的爱情。香港批评家、作家及话剧导演林奕华(他亦以倡导同性恋权利而为人所知)便持这样的观点。在一篇刊载于《电影双周刊》的影评中,林奕华写道,《春光乍泄》并非一部"同志电影",因为它是由"彻头彻尾的'异性恋意识形态主导'"的,他不同意这样一个观点,即该片是一部表现与性取向无关的"爱情"的影片。[1] 林奕华对由梁朝伟和张国荣饰演一对恋人颇有指摘,他认为王家卫其实是按照定型化的模式安排角色的,这样一来,观众便会将张国荣指认为典型的"基"(阴柔、忸怩、另类、放荡、娇蛮),而梁朝伟则是由"直男"(straight man)饰演的同性恋者,林奕华写道,梁朝伟

[1] 参见林奕华:《春光背后 快乐尽头》,《电影双周刊》第495期(1998年4月),第81页。

不过是"基"(张国荣)的受害人——他等待、照顾、忍让、忠心,他的一切行为,在大众熟悉的异性爱模式里,代表"爱",所以高尚、值得同情,加上长相的男性化,以及在性爱模式中选择主动,他同时代表了异性爱关系的"丈夫",如是,张国荣是出墙红杏,合该自食其果,落得拥抱棉被痛苦收场。张在斗室服刑的时刻,梁朝伟到了大瀑布,他和一切"男人"一样,拥有自由,mobility,甚至另一个看来百分百"男人"的张震的爱慕。《春光乍泄》告诉我们,就是阁下不得不选择(男)同性恋,最起码,阁下应以"正常"的男人为榜样,例如,梁朝伟。[1]

林奕华的批评强调了王家卫影片中存在男性和女性原型的观念,张国荣作为"女性化"伴侣的定型化角色,源自公众对这位演员的认知——公众对张国荣同性恋角色的熟识,很大程度上是通过他在陈凯歌的《霸王别姬》(1993)中饰演的乾旦。

我认为,影片中女性角色的匮乏,强化了张国荣和梁朝伟各自"定型化"的"女性"和"男性"角色:《春光乍泄》是王家卫首部没有女性出演主角或配角的影片。纪录片《摄氏零度·春光再现》记录了《春光乍泄》的拍摄过程(包括一些剪余

[1] 林奕华:《春光背后 快乐尽头》,《电影双周刊》第495期(1998年4月),第81页。

片和删减的场景），从该片中我们得知，王家卫原本计划在片中安排两个女性角色（其中一个由首次在银幕亮相的歌手关淑怡饰演），但最终将其完全删去。实际情况就变成了影片由三名男性主演，第三个男性角色就是来自台湾的小张（张震饰），他在后厨打杂，与黎耀辉交好。在一场戏中，他拒绝了一个在同一家餐厅工作的女孩的约会请求，他说"我不喜欢她的声音"，为王家卫电影增加了些许非典型的"厌女症"意味。因为女性的缺失，王家卫几乎迫使我们在男性角色中寻找女性的替身。《摄氏零度·春光再现》中有一个张国荣身着女装的短暂镜头——这是王家卫创意过程中的一个迷人而有趣的证据，它揭示了王家卫原本希望塑造的何宝荣的性格特征，同时也提供了一条张国荣饰演"女性"角色的概念化线索。[1]

此处，我们要提及普伊格的《蜘蛛女之吻》：在何宝荣和黎耀辉的戏剧关系中，关于女性角色的观念便受到这部小说的影响。在这部小说接近结尾时，直率而颇具男性气概的政治犯瓦伦丁（Valentin），在与狱友莫利纳（Molina，因"腐蚀青少年"而入狱，并接受了自己作为女性替代者的身份）的关系上经历了一场转变。莫利纳不理解"家中的男人和家中的女人应该处

[1] 亦可参见杜可风：《〈春光乍泄〉摄影手记》，香港：电影双周刊出版有限公司，1997。书中收录了两张张国荣戴着珠贝太阳镜，按照女妆样式涂脂抹粉的照片，旁边配着杜可风的话："Leslie顶着一头红发……配上高跟鞋，走起路来俨然是个厌倦风尘的老莺。"

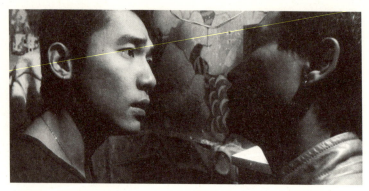

定型化的男性和女性角色？——《春光乍泄》中的张国荣和梁朝伟

于平等地位"的观念，瓦伦丁向他解释道，否则，"他们的关系就是剥削"。但莫利纳认为，所谓情趣就是，"当男人拥抱你的时候……你或许会感到一点畏惧"。对此，瓦伦丁答道："不，这是不对的……做女人没有必要当……烈女……当了男人，也没有任何权利发号施令。"[1]瓦伦丁要求莫利纳做出承诺，"像个男人"，而不是像个替代性的女人。

当莫利纳最终出狱时，瓦伦丁要他承诺"你要做到让人们尊重你，不能允许任何人虐待你，更不允许有人剥削你，因为谁也没有权利剥削他人"[2]。革命者瓦伦丁变成了普伊格争取同

[1] Dialogue quoted from Manuel Puig, *Kiss of the Spider Woman*, trans. Thomas Colchie, London: Arena, 1984, pp. 243–244.（此书的中文版，参见曼努埃尔·普伊格：《蜘蛛女之吻》，屠孟超译，南京：译林出版社，2008年。——译者注）

[2] Ibid., p. 261.

性恋权利的喉舌。在林奕华的批评文章中,张国荣是"定型化"的同性恋者,相较于梁朝伟的"男性"角色,他是一个替代性的女人。

不过,林奕华或许忽略了王家卫要阐明的要点。王家卫试图以他自己的方式强调,身为男人这件事并不会给任何人以特权。事实上,黎耀辉在公寓照顾遭到殴打的何宝荣的一场戏中,王家卫戏仿了"替代性的女人"和男性举止做派的观念。这些场景构成了影片的核心,包含着两个男人之间有趣而又动人的瞬间。在其中一场戏中,手上缠着绷带、伤口尚未痊愈的何宝荣躺在床上,而黎耀辉则睡在沙发上。他走到沙发前,偎在黎耀辉身边。

黎:干吗有床不睡?

何:我喜欢。

黎:两个人挤一张沙发?

何:我觉得蛮舒服的。

(何咬了黎一口)

黎:啊!为什么咬我?

何:我饿。

黎:你真要睡沙发?

何:干什么?

黎:那我去床上睡。

何：别说话，睡觉。

黎：要不你睡床，我睡沙发。

何：别唠唠叨叨的嘛。

（黎站起身回到床上。何尾随而至，想再次依偎在黎身边）

何：不是那么没人情味吧？

黎：都说了床太小。

何：怎么小？

（何爬到黎身上）

何：我睡你上边就不小。

（何趴在黎身上，把脸扎在黎脖子下面）

黎：你决定睡床？

何：真这样子对我？

（黎把他推到一边，试图起身）

何：好……我睡这里，我们一起睡。

黎：好，睡觉，但你不要搞我。

何：谁搞你？你别搞我！

（他迅速在黎脸上亲了一下）

何：吻一下！睡觉！

如果我们接受林奕华关于梁朝伟和张国荣饰演的定型化的男性和女性角色的话，那么上述这场戏，便可视作对男性和女

性角色的戏仿：何宝荣爬到黎耀辉身上，令后者略感恐慌（"不要搞我"）。在这些场景中发生的全部故事（包括我上文引用的那场戏，以及表现梁朝伟照顾张国荣的场景——他不得不忍着发烧为张国荣煮饭，还要打扫公寓，诸如此类）反转了梁朝伟的男性角色，并使他成为一名"女性"。林奕华将这一场景阐释为"梁朝伟沦为张国荣的受害人"，但王家卫的戏仿感却相当清晰——这种戏仿通过其与《蜘蛛女之吻》之间的关联而获得意义，在那部小说中，莫利纳是对同性恋者的生动戏仿，而瓦伦汀则是为同性恋辩护的那个人。作为一部具有后现代风格的影片，《春光乍泄》假定同性恋关系中的男性角色和女性角色的这样一种观念已经过时。正如王家卫强调的，性关系与性别无关，时代在前进，令黎耀辉及何宝荣关系中的性别观念变得没有意义，因此也就值得去戏仿了。

《春光乍泄》的特征之一便是预告了作为时间节点的1997年，以后见之明观之，这一观念相当荒诞，但它改变了港人的原有状态。在某种意义上，王家卫的影片让人想起弗雷德里克·杰姆逊（Fredrick Jameson）在其颇富创建的讨论后现代主义的论文里所称的"反转的千禧年主义"（inverted millenarianism），[1] 把时间的终结表现为何宝荣、黎耀辉的"布宜诺斯艾利斯情事"

[1] See Fredric Jameson, 'Postmodernism, or the Cultural Logic of Late Capitalism', *New Left Review*, no.146（1984）, p. 53.

中的个人危机。

为了检视何宝荣与黎耀辉所遭遇的危机的性质，我将回到影片开头以彩色摄影呈现的伊瓜苏瀑布。瀑布其实就是影片中真实时间的载体，因为它打断了黎耀辉、何宝荣在前往瀑布途中迷路的那场以黑白影像呈现的回忆段落。对王家卫而言，瀑布代表着"性能量"（sexual energy）。[1]我曾指出，瀑布是快乐的象征，因为它在现实中的流动，所以是难以捉摸的：如果不及时抓住，就会错过。它似乎无迹可寻，借用科塔萨尔《跳房子》中的一句话，"因此，快乐是没有希望的"。片中的人物并不快乐，他们似乎被困在时间的尽头，毫无前途可言。以今日眼光看，这部影片的力量在于，它是反映香港之焦虑的纪念物。造化弄人，该片如今也成了对张国荣的纪念，在影片接近结尾时，他绝望地瘫倒在人行道上，仿佛从高处跌落（在现实中，张国荣跳楼自杀）。最能捕捉张国荣现实中的绝望（这导致他的自杀）的导演，终究还是王家卫。

综观全片，作为象征的瀑布是以小夜灯的形式出现的，当小夜灯打开时，便折射出大瀑布的形象。这盏小夜灯不仅代表着希望，更代表着幻象。从多个方面说，拍摄风格令这部影片具有幻觉色彩，成为一种时间的终结。杜可风的摄影反映了人

[1] 参见彭怡平：《〈春光乍泄〉：97前让我们快乐在一起》，《电影双周刊》第473期（1997年6月），第44页。

物的内心世界及其精神能量。色彩是最主要的表现手段：金色变为富有侵略性的橙色和红色；片中还出现了亮黄色；引起幻觉的蓝色，犹如我们从术后麻醉恢复时所看到的光亮。杜可风以野兽派（Fauvist）的方式运用色彩，他以感觉——而不是现实——为基础，选择相应的颜色与人物的情感匹配。运用红色作为主题（尤其是在屠宰场的场景中，黎耀辉冲洗地面上被屠宰的牲畜的血迹，以及厨房的一场戏中，黎耀辉拿起桌上的一个盛着红色液体的盆子），令王家卫原本计划的让黎耀辉自杀的情节更加合理（《摄氏零度·春光再现》记录了这一情形，展示了一个被删掉的场景：黎耀辉的手腕处血流不止）。不过，尽管如此，红色仍代表着愤怒和挫败感——这恰是黎耀辉与何宝荣关系的特点。

杜可风甚至设法在黑白画面中唤起观众的情绪，例如，黎耀辉将手表归还何宝荣的那场戏中有一个镜头，即何宝荣抓着黎耀辉的手，用后者手里的香烟引燃自己的香烟，在这个过程中，杜可风逐渐让画面过度曝光，以此来强化白色，营造出这样一种感觉：当这两位演员吸烟时，热量仿佛要将他们吞噬。另一个给人留下深刻印象的段落是黎耀辉和何宝荣在阿斯托尔·皮亚佐拉（Astor Piazzolla）的音乐的伴奏下，在厨房跳探戈。这场戏的光源来自天窗，这对恋人全神贯注于彼此和舞步，仿佛舞台上被聚光灯照耀的舞者。在黎耀辉和何宝荣酒吧重逢的一场戏中，张叔平的布景强调了黑白画面中那些有趣的几何

形状：何宝荣穿着一件格子图案的夹克，正与酒吧地面上的瓷砖相映成趣，还有室外路面上的鹅卵石和砌砖——黎耀辉在上面来回踱步，想一窥何宝荣究竟在里面做什么。当何宝荣上了出租车，并在车逐渐开远之际回头看黎耀辉时，他身上的格子夹克便愈发明显，此时画外响起了弗兰克·扎帕（Frank Zappa）以电吉他演奏的'Chunga's Revenge'。

黎耀辉公寓的布景颇具巴洛克风格，和凡·高《夜间咖啡馆》(*Night Café*) 的室内景一样引人遐思，但不像马蒂斯图案丰富的背景那般让人心中宽慰。黎耀辉房间的墙上挂满了装饰艳俗、搭配混乱的墙纸的边角料，瓷砖的搭配同样混乱，头顶上挂着一盏深蓝色的灯，床头则有一盏伊瓜苏瀑布图案的小夜灯，闪烁着明亮的、神秘的光芒。结果便产生了一种脉冲般的、无休无止的巴洛克式氛围，这对恋人就在这个环境中为了感情控制而冲撞、争吵、扭打。

与那些喜欢将"意外"纳入创作的艺术家一样，杜可风和张叔平运用镜子上的墨渍、污点和斑点，以及其他小道具，足可证明他们在艺术创作过程中的自发性和创作观念。在厨房的伙计们踢足球的那场戏中，杜可风对着太阳拍摄，阳光折射在摄影机镜头上，制造了光斑的效果，梁朝伟的脸处在巨大光斑照耀之下，收到了怪异而奇妙的效果。当黎耀辉造访伊瓜苏瀑布时，瀑布的水雾凝结在摄影机镜头上，创造出浸入水中的感

觉。杜可风的摄影与德·库宁[1]或杰克逊·波洛克[2]的笔触和技巧颇有异曲同工之妙，它强化了王家卫拍片的实验性和即兴风格，并且从未退化为自我沉溺或大失水准，而是完全服务于导演的创作意图。

在《春光乍泄》中，杜可风所贡献的时间和才华堪与王家卫比肩（如果不是更多的话）。结果便是，该片是王家卫影片中最为漂亮的一部。我们从《摄氏零度·春光再现》中得知，在王家卫离开阿根廷之后，杜可风留下来补拍了一些场景，显示了这位摄影师的奉献和职业精神，但王家卫的缺席正是作者在这片流离之地上的缺席。此时，王家卫要再次邂逅香港的现实和1997，并且"从头来过"。

王家卫心中没有影片的固定结尾，他起初考虑以黎耀辉留在阿根廷作结，但他随后决定，还是让黎耀辉回到香港更加妥帖。随着外景拍摄周期不断延长，王家卫本人和摄制组成员的思乡之情愈发强烈，这促使王家卫调整了影片的结尾。换言之，王家卫是以摄制组成员希望尽快完成拍摄的个人情感，而非任何情节发展的逻辑线索为基础，为影片找到一个恰当的结尾的。结果便是，张国荣留在布宜诺斯艾利斯肮脏的角落，深陷绝望之中；张震漫游到了世界尽头；而梁朝伟则回到了香港。

[1] 德·库宁（de Kooning, 1904—1997），美国抽象表现主义画家。——译者注
[2] 杰克逊·波洛克（Jackson Pollock, 1912—1956），美国抽象表现主义画家。——译者注

影片的最后一场戏，伴随着钟定一演唱的'Happy Together'，途经台北的梁朝伟坐在"捷运"列车上。一个主观镜头表现列车在高架桥上移动并停靠车站。时间仿佛化身为那辆移动的列车，牢牢跟着黎耀辉，因此也牢牢跟着香港。王家卫在《摄氏零度·春光再现》中说道："《春光乍泄》是个句号，是生活中某一特定阶段的结束。"在那时，他的这番话似乎远不及今天听起来这般尖锐。自《春光乍泄》以来，王家卫回溯过去（《花样年华》），迈向未来（《2046》）。时间似乎在1997年7月1日之后便终结了。不过，伊瓜苏瀑布的形象则留在观众心中，不停地激荡。这取决于我们如何看待它——要么将其当作现实的影像，要么将其当作夜灯的映像——时间要么是真实的，要么是一个幻象。

第七章　张曼玉的背叛:《花样年华》

恋情的开端

在王家卫的所有影片中,《花样年华》最为复杂和迷人。综合王家卫接受各种采访时的表述,他在《春光乍泄》之后的下一部影片名为《北京之夏》(Summer in Beijing)。早在1997年4月宣传《春光乍泄》期间,王家卫在一篇刊载于《电影双周刊》的访谈中提到了该片的拍摄计划,他在接受采访时表示,计划于1997年7月1日香港回归祖国之前完成此片。[1]这表明,首先,他已经在拍摄此片(或许与《春光乍泄》的拍摄同步);其次,他认为该片步《春光乍泄》之后尘,是另一部回归前的作品。但是,王家卫暗示道,如无法按计划在1997年7月1日之前完成拍摄,该片将成为其创作生涯的"一个新的起点",将会涉及回归后香港与内地的关系。[2]

为此,王家卫开始在北京寻找外景。在这一过程的某一时

[1] 参见彭怡平:《〈春光乍泄〉:97前让我们快乐在一起》,《电影双周刊》第473期(1997年6月),第44页。
[2] 同上。

刻,这个计划变成了一个关于北京的未来主义的故事,并且有了一个新名字——《2046》,不过仍与回归议题有着明确的关联(2046标志着"保持香港原有的资本主义制度和生活方式五十年不变"这个承诺的关键节点)。《北京之夏》(连同其最初的"前回归时期"框架)如今被抛诸脑后,但《2046》似乎仍在酝酿,因为王家卫未能获准在北京拍摄。于是他将这一计划带到了澳门,但截至此时(约为1998年年中),它进一步发展成了三个以《食物的故事》(A Story about Food)为题的故事,里面有梁朝伟和张曼玉恋爱的情节,背景则是餐厅和面馆。[1]影片最终决定在曼谷拍摄,而变成《花样年华》的这个故事,[2]原本只是王家卫计划拍摄的影片的三分之一,他决定放弃另外两个故事。因此,《花样年华》成了一部脱胎自几个不同的拍摄计划——《北京之夏》《食物的故事》《2046》——的独立影片。

在拍摄《花样年华》期间,王家卫仍致力于筹备另一个留下来的拍摄计划,即《2046》。在《花样年华》长达15个月的拍摄过程中,王家卫背靠背地拍摄了《2046》的部分场景。王

[1] 参见王家卫访谈,《花样年华》法版DVD的"特别收录",TF1 Video和Ocean Films发行。

[2] 英文片名"In the Mood for Love"直到很晚才确定,当时王家卫偶然听到布莱恩·费瑞(Bryan Ferry)翻唱的1930年代的老歌'I'm in the Mood for Love'〔作曲者多萝西·菲尔兹(Dorothy Fields)、吉米·麦克休(Jimmy McHugh)〕。不过,这首歌曲并未出现在影片中,尽管它曾出现在预告片和广告片中。中文片名"花样年华"早在1998年便已确定。参见《电影双周刊》第495期(1998年4月),第18页。

家卫决定将这两部影片合在一起（如今这已成为他独一无二的拍片风格），"或许将来你看《2046》的时候，能从中看到某些《花样年华》的影子；而当你看《花样年华》时，其中亦有《2046》的痕迹"[1]。

自2000年《花样年华》公映之后，《2046》几乎令王家卫陷入执迷，这迫使他除了利用此前在《花样年华》制作期间于曼谷拍摄的原始素材，还在北京、上海、香港和澳门拍摄。作为这些非常规的变化和制作情况的结果，《花样年华》无可避免地受到拖累：它更像一个扩展版的故事片段，而非一个自足的故事，这一点将在后文详加讨论。不过，这种情况倒是与王家卫即兴创作的拍片风格 —— 受到普伊格和科塔萨尔小说那种碎片化的、剪贴簿式的结构的启发 —— 颇为一致。这种创作方法强化了王家卫按照短篇小说的模式来构思和写作故事的倾向，这决定了一种省略的、极简的叙事风格，堪称王家卫迄今为止所有影片的特色之一（王家卫的影片，最好被当作一系列相互关联的短篇小说 —— 即使是在一部影片中也是如此，划分章节标题的依据是人物，而非整体的、单一的或独立的故事）。

《花样年华》重返1960年代香港的氛围，王家卫在《阿飞正传》中对此有极好的描摹。因此，总有一种诱惑，让人将《花

[1] 王家卫访谈，《花样年华》法版DVD的"特别收录"，TF1 Video 和 Ocean Films发行。

样年华》当作《阿飞正传》非正式的续集。该片与《阿飞正传》之间的关联，因张曼玉的出演而得到强化。她在片中饰演一个叫作苏丽珍的已婚女性，恰与她在《阿飞正传》中的角色同名。王家卫是否有意让她们合二为一？如果是的话，那么苏丽珍显然从《阿飞正传》中那个害相思病的单身年轻女子，发展成了《花样年华》中更为成熟、情感却仍旧脆弱的已婚女性。鉴于这两部影片相隔十年之久，张曼玉的表演——尽管她容颜不老——有着与她的新角色相匹配的沉稳和圆熟。从影片所表现的年代的角度来说，其中所发生的事件相隔两年：《阿飞正传》始自1960年，而《花样年华》则始自1962年；或许可以说，苏丽珍由一只雏鸟到一只优雅的天鹅的转变，似乎有些令人难以置信。尽管有着千丝万缕的联系，但我们最好还是将它们当作两部独立的影片。主题和主旨上的不同，将这两部影片区别开来：一部表现的是未婚年轻人的狂野和不安全感，而另一部的主人公则生活稳定，人近中年。

　　《花样年华》的故事围绕着婚姻和忠诚的前提（或者说幻觉）展开——事实上，这一主题令《花样年华》更接近于《东邪西毒》，王家卫在后一部影片中表现了各种真实的、虚假的和事实上的婚姻关系对人物造成的伤害。影片还与《春光乍泄》有着联系，即二者都有恋人相聚、分手的中心主题。苏丽珍和周慕云（梁朝伟饰）是同一公寓里比邻而居的房客，他们怀疑各自的配偶有了外遇，因为他们同时长途旅行去了日本。当周

第七章 张曼玉的背叛:《花样年华》 173

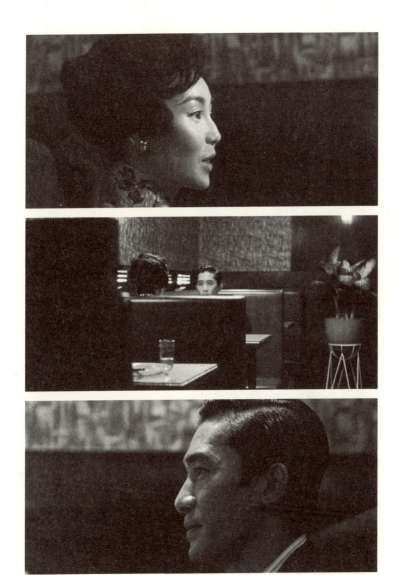

共同的怀疑开启了一场恋情

慕云邀请苏丽珍喝茶时,他们的怀疑得到了证实:

> 周:冒昧约你出来,其实是有点事情想请教你。昨天你拿的皮包,不知道在哪里可以买到?
>
> 苏:为什么这么问?
>
> 周:我想买一个同样款式的送给我太太。
>
> 苏:那得要问我先生了。那个皮包是我先生出国工作时买给我的。他说香港买不到。
>
> 周:哦,那就算了吧。
>
> 苏:我也有件事想请教你。
>
> 周:什么事?
>
> 苏:你的领带在哪里买的?
>
> 周:我也不知道。我太太在外国帮我买的。她说香港买不到。
>
> 苏:真巧。我先生也有一条领带和你的一模一样。他说是他老板送给他的。
>
> 周:我太太也有个皮包和你的一模一样。
>
> 苏:我知道。我见过……你想说什么?
>
> (周陷入沉默)
>
> 苏:我还以为只有我一个人知道。

周慕云与苏丽珍之间的关系即由此开启,但导演对这场私

情的处理,却有着典型的中国式缄默和情感的压抑。作为一部有着道德伦理维度的爱情片,《花样年华》让人想起一长串杰出的影片:大卫·里恩(David Lean)的《相见恨晚》(*Brief Encounter*, 1945)、费穆的《小城之春》(1948),道格拉斯·瑟克(Douglas Sirk)的《深锁春光一院愁》(*All That Heaven Allows*, 1955)、《春风秋雨》(*Imitation of Life*, 1959),或者格雷厄姆·格林(Graham Greene)小说《恋情的终结》(*The End of the Affair*)的电影版。影片也在回应着日本导演成濑巳喜男的情节剧,如《饭》(*Repast*, 1951)、《浮云》(*Floating Clouds*, 1955)、《女人步上楼梯时》(*When a Woman Ascends the Stairs*, 1960)。王家卫本人尤其青睐由歌手及演员周璇主演的早期香港歌唱片,如《长相思》(1947)、《歌女之歌》(1948)。事实上,该片的中文片名便来自周璇在《长相思》中演唱的《花样的年华》,这首歌也出现在王家卫的这部影片中。但是,从情节和风格的角度说,《花样年华》最接近于《小城之春》(由田壮壮翻拍的同名影片于2002年上映)。《小城之春》影响深远,它奠定了《花样年华》所关联的那种爱情情节剧的美学和道德标准:一位友人造访沉疴在身的戴礼言,但这个来客竟是戴礼言的妻子玉纹之前的恋人;两人旧情复燃,但终究"发乎情,止乎礼";戴礼言在了解了真相后企图自杀,但他活了下来,并且感化了玉纹的感情;这位友人离去,他与玉纹的恋情如昙花一现,令人印象深刻,但绝非完满,就像周慕云和

苏丽珍的恋情一样。

王家卫在访谈中鲜少提及《小城之春》。在接受外国记者采访时，他说到了希区柯克《眩晕》（Vertigo，1958）对自己的影响，他将《花样年华》描述为一部"关于怀疑的影片"，他同时又表示，自己受到了布列松和安东尼奥尼的影响。[1] 希区柯克的影响或许更为重要，这一点可从王家卫处理周苏之恋的方式上看出端倪，他将两人的私情建立在悬念的基础上：苏丽珍是否会与周慕云发生性关系？他们是否会离婚并走到一起？但这些悬念从未揭开，王家卫引领我们抵达另一个戏剧性的层面，让希区柯克的影响变得愈加迷人和有趣。在《眩晕》中，斯科蒂［Scottie，詹姆斯·斯图尔特（James Stewart）饰］试图将朱蒂［Judy，金·诺瓦克（Kim Novak）饰］"改造"成玛德琳（Madeleine）——他的朋友加文·埃尔斯特（Gavin Elster）的亡妻，但他不知道，朱蒂就是玛德琳。然后，朱蒂却扮演了玛德琳的角色，并且大玩恋爱游戏。他们的恋情发生在想象层面，当现实闯入时，便造成悲剧性的结果。

与《眩晕》类似，王家卫在周慕云和苏丽珍的恋情中加入了角色扮演的情节。在一场戏中，苏丽珍扮演与丈夫（由周慕云扮演）对峙的妻子，她需要知道丈夫是否与别的女人有染，

[1] 参见王家卫访谈，《花样年华》法版DVD的"特别收录"，TF1 Video和Ocean Films发行。

并且预演了现实中可能会发生的情形。在另一场戏中，周慕云对他爱上苏丽珍表示忏悔，他们还预演了分手的情景——其基础是苏丽珍不愿离开丈夫，但这种角色扮演对苏丽珍来说过于真实，以致令她难以承受，她陷入崩溃，靠在周慕云的肩上抽泣，而周则安慰她道："这又不是真的。"

因此，我们就能从周慕云和苏丽珍的恋情中发现不止一个层面的内涵。首先是主观印象的层面，这对恋人模仿他们不忠的配偶，但险些假戏真做。他们这种相见恨晚的关系是令人同情的和秘密的——近乎亲密关系——但他们更加注重的是社会礼仪（即便是在两人独处的时刻），并且维持这样一种印象：他们不过是邻居和朋友。王家卫在两场戏中强调了二人关系中的多层维度，第二场是对第一场的重复，但在人物的行为上又有着明显的不同。这两场戏发生在他们首次在餐厅约会之后。在首次见面时，两个主人公相互调查了他们所疑之事：各自配偶的私通（见上文所引的对话）。他们在夜幕中一道回家，伴随着纳特·金·科尔（Nat King Cole）演唱的《说我爱你》['Quiero Dijiste'，又名《魔力月光》('Magic is the Moonlight')]。苏丽珍沉思着说："我想知道他们是怎么开始的。"他们走进一个被月光和阴影笼罩的院子，并在这里进行角色扮演：

苏：你这么晚不回家，你老婆不说你？

周：都习惯了，她不管我。你呢？你先生也不说

你吗?

苏:我想他早就睡了。

周(做出第一个动作):今天晚上别回去了。

(他摸苏丽珍的手,但她轻轻松开,退至一个角落)

苏:我先生不会这么说的。

周:那他会怎么说?

苏:反正他不会。

周:总有一个先开口吧?不是他会是谁?

王家卫随后重复了这一场景,回到开头苏丽珍和周慕云步入光影之中的那场戏:

苏:你这么晚都不回家,你老婆不问你?

周:都习惯了,她不管我。你先生也不说你吗?

苏:我看他早就睡了。

(此时,苏开始挑逗周,她的神态仿佛在卖弄风情。但她的笑容转瞬即逝,她转向周,与刚才判若两人)

苏:我真的说不出口。

周:我知道。事到如今,谁先开口都无所谓了。

这个重复的场景,在几个方面与上一场戏有着极其微妙的差别。它相当直接地引入了角色扮演的母题,而无须王家卫提

前铺垫。至于苏丽珍和周慕云为何决定进行角色扮演，亦未给出任何解释，我们无法确定王家卫是否在和我们开玩笑。这两场戏是幻觉或梦境吗？苏丽珍和周慕云的恋情从整体上都是幻觉，抑或是一场子虚乌有的梦境吗？另一方面，如果我们接受这个重复的场景的表面现象——角色扮演的层面——他们的恋情不过是佯作姿态，那么这场猜字谜般的游戏就会出现偏差，因为它变成了一场真实的恋情，而虚构的部分也就此结束。周慕云和苏丽珍是在为他们的恋情成真做准备吗？就如同他们做好准备，以应对各自配偶的不忠那样（因此，大玩佯装不忠的游戏，让他们占据道德制高点）？

无论我们如何看待，这个角色扮演的层面引领我们进入这段恋情的核心，苏丽珍和周慕云分别"扮演"着对方的配偶。例如，在接下来的餐厅那场戏中，苏丽珍要周慕云帮她点菜，因为她想知道他老婆爱吃什么。周慕云也反过来要苏丽珍做同样的事。这场戏中有一个饶有兴味的细节，周慕云把芥末涂到他为苏丽珍点的牛排上，问道："吃得惯吗？"她尝了一口，并做了一个鬼脸："你老婆挺能吃辣的。"

角色扮演的母题对演员来说是一项艰苦的任务。据王家卫说，他曾就如何饰演人物的问题与梁朝伟、张曼玉有过"激烈争论"。正如梁朝伟所描述的那样，他和张曼玉是在扮演"双重角色"：

> 我们一方面演丈夫/老婆,另一方面又演情夫/情妇。一开始我们不知道自己的伴侣有婚外情时,身份是别人的丈夫/老婆,到后来我们发展出关系,又变成情夫/情妇,就是原先自己的伴侣的角色!同一时间演两个角色,这又跟以前演过的戏很不同。[1]

但角色扮演的情节,增加了这个关于婚姻不忠的世俗故事的复杂性,尽管这一创新带来不少挑战,但演员处理得游刃有余,极好地传达出人物心理的微妙。梁朝伟的表演为他赢得2000年戛纳国际电影节最佳男演员和香港电影金像奖最佳男主角两个奖项,而张曼玉的表演被戛纳国际电影节忽视,却得到香港电影金像奖的肯定。张曼玉捕捉到了苏丽珍的道德困境,她努力对婚姻保持忠诚,而非屈服于她对周慕云的爱慕之情——她的那句"我们不会跟他们一样",强调了这种努力,足以将她变成《小城之春》中玉纹(韦伟饰)的同路人。

在指导演员表演时,王家卫要求演员"揭示他们自己的内心""演你自己",而并非只演出角色的"另一半",[2]这让演员的表演愈加困难。换言之,王家卫想要的是双重角色的第三维度。正如王家卫所说,配偶的不忠,是周慕云和苏丽珍展示

[1] 梁朝伟访谈,《电影双周刊》第559期(2000年9月),第31页。
[2] 参见王家卫访谈,《花样年华》法版DVD的"特别收录",TF1 Video和Ocean Films发行。

"阴暗面"的借口。不过，或许两个主演都过于优雅得体，无法展示"阴暗面"，他们能在多大程度上实现王家卫的愿景，仍是一个可争议的问题。梁朝伟或许尝试将周慕云塑造成一个具有报复心理的男人，通过与苏丽珍的恋情来报复妻子的不忠，[1]结果却更像一个值得同情的弱者和失败者：中国爱情情节剧传统中孱弱的男性英雄的原型（他的"前任"既是《小城之春》中沉疴在身的戴礼言，也是未能与朋友之妻私奔的章志忱）。周慕云是个"戴绿帽"的男人，遭到妻子和苏丽珍的双重背叛。这个人物亦让人想起《春光乍泄》中的黎耀辉及其沦为何宝荣"牺牲品"的情形（见本书第六章）。

在我看来，张曼玉有能力仅凭本色表演便唤起人物的"阴暗面"：她既甜美又沉默，既冷酷又热辣，她展示自己的欲望，但又将其抑制下去。张曼玉的个性将苏丽珍塑造成一个施虐狂，即马塞尔·普鲁斯特在《追寻逝去的时光》中所描述的那种女人[她化身为书中的凡特伊小姐（Mlle Vinteuil）]：

> 极其多愁善感，有一种与生俱来的廉耻心，就连追求性欲的乐趣，在她们眼里也是只有坏人才干的坏事。她们偶尔放纵一下自己，是想让自己以及同伴都扮演一下坏人的角色，在片刻的幻觉之中逸出顾虑重重、温情脉脉的灵

[1] 参见梁朝伟访谈，《电影双周刊》第559期（2000年9月），第31页。

魂，进入那个纵情感官快乐、无同情心可言的世界……并非邪恶使她产生享乐的念头，让她感到愉悦；在她心目中，感官享受是不体面的。[1]

用普鲁斯特的话来说，一个施虐狂式的苏丽珍，

> 是恶的艺术家，并非一个十足的坏蛋所能相比。其原因在于，一个十足的坏蛋的坏并不坏在面子上，而是沦肌浃髓，以致显得那么浑然天成，仿佛他生来就是这样的。[2]

苏丽珍的施虐狂是恶的艺术，它拒绝她和她的恋人（周慕云）的性快感，因此得以免遭"邪恶女人"的污名。丈夫背叛了她，但她不会背叛丈夫。所有这些矛盾都体现在她所穿的旗袍上：它能遮住颈部和胸部，但可以透过两侧的开衩看到大腿——换言之，身着旗袍的女性可能既端庄又具有诱惑性。旗袍还意味着苏丽珍的恶是表面的，它源自她丈夫的背叛和婚外情。但是，王家卫无意按照费穆《小城之春》的方式拍摄一部道德寓言："我宁愿让演员穿梭于恋情的两边。"在某种程度上，

[1] Marcel Proust, *Remembrance of Things Past, Vol. One*, trans. C.K.Scott Moncieff and Terence Kilmartin, London: Penguin Books, 1989, pp. 179-180.（中文版参见马塞尔·普鲁斯特：《追寻逝去的时光（第一卷） 去斯万家那边》，周克希译，上海：上海译文出版社，2004年。——译者注）

[2] Ibid., p. 179.

他的这则评论令角色扮演的概念变得合理。不过,王家卫通过让演员"演你自己",并以此对抗角色扮演的想法,犹如给演员穿上了一袭紧身衣,就像张曼玉所穿的旗袍(要求穿着者有苗条的轮廓和挺拔的身姿)。

背叛中的同情

在该片中,王家卫首次深入表现了角色扮演的主题——在《重庆森林》(王菲假扮梁朝伟女友的角色)、《堕落天使》(金城武以不同装束在夜间闯入他人店铺)乃至《春光乍泄》(张国荣扮演或模仿他的"女性"形象)中,角色扮演不过是个次要的母题。在《花样年华》中,王家卫对这一整体概念的发展,让演员扮演的角色(丈夫/妻子、情夫/情妇)纠缠在一起,然后将这些角色纳入"他们自己",王家卫称,这种技巧来自胡利奥·科塔萨尔。[1] 尽管如此,人物的身份混杂在一起,恋情本身就具有了"伪形而上学"的特质。所有这些层面的混合效应,制造了一个隐晦的谜题、一个神秘和暧昧的内核,以及一个貌似真实的秘密——就像影片结尾处周慕云对着吴哥窟废墟墙上的洞喃喃自语。影片的神秘性和暧昧性,可被解读为某种王家

[1] See Tony Rayns, 'In the Mood for Edinburgh', *Sight and Sound*, August 2000, p. 17.

卫截至彼时的职业生涯的困局，更像是影片制作情况的结果：他为多个故事拍摄素材，并同时拍摄不止一部影片。《花样年华》便是王家卫特殊的创造性拍片过程（利弊共存）的集大成者，并在某些方面展示了影片危机四伏的拍摄过程——它可能走向一条死胡同。

我相信，《花样年华》DVD［有法国版和美国"标准"（Criterion）公司的版本］所收录的被删掉的场景，展示了这种困局的情形，尽管收录这些场景的目的是为了展示王家卫是如何以比公映版更为清晰的方式构思这段恋情的。例如，其中一场戏表现了苏丽珍和周慕云在宾馆约会期间做爱，地点就在编号为2046的房间，这解决了他们是否发生性关系的疑问，但这场戏不仅改变了影片的基调，也改变了苏丽珍角色的性质（如此一来，她的"恶"就变成了内在的）。还有另一个结尾，这对恋人四年后在柬埔寨邂逅，并且接受他们的恋情已然结束的现实，然后才是周慕云对着墙上的洞讲出自己心事的场景。这再次改变了原初结尾的基调和周慕云的性格，令他更像一个灰心的失恋者，对着墙上的洞说些甜言蜜语。

还有几个发生于1972年的场景，描述了人物是如何变化的：周慕云从新加坡返回中国香港后，留起了俏皮的小胡子，与一个放荡、贪图享乐的女子勾肩搭背，而苏丽珍则成了一个循规蹈矩的家庭主妇，带着孩子一起生活。王家卫最初打算让影片结束于1972年。但是，如果将这些场景留在影片中，就很难处

理这段恋情的谜团或秘密。被删掉的场景本身便过于质朴（有些甚至略显粗糙），不能强化神秘的氛围，并会把影片推向情感阻塞的方向。在我看来，删去这些场景是明智之举。

因此，谜团仍内嵌于影片之中，但更多的是以"剧场幻象"（an idol of the theatre）的形式出现，象征着故事讲述中的"系统性瑕疵"，而非安抚观众困惑的缪斯。话虽如此，王家卫仍通过构图和场面调度塑造了神秘的氛围。我们经常看到人物的背影，有些人物从未露面（例如周慕云的太太和苏丽珍的丈夫）；有时他们在镜头前一闪而过，或者只闻其声不见其人。我们观看主人公的方式就仿佛置身窗外，透过窗帘窥视房内，或者像旁观者偷听一场私人对话。我们看到他们在拐角处消失，或者匆匆步下走廊和楼梯。透过一扇椭圆形的窗户，我们可以看到周慕云的妻子工作的地方——宾馆的服务台，但我们能看到的只是一摞小册子和明信片，而非周太太本人。在风中摆动的红色窗帘，暗示了周慕云在旅馆中等待与苏丽珍约会。

这便是王家卫的谜团的美学边界。人物处在画框边缘的取景方式和构图，辅以跳切、省略剪接的剪辑风格，都让人想起皮埃尔·博纳尔（Pierre Bonnard）和爱德华·维亚尔（Edouard Vuillard）的画作，这两位艺术家是19世纪末纳比派（Nabis）的活跃分子，并因其对置于室内封闭空间的日常生活的研究而达到神秘的境界。在这些画作中，我们常常只能从背后观看人物，或者被挤到一个角落［例如维亚尔的《内景》（Interior,

1889）和《母与子》(Mother and Child, 1899)]，或者从处在景深处的另一个房间隔着距离观看人物，前景中的门廊则构成画框[例如博纳尔的《内景》(Interior, 1898)]。室内空间被怪异地分割为两半或者矩形[例如博纳尔的《男人和女人》(Man and Woman, 1900)]。博纳尔甚至将人物的躯体分割开来，例如在他的《浴中裸女》(Nude in Bath, 1935)中，我们只能看到沐浴者的腿，以及一个女性的下半身。与此类似，在王家卫的影片中，我们常常只能看到人物的一鳞半爪。这就是多人同居于一个屋檐下的香港，空间逼仄，每个人都感到拥挤不堪。

不可否认的是，从整体上说，《花样年华》的美学成就令人难以抗拒，这是因为影片的美术设计光彩夺目，让人欲罢不能，同时又具有强烈的怀旧意味。在片中，王家卫将过去重塑为一个人们还相信爱情的时代。梁朝伟和张曼玉在1960年代的香港（实际在曼谷搭景拍摄）沿着空旷的小巷漫步的情景，几乎就是《阿飞正传》中刘德华和张曼玉那场安东尼奥尼式的散步的重演，但情绪发生了改变。这表现的与其说是荒凉孤寂，不如说是怀旧式的浪漫。

事实上，关于情绪和怀旧，王家卫是以小说家刘以鬯的故事作为美学上的样板的。刘以鬯和王家卫一样，也是迁居香港的上海人，尽管他们之间至少隔了两代（刘1918年出生，1948年赴港）。王家卫引用了刘以鬯的小说集《对倒》（1972年中文初版）中的几段文字。刘以鬯的小说有两个主人公：一个年轻

的香港女子和一个年长的上海移民,这两个陌生人沉浸于自己的想法和梦想,当他们徘徊于1970年代初的香港街头时,他们的道路出现了平行交叉。这个年轻女子做着关于未来的白日梦,那个男子则回想着自己在上海的生活。最终,他们在不期然间相遇,在一家影院里坐在一起,但他们各自的梦想和命运让他们无法走到一起,并最终形同陌路。

王家卫从刘以鬯的故事中引用了数段文字,作为铭文式的字幕卡。这些文字表明了男主人公对上海的怀恋,以及他坐在一家马来西亚餐厅(他还想起了他在新加坡的生活)时对过去的悔意。刘以鬯的小说没有情节,是以意识流手法创作的关于情绪的碎片,指示了人物的回忆和乡愁。刘以鬯小说的主题之一便是时间。从刘以鬯稍早的小说《酒徒》(1962年出版)算起,便可发现一条关于时间观念的线索,即时间意味着已然丧失的实现爱情和幸福的机会,但时间也是乡愁记忆和替代性快乐(vicarious happiness)的不竭源泉:"时间是永远不会疲惫的,长针追求短针于无望中。幸福犹如流浪者,徘徊于方程式'等号'后边。"[1]按照刘以鬯的看法,让变化被人感知并且具有情感因素的是时间,而非任何人类活动的变化。一切都随着时间而变化,特别是他小说的主人公的生活环境,他们从上海到

[1] 刘以鬯:《酒徒》,香港:金石图书贸易有限公司,2000年,第1页。这部小说讲述的是一个来自上海的作家在香港自怨自艾的故事,他要靠为报纸撰写连载武侠小说维生,作品中有很多对上海(以及新加坡)的怀旧式描写。

香港，再到新加坡，然后返回中国香港。数十年间，香港已经发生了巨大的变化（老房子被拆，摩天大楼拔地而起，大量人口蜂拥而至，法制状况和社会秩序恶化，潮流和风尚也不断变化，诸如此类）。

王家卫把从刘以鬯那里得到的关于怀旧情绪和时间的观念，表现为衡量变化的标准。王家卫最初的想法（后来被他放弃）是要记述1962年至1972年这十年间的变化。正如我们看到的那样，他决定让影片结束于1966年，彼时的香港正受到中国内地的"文化大革命"的影响。王家卫指出，他感兴趣的是通过人物本身的变化来展示变化。[1]因此，作为变化之象征的重复，就成了一个充斥全片的母题，但王家卫再次强调，每次重复都不尽相同：

> 音乐始终在重复，我们看待某些空间——例如办公室、钟表、走廊——的方式，也总是一样的。我们试图通过微小的东西来展示变化，比如张曼玉的旗袍……食物的细节，因为对上海人来说，在某些特定的季节要吃特定的食物。事实上，食物会告诉你，现在是五月、六月还是七月……[2]

[1] 参见王家卫访谈，《花样年华》法版DVD的"特别收录"，TF1 Video和Ocean Films发行。
[2] 同上。

第七章 张曼玉的背叛:《花样年华》

《花样年华》这样一部关于爱情的情节剧中有很多梁朝伟和张曼玉吃饭、讨论食物的场景,在某种意义上令该片颇具中国风味,但这是另一个来自刘以鬯的母题。事实上,王家卫或许做得有点过火,他过于强调一起吃饭的浪漫感觉(暗示了温暖、亲密),以及为某人做饭所意味的特殊关爱。但是,食物背后真正的主题是怀旧:不同时间所吃的不同菜式,不仅标示了时间,而且也是对时间的记忆。我们是否经常想起过去所吃的食物?牛排、猪排,用保温桶装的粥和云吞面,所有的外卖,我们所做的食物,黑芝麻糊,电饭煲,都能勾起关于过去的美好回忆。还有外露的砖墙、鹅卵石、发霉的墙壁,以及我们日复一日地经过的贴在水泥柱子上的支离破碎的海报。这就是重复的本质所在。

张曼玉穿着高跟鞋和旗袍,挎着皮包,发型一丝不乱,她的绰约步态正是片中最能唤起怀旧情绪的形象。她的形象颇具象征意味,代表了妻子、恋人、情妇,甚至母亲的角色。她那由旗袍扣着的衣领所衬托的修长玉颈,还有蓬松得完美的发型,不时地让她仿佛化身为一个古代美人,堪与奈费尔提蒂王后[1]一较高下——尤其是从侧面看时。张曼玉所穿的一系列令人目眩的旗袍,从朴素无华到花团锦簇、绚丽夺目,是电影中所能看到的最具美感的时间标记。王家卫以这种令人心醉神迷的方式

[1] 奈费尔提蒂王后(Queen Nefertiti),古埃及新王国时期阿肯那顿(阿蒙霍特普四世)国王的妻子,以美貌著称。——译者注

让人忘记时钟,尽管事实上,在他所有的影片中,《花样年华》对时钟的使用是最多的。影片优雅的布景简直令人沉醉(又一次明显地带着张叔平的印记)。甚至色彩(王家卫起用了一个新的摄影指导,即李屏宾,后者在杜可风拍了三分之一之后接手摄影工作)也更为精致、柔和,不像《春光乍泄》那般令人亢奋。影片颇有1920年代、1930年代上海海报的神韵,后者经常出现在月份牌,以及从香粉到香烟的各类商品广告上,多以身着花色旗袍的年轻女子为中心。

不过,由于优雅地再造了过往,并且捕捉到了怀旧的情绪,"随时间流逝而发生改变"的意念得到凸显,这令影片具有了某种冷酷和疏离的特质。在我看来,要解开梁朝伟对着墙上的洞喃喃自语的秘密,关键便是张曼玉饰演的角色。苏丽珍对自己太过迟疑,被焦虑和流言蜚语压垮,她不仅背叛了梁朝伟饰演的周慕云,而且背叛了自己。对流言蜚语的畏惧是人物最担心的事情,它为盘旋在整个恋情上空的压抑感提供了理据,这种压抑感不仅充斥在家庭环境中(当房东太太出乎意料地返家并整夜打麻将时,苏丽珍不得不躲在周慕云的房间里),也存在于她工作的地方(老板试图掩盖自己与情妇的关系,但张曼玉已有所察觉,因此这就变成了他们之间的一个心照不宣的秘密)。

流言蜚语或许是王家卫从曼努埃尔·普伊格那里拿来的主题,后者将其小说《丽塔·海华斯的背叛》和《伤心探戈》的背景设置为小城巴列霍斯,"一个流言满天飞、恶毒得令人作呕

的小城"[1]，它与香港的上海人社区在精神上颇有相似之处。在《丽塔·海华斯的背叛》中，年轻的主人公托托（Toto，普伊格的另一个自我）发现自己处在一个充斥着丑闻、背叛和流言的世界中。这部小说以多个视角展开叙述，其中就包括9岁至11岁的托托的视点。在托托深受电影影响而又年轻敏感的心灵中，女演员丽塔·海华斯是个背叛男性的老手，她是那种为青春期的少年们提供性幻想的女人。在这些年轻人之中，被流言缠绕的女人构成了中心人物，令托托难以自拔。与托托一样，在观看"银幕恋人"张曼玉时，我们也经历了一场类似的替代性的爱恋，尽管她的角色与丽塔·海华斯所代表的"背叛的女人"有所不同。张曼玉背叛了梁朝伟，如果我们思量片刻，将她当作东方版的丽塔·海华斯，便可抵达萦绕在苏丽珍周围的挫败感的核心。令人难以承受的是，我们或许会对张曼玉的背叛产生共情，因为在一个充满流言的社会中，张曼玉决意不让自己成为流言的对象，即便是在她已成为背叛的对象的时候。

张曼玉前往与梁朝伟约会的旅馆（点缀着红色的窗帘），在拾阶而上之际，满心疑虑和惶恐，于是我们看到她上楼，又下楼，再上去，驻足在阳台，下到走廊，回到楼梯口并走下楼梯。在这个场景之前，处在静止镜头中的梁朝伟正在房间内静待

[1] Manuel Puig, *Heartbreak Tango*, trans. Suzanne Jill Levine, London: Arena, 1987, p. 125.

敲门声响起。尽管这些场景受到周璇主演的《长相思》中类似场景的影响,但张曼玉版的上下楼动作更加急促、轻微而又断断续续,令人想到马塞尔·杜尚的《下楼梯的裸女》,或者格哈德·里希特(Gerhard Richter)的《下楼梯的女子》(*Woman Descending the Staircase*, 1965),以及科塔萨尔的《关于上楼梯的指南》('An Instruction on How to Climb a Staircase'),一个出自他的小说集《克罗诺皮奥与法玛的故事》(*Cronopios and Famas*)中的故事,其中有对在一个想象的、扭曲的空间中的楼梯的描述,地板的

> 某一部分以与地平面垂直的角度抬升,而其相邻部分与地面平行,之后再次构成直角,依次类推呈螺旋形或折线形反复,可达到截然不同的高度。[1]

楼梯的形状"不能产生将地面升至二楼的效果"。王家卫拍摄这场戏的方法,将张曼玉的紧张和纠结传达给观众,即便在她上楼梯时,楼梯的空间也让她的心绪变得扭曲,跳切和高跟鞋的"咔嗒"声强调了这场戏的剪辑效果,构成了这种扭曲的真实写照。

[1] Julio Cortázar, *Cronopios and Famas*, trans. Paul Blackburn, New York: New Direction Books, 1999, p. 21.(此处借用了范晔先生的译笔,谨此致谢!——译者注)

第七章 张曼玉的背叛：《花样年华》　　193

跳切镜头中扭曲的空间和"咔嗒"作响的高跟鞋：张曼玉在赴约途中
（上图和后页图）

　　我们最终没能看到张曼玉上到二楼：或许这个负担对我们而言也太过沉重。相反，王家卫将我们带入另一种心绪——这一次是梁朝伟，他正在房间里耐心地等待敲门声响起。当它发生时，我们和梁朝伟一样，有一种满足感。下一个镜头是红色

窗帘摇曳的走廊。张曼玉走出房间。几句寒暄之后，梁朝伟说道："我没想到你会来。"张曼玉答道："我们不会跟他们一样。明天见。"她沿着走廊离开，而摄影机则向后拉，强调了红色窗帘。然后她以一种类似定格的姿态停了下来，这个风格化的安排，标志着选自《梦二》主题（与张曼玉和梁朝伟相关的主题）的华尔兹乐曲的进入，以及向下一个场景的过渡——一组张曼玉和梁朝伟共处在2046房间内的镜头，这是我们唯一能看到的他们处于幸福状态的机会。但是，幸福飘忽不定，在方程式等号的后面不断游移。最终的方程式显然不是张曼玉和梁朝伟，也不是替代性的张曼玉和我们。人心变了，现实战胜了我们，我们遭到了背叛，但更糟糕的是，我们是通过想象得知这一切的，我们逃不脱现实中的变化。

第八章　时间漫游:《2046》

回溯与前瞻

王家卫的第八部长片——《2046》——制作过程中那些异乎寻常的情况,如今已成为传奇。这部影片耗费了王家卫五年时间,延续了他天马行空、旷日持久和即兴创作的拍摄方式,并创下一个新纪录:《2046》是截至彼时王家卫创作生涯中耗时最久的一部影片。王家卫称,早在1997年,他便开始构思该片,打算将其拍成一部暗示香港回归,并反思是否"有某些东西不会随着时间的流逝而改变"[1]的影片。表面上看,回归议题常常让人将《2046》与《春光乍泄》相提并论,后者是王家卫作品中对这一议题处理得最为直接的一部。片名被王家卫赋予如下含义:中国政府于1997年7月1日对香港恢复行使主权之后,2046年是"保持香港原有的资本主义制度和生活方式五十年不变"这个承诺的关键节点。王家卫表示,他无意在片中表现政

[1] Winnie Chung, 'Dialogue with Wong Kai-wai', *Hollywood Reporter*, 19 May, 2004.

治,并坚称他感兴趣的只是塑造人物,以及通过旅程和行迹观察人物。

《2046》的创作本身,便经历了一个复杂的演变过程。该片的制作及故事主线均与《花样年华》紧密交织,就像《花样年华》最后一部分的开头所详细展示的那样,就连主人公周慕云(梁朝伟饰)和苏丽珍(张曼玉饰)密会的旅馆房间号码也在《2046》中有所体现。在拍摄《花样年华》期间,王家卫向投资人表示,他同时在拍摄《2046》。直到《2046》最终公映前,公众才知晓影片还在紧张制作。如今,王家卫将《2046》当作始于《阿飞正传》的"1960年代三部曲"的最后一部,与《花样年华》关系密切。[1]就此而论,或许《2046》的种子撒下的时间,可追溯至王家卫职业生涯的早期——1990年代初,王家卫设想将《阿飞正传》拍成一部分为上下集的史诗片。但阴差阳错,王家卫交出了一个三部曲。

王家卫将《2046》称为一部"总结性的"影片,并称他此后不会再制作任何"关于1960年代的爱情片"。[2]从这三部影片叙事的时间发展看,确实可以说,《2046》是这个三部曲的总和。《阿飞正传》的故事发生在1960年至1962年间,《花样年华》的背景是1962年至1966年,而《2046》则涵盖了1960年代下半

[1] 参见《北京晨报》,2004年9月27日;亦可参见魏绍恩:《王家卫六十年代三部曲》,《Jet》第26期(2004年10月),第51—52页。
[2] 参见《北京晨报》,2004年9月27日。

段,由1966年延伸至1970年。不过,王家卫本人并未揭开这个三部曲的谜题,他拒绝承认这三个故事在叙事上的关联,反倒是建议观众将其当作三个独立的故事。他说:"我把《2046》看成《花样年华》的延续,"但他又以同样的语气补充道,"但它是另一个故事,讲述的是一个男人如何面对因一段往事而引发的未来。"[1]就《2046》的拍摄方法所反映的王家卫作为导演的历史来说,该片也是关于王家卫本人的。

《2046》的拍摄档期不断延长,并且直到最后一刻仍在紧张制作,因此差一点就没能在2004年的戛纳国际电影节上展映(该片入围主竞赛单元),王家卫无疑突破了他的创作方法的底线。或许他想重演上次在戛纳电影节的成功,当时他为《花样年华》忙碌到最后关头——尽管没有耽误参展,并因此引发了观众和评委对影片的预测和期待(戛纳评委会授予该片两个奖项)。然而,这一次,王家卫的延误招来不少批评,影片也未能有所斩获。当《2046》最终上映时,对很多人来说,它显然还是一部尚未完成的作品,这也被下述事实所证实:甫一返港,王家卫便开始继续忙碌,为该片于当年九月在香港及内地的最终上映做最后的准备。与此同时,他专注于将混合了当代香港和未来香港的视觉效果做得妥帖,并对影片进行了重新剪辑。八月间,香港媒体有诸多报道,称王家卫决定补拍一些由日本

[1] 曾凡:《Journey to 2046/2047》,《号外》第337期(2004年10月),第191页。

籍男主角木村拓哉主演的场景，后者之前就曾经对王家卫心血来潮的拍片风格多有怨言，有传言称，木村拓哉不是已经退出剧组，便是已然遭到解雇（亦有传言称，在发现自己的戏份被大幅删减后，木村拓哉惊愕不已）。

虽然影片的拍摄档期不断延长，但最终的成片，即在香港公映的129分钟版（可以假定其为最终版），[1]再度确认了王家卫在同辈香港导演中的卓越地位。从几个方面来说，该片在王家卫的创作中具有里程碑式的意义（是他首部斯科普制式的长片，是他截至彼时制作成本最高、时长最长的影片，也是他对话最多的影片），尽管如此，该片仍是典型的王家卫作品，尤其是由人物驱动的叙事、丰富的视觉表现，以及独特的氛围营造。《2046》绝非一部自我沉溺的影片，它在王家卫作品中最为克制，因此也最为平实（即便把那些虚构的、由计算机合成技术重塑的未来主义的都市场景考虑在内也是如此，这些场景仅占影片的一小部分）。与王家卫的许多作品一样，该片的基调是忧

[1] 一家香港的中文日报报道称，该片的日文版略长，其中包含更多的木村与王菲做爱的场面，参见《明报》，2004年10月5日。在戛纳展映的版本时长123分钟，据德里克·艾利（Derek Elley）在《综艺》（*Variety*）上发表的影评，这似乎是未完成版，See Derek Elley, '2046', *Variety*（31 May-6 June, 2004），p. 23。这表明，尚未面世的影片DVD版的"特别收录"部分，肯定会包含很多被删掉的段落。从新闻报道可知，王家卫拍摄了很多最终未被采用的场景，包括一整段表现周慕云与一个中国女子婚姻情况的内容。由泰国演员通猜（Bird Thongchai MacIntyre）和木村主演的科幻段落在成片中似乎也遭到大幅删减，这表明王家卫所拍摄的内容远多于他最终青睐或能够采用的。

伤的，承载着过多的、无处不在的悲伤、宿命论和屈从，尽管王家卫无可挑剔的艺术技巧和出色的艺术品位让这种情绪有所缓解。影片的要义在于人们对于变化（它会随着时间而产生效应）的情感反应，这是一种延迟反应，当变化达到明显的程度时，便会不期而至。

延迟反应的母题贯穿整部影片，一如王家卫反复展示人物逐渐克服分离之苦或失去爱情的悲痛。这也是片中科幻段落的主题，即机器人通过延迟反应来推测人类的情感。"我们这里的服务员，反应都是很迟钝的，她要哭的时候，眼泪要到明天才流得出来。"一个负责看管机器人的工作人员解释道。在影片的主体部分，所有的主角——除了梁朝伟饰演的周慕云——常常失声痛哭。周慕云显然继承了《阿飞正传》中旭仔的衣钵。与旭仔一样，周慕云的角色处在"搏斗"之中，他的对手是时间和情感的扭结。但是，在周慕云身上，王家卫加入了新的变奏：随着时间的流逝，变化加剧了情感的负担。《2046》的前提便是：时间越向未来伸展，遭到延迟的情感就越多。王家卫并非暗示情感已经被完全抹去。毕竟，周慕云活了下来，而旭仔则客死他乡。周慕云或许是沉重情感的人格化身，但他并非一个冷酷无情的角色：他不过是把情感埋藏得太深，以致不能轻易流露出来。他的魅力足以令其他人物动情——王家卫把始自《阿飞正传》的普伊格式的观念加诸周慕云身上。

《2046》与《阿飞正传》之间的关联，通过人物便清晰

可辨。《阿飞正传》中刘嘉玲饰演的咪咪/露露，再次出现在《2046》中；张曼玉饰演的苏丽珍在片中一闪而过，以黑白影像的方式出现在周慕云的回忆中。但《2046》中还有另一个苏丽珍，即巩俐饰演的来自金边的神秘女子，她着黑衣，讲普通话，也叫苏丽珍。周慕云与苏丽珍的相遇，以及名字的巧合，令他想起往事，并对巩俐饰演的苏丽珍谈起了张曼玉饰演的苏丽珍。巩俐的角色与其他人物没有关联，仅仅因为名字重合而与周慕云联系在一起，她同样对周慕云心存好感。至于周慕云本人是否就是《阿飞正传》中梁朝伟饰演的那个神秘赌徒，我们大概可以从梁朝伟的造型及人物性格中窥见，并以此揭开内在于王家卫"1960年代三部曲"的这个谜题。《2046》的故事、人物和对话，均可追溯至《阿飞正传》和《花样年华》。

无论周慕云是不是《阿飞正传》中的赌徒，他无疑就是《花样年华》中的同一个人物。《2046》延续了周慕云的故事，起点便是他在《花样年华》中消失的地方（其时他在吴哥窟，对着一个洞诉说心底的秘密）。《2046》一开场便是一个黑洞的镜头，镜头拉开，我们才看到，它装饰精美，外面覆盖着豹纹的绒毛，王家卫以略带粗鲁和窥视癖的方式调用了这个具有强烈女性意味的符号。当吞噬旅行者的时光隧道出现时，王家卫便立刻运用了这一意象。他引领我们进入奇异的科幻世界，直接从黑洞的画面切至一列驶入黑洞的未来派风格的神秘列车。车上的旅客便是木村拓哉（其实他的角色在片中没有名字），在

刘嘉玲，一个来自过去的人物，被投射到未来

片中第一段典型的王家卫式独白中，我们听到了木村以日语讲出的画外音，他告诉我们，在2046可以"找回失去的记忆，因为在那里，一切事物永不改变"。

事实上，木村是从2046回来的。列车上的管理员很好奇有人能离开2046，他问道："可不可以告诉我你离开2046的原因？"木村含糊其词地给出了那个关于洞的答复——从前，当一个人心里有个不可告人的秘密时，他会跑到深山里，找一棵树，在树上挖一个洞，把秘密告诉那个洞，再用泥土封起来，这个秘密就不会被人发现。虽然这个富有诗意的答复显得玄奥，但王家卫表明，他将进一步发挥《花样年华》中那个与不正当的恋情联系在一起的秘密。这个意念很有可能是王家卫从日本作家太宰治的小说《斜阳》（*The Setting Sun*）中得来的，在这部小说中，主人公自杀身亡，留下一封遗书，向姐姐坦白了他的

"秘密"——他爱上了一个画家的妻子。姐姐和子也有自己的"秘密"(与一个已婚作家有染),她相信,正是这种保留内心秘密的能力,让人类与动物区别开来。在《2046》中,由那个洞让人联想到的周慕云恋情的"秘密",便成了某种具有形而上意味的背景故事;但这个洞又不断引发各种谜题。正如稍后周慕云沉思中的独白:"我曾经爱上一个女人,我想知道她到底喜不喜欢我。"在与王菲所饰角色的恋情中,木村也说出了同样的台词。

周慕云之所以同木村和王菲(她饰演的角色叫王靖雯)联系起来,是因为他租住在东方酒店,并被2046房间所吸引,这令他想起与苏丽珍的恋情。从科幻部分的片头出发,王家卫将我们带回现实时间,或者说存在于周慕云记忆中的现实时间,即他与巩俐饰演的苏丽珍在新加坡的最后一次会面,后者拒绝了与周慕云一道返回香港的提议。作为一个赌场老手,她拒绝周慕云的方式,便是和他抓牌:"如果你抓的牌更大,我就跟你走。"她抓到了A,周慕云只得独自返港。此时正值1966年末,香港正处于骚乱之中。影片花了大量篇幅交代周慕云与几个女性的关系(主要是刘嘉玲饰演的露露、章子怡饰演的舞厅女郎,以及王菲),周慕云成了一个卖文为生的作家,为了谋生,他撰写各种类型的低俗小说:武侠、性、科幻。尽管最初想住2046房间,但他还是在2047房间安顿了下来。1966年的平安夜,他在香港遇到的第一个女人便是露露。他们在一家夜总会邂逅,

第八章 时间漫游：《2046》

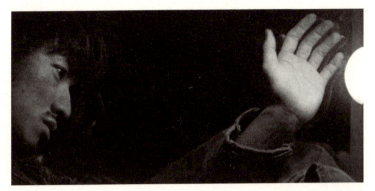

木村拓哉，心怀秘密的时光旅行者

对话具有明显的怀旧意味。

　　露露：你真的认识我吗？

　　周慕云：你曾经在新加坡登台，对吗？

　　露露：是呀。

　　周慕云：你叫露露。

　　露露：以前是的，现在不是了。

　　周慕云：那你现在叫什么名字？

　　露露：我为什么要告诉你？

　　（她转身离开，但又停了下来，转过身来）

　　露露：我们真的见过吗？

　　周慕云：你真不记得还是假不记得了？你说我长得像你死去的男朋友，你还教我跳恰恰舞。

露露:多说点听听。

周慕云:你在赌场输了很多钱,欠了一身债,我跟一群朋友凑钱送你回香港。你喜欢跟我谈你死去的男朋友。他是菲律宾华侨,是富家子弟。本来你打算跟他结婚,可惜他死得太早。你说你一生中最爱的人是他。其实,在今天这种日子,我不该提起你的伤心事……

此处,王家卫唤起的怀旧和悲伤之情,有两个甚至三个层面:露露对死去男友的怀恋,周慕云对曾在新加坡遇上的露露的怀恋,以及我们对《阿飞正传》——特别是张国荣饰演的旭仔——的怀恋。由周慕云复述的关于露露的故事,是王家卫提供的第一个与《阿飞正传》相关联的直接线索,后一部影片的基础是人物偶然联系在一起,将他们聚拢到一起的,则是时间的母题。这段回忆不仅是一个怀旧性的段落,也展示了王家卫的"套层叠嵌"[1],表明王家卫偏爱对自己的作品进行"元批评"(meta-criticism),同时也显示了他对时间和记忆的关注。我们在《春光乍泄》中反复听到的"不如我们从头来过",正是这一"元批评"背后的箴言,由于《2046》是"1960年代三部曲"的

[1] 原文为mise-en-abime,亦可译为"套层结构""叙事内镜"等。字面意思为"置于深渊之上"(placed into abyss),在文学批评和艺术批评中,常被用来指涉"站在两面镜子之间所获得的视觉体验",即多重镜像的交互指涉,亦带有某种自反性,例如文学和电影作品中的"戏中戏""电影中的电影"结构。——译者注

第八章 时间漫游:《2046》

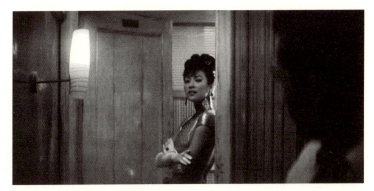

《2046》中的邂逅

总结,它亦可被视为王家卫截至彼时的前七部作品的总结,这七部作品都包含着王家卫对过去的怀恋,以及对被抛向未来的焦虑——其标志不仅有《2046》里穿梭于时间的神秘列车,还有《春光乍泄》片尾的列车,以及《堕落天使》结尾处金城武穿越跨海隧道时所骑的摩托车。

王家卫将《阿飞正传》置入《2046》的叙事(通过露露这个人物,以及对主题乐《背叛》和歌曲《西波涅》的音轨重现),相当于正式承认《阿飞正传》是"1960年代三部曲"的首作,而《2046》是终结之作;但是,除了露露本人(姑且不论出现在《阿飞正传》结尾的那个由梁朝伟饰演的人物),《2046》与《阿飞正传》其他主要人物的故事并无关联。王家卫的整体策略似乎是,不产生关联与相互关联同等重要。周慕云便是这一策略的人格化体现;他似乎就是联结这三部影片的重要纽带,

但他与《阿飞正传》的联系充其量是模糊的,在该片中,他有着不同于其他人物的自我空间和行事动机。直到《花样年华》和《2046》,这个人物才真正立了起来。不过,在我看来,周慕云才是这个三部曲的核心人物,因为他代表了1960年代的香港的灵魂——这个三部曲既是关于香港的,也是关于1960年代的。考虑到香港的历史是被1997的时标(保证五十年不变)所限定,1960年代和这个城市代表着永恒的悲凉,这种心绪将延伸到时间的深处。

尽管《2046》中最关键的时间范围被设定为未来(由从1997年开始倒数的50年所决定),但影片却被牢牢框定在1960年代。因此,该片是一场时间漫游(而非某些影评人所错误推定的空间漫游),探索了从未来到过去的时间,并以1960年代的观点审视未来。虽然对王家卫而言,1960年代具有清晰的怀旧意味,但大体上说,他对这个年代的表现却是悲剧性的。1960年代的香港存在于"借来的时间"[借用澳大利亚记者理查德·休斯(Richard Hughes)的著名论断],这一制造了某种恐惧症候和不安全感的回归前的状况,引发了港人的流离和漂泊——时间成了躁动不安的隐喻。在回归后,王家卫暗示香港处在一个稳定的时代,但仍引发港人的流离和漂泊。《2046》所隐藏的政治信息在于,王家卫确乎在告诉香港观众,他们应该抓住这个稳定的时代,反思自身和他们的历史——这段历史根植于过去,并给予香港一段稳定的时期——以此做好准备,迎接2046年之

后的巨大变化。在《2046》中，1960年代被描述为一段充斥着骚乱和不安的年代，它孕育了一个无根的男人——周慕云，他漂泊到新加坡，又再次返回香港。在周慕云身上，我们看到了爱情、永恒、忠诚和安全感都是难以把握的，这正是折磨"1960年代三部曲"的病痛，也是折磨香港之心的痼疾。

肉欲与幻想

在周慕云的人物塑造（还有从《阿飞正传》转变到《花样年华》的苏丽珍的人物塑造）之中所呈现的差异，为王家卫所坚持的"将这三部曲中的影片当作独立故事看待"的观点提供了理据。从《花样年华》到《2046》，周慕云性格的变化相当明显：如今他蓄着花花公子式的小胡子，是个偷窥成性的情场老手，这与上一部影片中的角色反差很大——在《花样年华》中，他不过是个略显怯懦的"戴绿帽"的男人。他是《2046》的中心人物，在他和女性的关系中，时间和情感的因素交互作用，构成了叙事的核心。显然，时间改变了周慕云。与两个苏丽珍的恋情在他身上留下了印记，这让他在返港后处理与女性的关系时变得小心提防。他的几场恋情，是充斥着肉欲和幻想的自我放纵。

周慕云与露露的邂逅非常简要。从根本上说，露露的作用是为了引出与片名相同的那个数字的背景，亦即她的酒店房间

号码。一夜狂欢之后,露露烂醉如泥,周慕云将她带回房间。在出门时,周慕云注意到这个熟悉的号码:"如果那夜没有碰到她,我不会注意到这个号码,也就不会有《2046》这个故事。"翌日,周慕云归还钥匙时,酒店老板王先生告诉他:"我们这里没有一位叫露露的小姐,咪咪倒是有一位,不过她已经搬走了。"周慕云想租住2046,但他接受老板的建议,住进了2047,因为2046要装修。"搬进去之后我才知道,原来前一天晚上,露露在她房里被男朋友扎了几刀,那个男的是夜总会鼓手。"周慕云的画外音说道(这解释了酒店老板为何不愿把2046房间租给他,因为需要擦拭血迹)。此后,露露便从片中消失了,但她后来再次出现——典型的王家卫式"永恒复归",令人感到神秘莫测——显然已经康复,仍在执意找寻她心中的那只无足鸟。她便是坚忍和不屈不挠(如果不是乐观的话)的象征。

露露或咪咪就是女版的周慕云(都不断更换恋人),她的康复同时指示了周慕云自身的精神状态——从精神层面说,他从与舞厅女郎白玲(章子怡饰),以及酒店老板的女儿王靖雯(王菲饰)的恋情中"恢复"过来。在露露离开后,白玲和王靖雯在不同时段都在2046房间住过。周慕云与王靖雯的关系是柏拉图式的,让人想起他与《花样年华》中苏丽珍的恋情。与苏丽珍一样,王靖雯帮助周慕云撰写武侠小说,实际上是他的"影子写手",她还娴熟地接手周慕云没写完的色情小说。但她爱的是木村,他们的恋情可以回溯至1960年代初期,木村当时在

香港工作，是一家日本公司的职员。他们的恋情遭到王靖雯父亲——酒店老板王先生——的反对（他极其厌恶日本人），正因为此，木村返回了日本，这令王靖雯变得神经兮兮，不得不住院治疗。

在离开之前，木村请求王靖雯"跟我一起走"〔这时响起了"神秘园"乐队（Secret Garden）的忧郁的《慢板》（'Adagio'），在拍摄木村和王菲的恋爱戏时，王家卫指定其作为背景音乐）。[1] "你到底喜不喜欢我？"他问道，"虽然我不敢问，可我必须知道。"在一段很长的间隔之后，王靖雯才做出答复，不过不是用言语，而是用泪水：再次出现了"延迟反应"的母题，在这里，时间决定着情感，而表达爱意的机会已经错过。这时，在我们听到木村说出"再见"并离开他心爱的女人之前，王家卫便将镜头跳切至木村离开后的一个时间点，这种剪辑技巧强调了时间和情感的辩证关系。感情是延迟的，所以更令人刻骨铭心，在此处的表现就是王菲的泪水。事实上，综观整部影片，所有的女主角——章子怡、刘嘉玲和巩俐——都会在关键时刻洒下动人的泪水，以强化"延迟的情感"的观念，这称得上王家卫执导此片的最令人赞叹的成就。

在王靖雯暂时离开2046房间后，我们进入周慕云与白玲恋

[1] 参见魏绍恩：《魏绍恩写〈2046〉》，《号外》第337期（2004年10月），第196—197页。

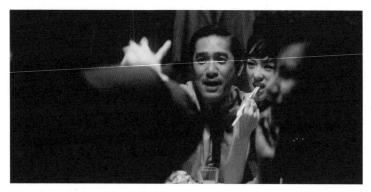

购买时间和女性的陪伴：梁朝伟和章子怡

情的段落，后者刚刚搬入这个空房间。正是在这一段落中，周慕云浪荡子的一面得到了细致的展示，虽然蓄起了小胡子，但他仿佛化身为另一个旭仔。王家卫创造这个角色的灵感，更像是来自太宰治小说中的自传性人物，而非曼努埃尔·普伊格小说《伤心探戈》的主人公。尽管如此，通过数次重复周慕云对镜梳头的镜头，王家卫强调了周慕云与旭仔（受到普伊格的启发）之间的关联，刻意让人想起旭仔做过的这个动作。周慕云和白玲的恋情令人惊异地联想到《阿飞正传》中旭仔和露露的恋情，而白玲这个人物显然是露露的分身，因为她们都易怒、多变，富有占有欲。白玲与露露一样，也是一个陪舞女郎；与露露和旭仔的恋情相似，白玲与周慕云之间的联系是以性为特征的。白玲首次亮相的那场戏中，隔壁（大概是周慕云的房间）一对男女做爱时，弹簧床发出的振动声令她怒火中烧。在下一

场戏中,伴着画外拉丁节奏的《西波涅》,白玲以舞步的姿态出现,身着一件点缀着珍珠状饰物的黑色紧身旗袍,完全是冷酷诱人的"蛇蝎美人"的样子。白玲的段落完美地引出了时间与情感的辩证关系:相对于周慕云的时间来说她就是情感。他们在1967年圣诞前夜共进晚餐〔背景音乐是纳特·金·科尔吟唱的《圣诞曲》('The Merry Christmas Song')〕,饭后在街上散步(让人想起《花样年华》中周慕云与苏丽珍在餐厅会面后漫步的情形),他们的对话再次强调了这一母题:

白玲:我就是不明白,你们为什么那么喜欢逢场作戏?有个好的足够了,何必耽误时间?

周慕云:要找得到才行啊。我这个人什么都没有,有的是时间。我总得找点事情打发时间。

白玲:拿人家填空档啊?

周慕云:也不能这么讲,有时候,我也把自己的时间借给别人。

白玲:那今天晚上算你借给我,还是我借给你?

周慕云:随便好了。上半夜算你借给我,下半夜就当我借给你好了。

白玲:少来这一套!

(她走开了)

周慕云:(被她的反应惊呆了)你别想歪了。我从没

想过要和你发生什么关系。要是我想要的话,我还有别的选择。我只想和你做个喝酒的朋友。

白玲:你能做得到吗?

周慕云:很难,不过我可以试一下。

白玲:好,咱们就试试。

这段对话涉及"借来的时间"的观念及用人"填空档"的想法。周慕云"买"了白玲的时间,每次做爱之后都付给她钱。她只收十元,折扣价(以此显示她不同于周慕云买来"填空档"的女人),并把这些十元面额的钞票装在盒子里,放在床下。因为时间是"买"来的,当周慕云囊中羞涩,并且沉迷于撰写低俗小说时,他们的恋情便走向终结。他在创作中文思泉涌,开始虚构《2046》的故事:为了寻回失去的记忆,痴男怨女前往2046,并因爱生恨,酿成命案。他按照自己认识的人创造角色,因此,露露及其在夜总会当鼓手的男朋友(张震饰)、木村和白玲,都在故事中找到了各自的位置。影片结尾处,白玲和周慕云在分别多时后,在一家餐厅重聚。他们整晚饮酒,回忆往事,临别之际,白玲交给周慕云一沓钞票——正是周慕云"买"她的时间所支付的十元面额钞票——付账。这显然打动了周慕云。在分别之际(她第二天就要前往新加坡),他对白玲说:"你曾经问我有什么东西是不能借的,我现在才知道,原来有些东西,我永远不会借给别人。"就在周慕云要离开时,他听到白

第八章 时间漫游：《2046》

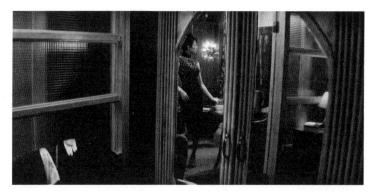

章子怡展现身姿

玲伤心地问道："为什么我们不能像以前一样？"时间随着一段破碎的爱情的记忆溜走了。在稍早前，周慕云曾沉思道："爱情是有时间性的，太早或者太迟认识，结果都是不行的。"

周慕云与《2046》中女性的关系，便利用了"爱情要么来得太早，要么太迟"的母题。在他与白玲的关系告一段落之后，叙事继续表现他与王靖雯柏拉图式的关系，后者又搬回到2046房间。通过充当王靖雯和木村之间联系的桥梁，我们看到了周慕云性格中温暖的一面——因为他已经意识到，王靖雯绝不会爱上他。为了阻止王先生发现这对恋人还在通信，周慕云代为接收木村的情书，并转给王靖雯。在1968年圣诞前夜，周慕云带王靖雯到他的办公室，让王靖雯打电话给木村。周慕云写了另一部科幻小说表现这段恋情，名为《2047》，即《2046》的姊妹篇。因此，片中实际上有两部与两组数字有关的科幻小说。

《2046》将2046设定为一个可以让为情所困的人物恢复记忆的地方，而在《2047》中，周慕云想象自己是搭乘神秘列车由2046归来的日本人木村（王家卫在强调他从日本获得的灵感，尤其是太宰治），爱上了列车上的机器人乘务员——也就是影片开头的科幻部分，因此提前预示了"电影中的电影"的结构。

因此，"电影中的电影"得到了更实质的体现，它是周慕云或木村与王靖雯恋情的幻想变奏，或者它事实上是一个充满渴望的爱情故事，王靖雯在其中渐渐爱上了周慕云/木村。值得注意的是，在科幻故事的段落中，王先生本人以列车管理员的身份出现，他提醒木村不要再陷入爱情。在归途中，木村试图从王菲饰演的机器人乘务员身上寻求温暖。当列车驶入1224和1225时区（暗指现实中的圣诞前夜及圣诞节）时，木村拥抱了她，而这个机器人乘务员则因为在这次互动中得到的情感而开始变得"衰弱"。他爱上了她，并且想知道她是否爱他，但列车管理员建议他放弃这段感情。不过，木村有能力软化王先生及列车上的另一个机器人——露露，他的方式是对着他们的耳朵讲出自己的"秘密"。这个"秘密"原来是一则命令："跟我走。"她们对这个"秘密"的延迟反应，将木村所追求的爱和幸福传递给他。

综观整个故事，周慕云促发了心灵之间的真正交融，而王靖雯最后获得了父亲的认可，前往日本与恋人结婚。但周慕云本人在现实中的恋情，仍未得到圆满解决。白玲狂热地爱上他，

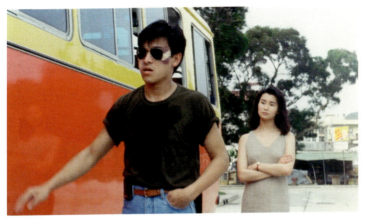

《旺角卡门》(1988)中的刘德华、张曼玉和一辆红色巴士

《阿飞正传》(1990)中的刘德华和张国荣:
前者是个内省的人物,后者则浮华招摇

《阿飞正传》中张曼玉被抛弃后的失落

《阿飞正传》中的张国荣和刘嘉玲是天造地设的一对儿

沙漠中的侠客:《东邪西毒》(1994)中的梁家辉

李嘉欣:《堕落天使》(1995)中的病态天使

黎明:《堕落天使》中的杀手

《春光乍泄》（1997）中的一曲伤心探戈

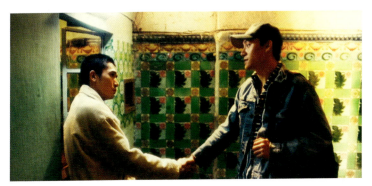

《春光乍泄》中的男性情谊：梁朝伟和张震握手

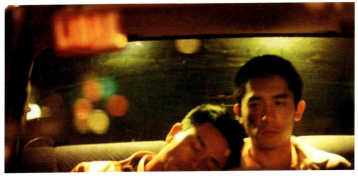

《春光乍泄》中杜可风明丽的摄影

张曼玉和梁朝伟:《花样年华》(2000)中犹疑不决的恋人

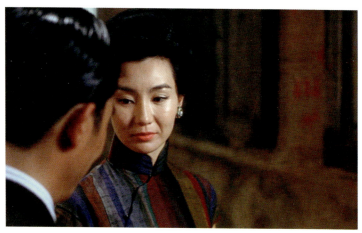

"我们决不能像他们那样":《花样年华》中张曼玉的原则

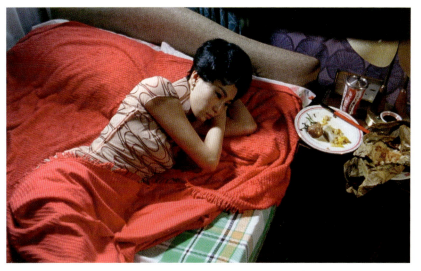

《花样年华》中的张曼玉在思忖爱情与背叛

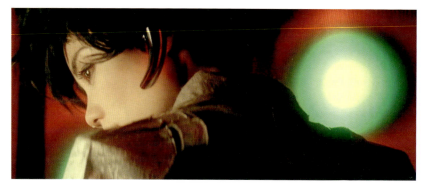

《2046》中处于未来时空的王菲

《2046》中的梁朝伟想起了《花样年华》?

但他无法给予回报,而王靖雯绝不可能爱上他:又一个"爱情要么来得太早,要么来得太迟"的案例。他仍旧不能摆脱与两个苏丽珍的联系(在他酒醉之际的回忆中,苏丽珍出现在一个黑白场景中,他们同乘一辆出租车,周把头靠在她的肩上)。如果说在影片的前一部分,周慕云除了时间一无所有的话,那么在影片临近结束之际,他除了回忆便别无一物,成了一个在"犯罪意识的痛楚"中成长起来的男人——这句格言支撑着太宰治小说《人间失格》(*No Longer Human*)中英俊而又耽于女色的主人公,对他来说,"这个伤逐渐变得比自己的血肉还要亲切,或觉得那伤口的痛楚,是表露着伤口滋长的情绪,甚至是热情的低语"[1]。

王家卫把周慕云最后一次在新加坡遇到苏丽珍的段落插入影片的尾声部分(这部分描述的是周慕云在1970年夏天最后一次见到白玲的情形),以此结束了他的时间漫游。白玲决定前往新加坡,并且需要周慕云的协助,周慕云欣然同意。在这次见面时,白玲告诉他,她在1969年的圣诞前夜找过他。那个圣诞节,周慕云身在新加坡,大费周章也未能找到苏丽珍:她可能已经返回金边,或者已经不在人世。然后他回想起了与苏丽珍在楼梯相遇的情景,这一被王家卫放在片首的场景,如今以总

[1] Osamu Dazai, *No Longer Human*, trans. Donald Keene, New York: New Directions, 1958, p. 68.(中译本参见太宰治:《人间失格》,许时嘉译,长春:吉林出版集团有限责任公司,2009年。——译者注)

括全片的姿态出现在结尾。这个小段落犹如一个自足的短故事，或可按照刘以鬯一部短篇小说（出自他的短篇小说集《黑色里的白色 白色里的黑色》）的方式，将其名为"黑寡妇"。黑色就是苏丽珍的颜色：她一袭黑旗袍，右手戴着黑手套。这只手套隐藏了一只断手，是她在打牌时"出老千"并被揭穿的后果。她是一个职业赌徒，她与周慕云的相遇是命中注定的，因为周本人在年轻时也嗜赌，经常以《阿飞正传》中的那身装束出现，而这又强化了他与《阿飞正传》之间的联系。因此，这个段落具有了另一重"套层叠嵌"的意味，在这个优雅的尾声中，王家卫总结了该片与《阿飞正传》《花样年华》的关联。

与苏丽珍和周慕云的短暂相逢牵涉在一起的，是她帮他赢回输掉的钱，好让他可以支付返回香港的路费。苏丽珍是个有历史的女人，但她并不向周慕云吐露。另一方面，周慕云则将自己与另一个苏丽珍的恋情向她和盘托出。"我一直试图在她身上找回原来那个苏丽珍，"他说道，"虽然我不自觉，但她又怎么会不知道。"他总结道："原来爱情是没有替代品的。"这些想法是周慕云在激吻苏丽珍之后说出的，在此之前，她拒绝了和他一道回香港的提议。"你自己保重，如果有一天你可以放下过去，记得回来找我。"他与苏丽珍挥泪道别，就像后来离开白玲那样——时间和情感的对称是如此丰富而又令人感动。通过结尾处那个黑洞的画面，影片达到了自身的对称。对着这个黑洞言说的秘密有很多，周慕云的秘密中最关键的就是不断重复的

"跟我走"。周慕云的创痛源自这样一个事实:苏丽珍和白玲都不愿跟他走——时间仅仅带着关于恋情的回忆和短暂的邂逅一起奔向未来。如果他碰到另一个苏丽珍,时间能否改变?或者周慕云能否再一次忘记他的过去和爱情?从隐喻的层面说,影片通过周慕云与来自内地的女性——章子怡、巩俐、王菲、董洁(饰演王菲的妹妹,曾一度爱上周慕云)——的关系,指涉了香港与内地的关系。但是,进入50年不变状态的香港,有相当长一段延迟反应的时间。

尾声

但愿无须太久,王家卫在《2046》中取得的成就,便可获得世界范围内的认可。无论将其视作一部独立的影片,抑或是在"1960年代三部曲"的背景下对其进行审视,《2046》都是一部表现香港人内心感受的史诗作品。王家卫截至彼时的八部作品,其总和及实质,都是以电影化的方式修复香港遗失的记忆,而《2046》正是对这一主题的完美概括。令我们心醉神迷、念念不忘的,包括王家卫的影像、情绪和音乐[该片音乐之复杂超乎寻常:梅林茂(Shigeru Umebayashi)的原创主题音乐,来自皮尔·拉本(Peer Raben)、乔治·德勒吕(Georges Delerue)、泽贝纽·普瑞斯纳(Zbigniew Preisner)的主题音乐,再加上从贝里尼(Bellini)的歌剧《诺玛》(Norma)及《海盗》(Il Pirata)

中选取的曲调,还有纳特·金·科尔、迪恩·马丁(Dean Martin)、康妮·弗朗西斯(Connie Francis)等人的演唱];还有片中的人物:梁朝伟饰演的是一个富有同情心的复杂角色,既是浪荡子又是绅士,简直是《阿飞正传》中的旭仔,以及刘德华饰演的警察/海员的性格化身;章子怡和巩俐,这两个讲普通话的女性,都出现在周慕云人到中年的重要时刻;刘嘉玲令人动情的表演具有"套层叠嵌"的意味,让人想起周慕云及《2046》与《阿飞正传》的关联;在塑造脆弱的女主人公的过程中,王菲毫不费力地演出了角色的魅力和弱点。唯有张曼玉的在场略显草率和多余,或许只是标志着她的"背叛"——在《花样年华》(详见第七章)中是她对周慕云的"背叛"以及对我们同张曼玉的替代性浪漫经验的"背叛"——的完结。

　　王家卫在《2046》中取得的成就也是他的密切合作伙伴张叔平的成就,后者在该片中担任美术设计、服装设计及剪辑师。在王家卫电影的整体美学风格中,张叔平显然是必不可少的,而《2046》便是又一部展现其非凡才华的影片。在视觉方面,王家卫继续与杜可风合作,尽管他们的合作并未完整涵盖影片拍摄的五年时间。事实上,《2046》或许是他们最后一次合作,影片的另外两位摄影指导黎耀辉(与《春光乍泄》中梁朝伟所饰演的角色同名)、关本良,保持了杜可风对光影的洞察和精妙的色彩处理方式。《2046》是又一部流光溢彩、美不胜收的王家卫电影。

斯科普制式的长宽比，造就了一个新的王家卫式视觉特色：人物靠近边框，在画面上留下大片阴影和空白。王家卫以这种方式规避了现代艺术扁平化的特征（因此，他使用歌剧片段作为复现式的音乐主题不仅绝非偶然，而且完全匹配）。形单影只的人物从黑暗的后景中走来，犹如伦勃朗的肖像画一般绚丽夺目，犹如布莱克笔下"火一样辉煌，烧穿了黑夜的森林和草莽"[1]的老虎。人物远离画面中心，以神秘感和深度激活了环绕在其周遭的空间。在这个光影的范围内，色彩犹如暗夜的珠宝一般熠熠生辉。王家卫的摄影师对明暗对照（chiaroscuro）的精通，几乎不逊于伟大的卡拉瓦乔——对光线的精妙处理，唤起了一个神秘而又富于想象力的世界，人物的心理和人物之间的关系在其中得到淋漓尽致的展现。布景中1960年代和1970年代的复古装饰及其具有致幻效果的色彩——柠檬绿和黄色——还有纯粹的几何图形，悖论般地让我们仿佛置身未来而非过往。闪烁的光线指示了时间的流动，就像一列疾驰的列车的窗户所折射的阳光，或者就像我们坐在车里看到的一闪而过的街灯。在该片中，光线总是在运动：它闪烁、变亮、变柔或者变暗；它改变方向，投下阴影；光线象征着向2046疾驰的时间。

片尾处将香港表现为一个未来主义都市的CGI图像（片尾

[1] 原文为"burning bright, in the forest of the night"，出自英国诗人威廉·布莱克（William Blake）的诗作《虎》（'The Tiger'），此处借用了卞之琳先生的译笔。——译者注

的演职员表在此之上滚动出来）化腐朽为神奇：写字楼的日常景观，从高架桥上蜿蜒穿过城市的列车发出的光线，在呈现出一种非同寻常的、科幻般的特质的同时，又不失真实感。在这个城市景观的上空，一个红色的LG徽标犹如上帝神秘的面具一般悬在半空，俯瞰着这座城市，标示出肆意践踏时间和情感的资本主义及商业主义。在这个表现未来香港的黑色风格镜头中，有一条关键的字幕卡，即"特别鸣谢"作家刘以鬯，他为《2046》（以及《花样年华》）提供了最主要的文学灵感。王家卫铭文般的字幕卡，来自刘以鬯的小说《酒徒》，除了太宰治小说中的主人公，周慕云的原型显然也是刘以鬯小说的第一人称主人公——一个悲观厌世、嗜酒如命的作家，靠撰写低俗的武侠和色情小说勉强糊口。

　　刘以鬯笔下的作家与不同的女性产生关联，包括一个舞厅女郎，以及房东的女儿。他在1960年代的香港那种岌岌可危的生存状态，是最根本的价值观冲突的结果，即为艺术而创作与为牟利而创作之间的矛盾。他将香港视作各种罪恶（犯罪、庸俗、唯利是图、卖淫）的"集中营"，整个社会在向身处其中的居民勒索精神痛苦的赎金。刘以鬯写道："香港的独特性只有通过其受害者才能体会得到。"正是通过笔下的首要受害者，那个嗜酒的作家，刘以鬯倾吐了他对香港自身及其文学艺术（包括电影）状况的愤懑和挫折感。他的另一个自我坦承："我发现自己处于一个进退维谷的境地，无法使用情感捍卫理性，甚至无

第八章 时间漫游：《2046》 223

寄居在东方酒店的边缘人

法运用理性来解释情感。"刘以鬯及其笔下虚构的作家抱有这样的信条：一个当代作家的任务，是追求"内心真实"，而不是"描绘自然"。

鉴于王家卫的影片常常从文学作品中获得灵感，《2046》可被视为对《酒徒》的改编，该书被认为是香港文学界首部中文意识流小说，这一类型似乎颇得王家卫的青睐——想想《阿飞正传》和《春光乍泄》中普伊格和科塔萨尔的影响便可明白。王家卫吸收了这两位阿根廷作家的结构、人物和观念，并以此提炼其作品的精华。同样，刘以鬯的影响可通过以下几种方式辨认出来：王家卫模仿《酒徒》《对倒》中的人物，以及这些小说碎片化的、梦幻般的结构（尽管强调梦幻般的感觉，但王家卫的每个人物都说着自己的语言——广东话、普通话或日语——而且似乎可以对话并理解对方）。

《2046》——和《东邪西毒》一道——无疑是王家卫最为文学化的影片，通过将周慕云塑造成一个老于世故、悲观厌世的作家，影片向作家刘以鬯表达了敬意。在《2046》中，王家卫留意到了刘以鬯的《酒徒》所给予的道德训诫。为了转译刘以鬯的作品，王家卫通过片中作家的痛苦，让我们感受到了香港的独特性；他运用时间的母题解释情感，并运用情感来捍卫时间。最重要的是，他始终在追求人物的内心真实。王家卫达到了刘以鬯笔下的作家孜孜以求的艺术家的标准；由于他可以利用香港及其全球资本主义的渠道来承担他对时间和情感的探索，他的成就便越发显得突出。

第九章　微型作品及结论

短片与广告

在上一章中,我曾断言,《2046》是一部关于王家卫本人的影片——该片犹如一次私人旅程,让王家卫可以搭乘他的神秘列车前往另一个时间点,将他的艺术推向极致。毫无疑问,在这次旅程中,王家卫拓展了他本人及香港电影的视野。《2046》必将令王家卫获得更为广泛的国际认可,巩固其作为当今世界最出色的导演之一的声望和地位。尽管该片在香港的票房不尽如人意(王家卫的影片经常遭遇这种情况),但它无疑将会在世界市场有所斩获,并在掌声和喝彩中巩固王家卫全球知名导演的声誉。此前《春光乍泄》《花样年华》在戛纳国际电影节所取得的成功,便已令王家卫成为世界电影舞台上最受尊崇的香港导演。

对于批评者来说,作为一名香港电影制作者,王家卫之所以能够生存下来,全靠他的国际声誉——但这种说法似乎不够公平。事实上,王家卫之所以能够生存,是因为他作为电影艺术家的出众才华,以及他实质上为自己的影片独立筹集资金的

能力。他的拍片方式或许是严苛的,他的形象或许一直是影坛"坏小子",但他成功地跨国融资拍片,并在世界范围内预售影片(特别是亚洲市场,例如韩国、日本、泰国、中国大陆和中国台湾等国家和地区),显示了他相当敏锐的商业目光(《2046》获得法国、意大利、中国及日本资金的支持)。他的影片在香港是"票房毒药",但它们的确从海外市场获利,尽管是缓慢地、逐步增加地。《2046》这样的影片便是一个活生生的例证,它展示了王家卫的全球及泛亚(pan-Asia)策略(起用来自上述亚洲地区的明星,让这些明星讲母语也是这一策略的一部分),并让他在追求"外向型制作"(outward-looking production)的过程中处于有利位置,而这种制作模式恰是每个香港导演梦寐以求的。甚至在《2046》完成后,王家卫与福克斯探照灯电影公司(Fox Searchlight Picture)签订了制作英语片的合拍及发行协议。[1]在《2046》公映后,有消息称,他将执导一部由妮科尔·基德曼(Nicole Kidman)主演的影片,片名暂定为《上海小姐》(The Lady from Shanghai)。[2]

王家卫在美学和风格化上的成就,让他的名字几乎成为"风格"的同义词,正是以此为基础,他的电影吸引了好莱坞和跨国资本主义企业的注意。作为一名视觉风格家,王家卫的才

[1] See 'Tinseltown Tie-up', *South China Morning Post*, 8 October 2003.
[2] 有其他媒体报道称,王家卫亦在筹拍一部改编自作家王文华的小说《蛋白质女孩》的影片,并拟由韩国女演员宋慧乔主演。

华为摩托罗拉手机、宝马汽车、法国鳄鱼服装的产品增色不少。实际上，这正是他进入国际电影制作的路径。尽管与长片相比，广告不过是微型项目，但它们却有着与王家卫的长片并无二致的严谨制作标准和无可挑剔的美学价值。从各个方面说，从外观到人物和主题，他为宝马拍摄的短片《跟踪》（2001年发布），都是一部微型的王家卫影片。这部影片是宝马推广活动的一系列短片之一，该系列的每一部都由一位国际知名导演［包括李安、吴宇森、约翰·弗兰克海默（John Frankenheimer）、雷德利·斯科特（Ridley Scott）、亚利桑德罗·冈萨雷斯·伊纳里图（Alejandro Gonzalez Inarritu）］执导。影片以一个私家侦探［克里夫·欧文（Clive Owen）饰］为中心，他驾驶着时髦的宝马汽车执行各种任务，不时上演飞车特技和追逐场面。在该片中，欧文饰演的私家侦探跟踪一个被怀疑有外遇的女子，她是一个电影明星。她的丈夫［米基·洛克（Mickey Rourke）饰］如此解释雇用私家侦探的原因："难以描述遭到背叛有多么痛苦。它简直可以将你撕裂。"——这是一句经典的王家卫式台词，特别是考虑到他在《花样年华》《春光乍泄》《堕落天使》《东邪西毒》中对这一主题不同程度的关注。这个侦探驾驶宝马Z3敞篷跑车跟踪女主人公，他的一段独白强调了其作为职业侦探的准则：

你不断改变距离，跟在后面，跟在右侧，与目标之

间的距离绝不能超过几辆车。关键在于耐心、机遇和时间选择。如果靠得太近,就得躲进他们的视觉盲区。如果跟丢了,只管继续开,希望得到最好的结果。在众目睽睽之下,距离是主观性的,你可以让目标扬长而去,只要你记得他们的车型。[1]

这些场景其实是在为产品做广告,但王家卫却有他自己的推销方式。他在这段独白中成功地营造了钱德勒式的氛围,令其越发具有自省的意味。侦探喃喃自语道:"等待是最难熬的。你开始走神,想知道从远处观察自己的生活会是什么样子。"与此同时,王家卫努力在当代洛杉矶重塑钱德勒的充斥着肮脏酒吧和黑色都市景观的世界。[2]欧文饰演的侦探就是菲利普·马洛[3]的当代翻版,他凭良心行事,即便他说出了他的职业准则,并强调保持情感距离的必要性。这个私家侦探跟踪目标人物(她要搭乘去巴西的航班)到机场,小心地与对方保持距离,并保持头脑冷静("如果目标原路返回,绝不要做出反应")。由于飞往巴西的航班延误(女主人公出生于巴西,再次重申了王家卫作品的拉丁美洲母题),她不得不在酒吧等待,而他则在观察

[1] 这段独白及片中的其他台词,均是从音轨上逐字摘录的。《跟踪》的剧本由安德鲁·凯文·沃克尔(Andrew Kevin Walker)撰写。
[2] 王家卫本人在《跟踪》的同步评论中提到了对雷蒙德·钱德勒的指涉。
[3] 菲利普·马洛(Philip Marlowe),雷蒙德·钱德勒侦探小说中的主人公,是一个私家侦探。——译者注

她。他提醒自己:"不论你做什么,不要过于靠近目标人物。一定不要直视他们的眼睛。"

但他随后打破了自己的规矩。当她趴在酒吧的桌子上入睡时,他走上前去,透过她稍稍从脸上滑落的墨镜观察她暴露出来的眼睛,他看到了她淤青的眼眶,他心中的白衣骑士被唤醒。整场戏都配以塞西莉亚·诺埃尔(Cecilia Noël)演唱的浪漫歌曲《独角兽》('Unicornia'),勾勒出酒吧中这一对男女的孤寂,让人想起《重庆森林》中的金城武和林青霞,以及《堕落天使》中的黎明和李嘉欣。这首歌表达了两个主人公之间不靠语言沟通的心灵感应,打破了二人之间的距离和沉默。这个侦探最终把钱交还给了雇主〔明星的经纪人,由弗里斯特·惠特克(Forest Whitaker)饰演〕,只说"我跟丢了"。欧文克制的表演和敏锐的洞察,令他像梁朝伟一样,成为王家卫式人物的原型。

尽管《跟踪》具备一部影片的所有特质和特征(事实上,该片是王家卫首部以斯科普制式拍摄的短片,而《2046》则是他的首部斯科普制式长片),但其作为流媒体宽带视频的传播性质,则是新千年以来新技术日渐占据主导地位的标志,彰显了互联网在当代流行文化传播中的重要性。这部时长8分钟的短片与新媒体一拍即合。王家卫以交叉剪辑为特征的极简风格(他在下列场景之间运用交叉剪辑:这个侦探在道出那段独白的同时跟踪女主人公,以及他在接受雇佣时与惠特克和洛克的会面),类似于一种表现时间和记忆的后结构主义话语,这正是互

联网所欣赏的真正的在线交流,它将影像制作与思想的喃喃自语合二为一。相较之下,这一系列的其他短片[例如弗兰克海默、伊纳里图、盖·里奇(Guy Ritchie),以及稍后吴宇森、雷德利和托尼·斯科特(Tony Scott)所拍的短片]多是哗众取宠的动作片——这些作品实际上更适合大银幕而非电脑终端。

在王家卫的作品序列中,《跟踪》或许只能算是新奇之作,但它却生动地例证了王家卫那种混合了波普艺术、广告"刻奇"、音乐电视、文学性独白和非线性叙事的后现代艺术,让当代观众立刻感觉到并认同于当代的跨媒介文化。尽管《跟踪》有着后现代的外表,但它与王家卫的浪漫倾向,以及他对回望旧日时光(在本片中指的是雷蒙德·钱德勒和1940年代、1950年代的黑色电影氛围)的青睐相一致。

王家卫执导的法国鳄鱼服装广告(2002年发布)亦可在网上观看,在一艘上海的渡轮上,主角张震身着一件带有短吻鳄徽标的红色马球衫,在昏昏欲睡的、梦幻般的气氛中,他与一个西方女子邂逅,后者穿了一件黑色马球衫。一组快速切换的镜头将观众引向结局:张震穿上一件黑色马球衫,站在浦东一座建筑的屋顶,而那个女子则独自出神地凝视,仿佛与他通过心灵感应交流。音轨回荡的是《花样年华》中梅林茂的音乐,这个指涉暗示了王家卫如今的国际声望及其作为电影风格家的知名度确乎受惠于《花样年华》。

王家卫再次与张震携手,为DJ Shadow拍摄了音乐视频《六

天》(*Six Days*，2002年发布）。据称，王家卫是这个风格多变的艺术家及其"吹泡"音乐（trip-hop music）的拥趸，他拍摄的这部作品堪称一场视觉盛宴的范本（由杜可风掌镜），并在歌曲的反战主题（"谈判崩溃/领导们开始表示不满/这一天充满火药味/明天直到很晚才会到来"）中加入了自己的观点。王家卫将这首歌曲解读为一个遭到背叛的爱情故事，在3分41秒的时长内，他以同样的强度展示了一对恋人［张震及香港模特丹妮拉·格拉翰（Danielle Graham）］做爱和争吵的场景。象征背叛的是钟表上向后跳的时间——从"4:27"转跳到"4:26"，并就此冻结——王家卫运用这段近乎引发幻觉的记忆，发展出熟悉的关于时间和数字的母题。张震用武术的招式砸碎、毁掉了所有"4:26"的痕迹，这组数字不断插入影像中，它如文身般出现在张震的脚掌，如涂鸦般出现在镜子和灯泡上。在结尾处，这组数字碎得四分五裂。

《六天》及法国鳄鱼服装广告梦境般的效果，让人想起王家卫在1997年《春光乍泄》公映后为手机制造商摩托罗拉所拍摄的广告。加长版时长为3分钟的摩托罗拉手机广告（为行文方便，以下简称《摩托罗拉》）由王菲和日本演员浅野忠信主演，这或许是王家卫拍得最出色、最漂亮的一部广告（至少在本章

讨论的四部作品中如此)。[1]

《摩托罗拉》由杜可风担任摄影，张叔平出任美术设计，堪称一篇诉诸视觉的文章——正如王家卫本人强调的那样，它不同于影片，甚至不同于广告。[2]这部广告片的主题是沟通，更准确地说，就是王家卫所说的沟通的难以预测。在一个梦幻般的空间和记忆中，一个女子（王菲）和一个男子（浅野忠信）——显然是她的前男友——进行着沟通。在开场打电话的镜头中，王菲想起了她的前男友，在最后一个镜头中，她挥手向他道别，之后画面被摩托罗拉的标志粗暴地打断，这提醒我们，这个短片确乎是为销售手机而拍摄的。在这个过程中，我们看到王菲倦怠地坐在椅子上，她抬起手，仿佛要在真实时空中召回她的男朋友，然后她靠在桌子上，跳切改变了时空背景及我们观看她的视点，将她置于回忆的不同状态之中。这种梦幻般的状态与其男友的形象并置，后者正在全神贯注地玩弹球机，而电视屏幕上展示的则是他在不同阶段中漠视两人关系的情形；所有这一切，在一个建筑物爆裂的短暂画面中达到高潮。这部短小的作品呈现了最好的王家卫，在3分钟内将爱情病理学的主题与漂亮画面交织一体，完美地烘托出与其长片相似的景象。

[1] 王家卫还为日本时装设计师菊池武夫及一家化妆品公司SK-II拍摄广告。据报道，他最新的广告是为一家法国的手机公司拍摄的。我未能看到这些广告，因此暂不对其进行讨论。

[2] 参见王家卫访谈：《打开沟通王家卫》，《电影双周刊》第485期（1997年12月），第15页。

《摩托罗拉》和《六天》最令我们联想到的长片,当属《春光乍泄》(因其炽烈的色彩和华丽的布景)和《重庆森林》(因其不间断的、重复的运动——这恰是音乐电视风格的重要元素)。由于王家卫的短片与长片创作相重叠,这是否表明王家卫在模仿音乐电视风格,抑或是音乐电视在模仿王家卫?当然,二者之间有很多相似之处:碎片化的叙事、跳切、循环的(或似乎像循环的)场景、与漂亮画面相匹配的流行歌曲。王家卫的广告作品证实了他作为一位电影制作者的多才多艺,无论长片或短片,他都能得心应手,并且有能力在这两种形式的创作中传达出一套个人化的母题和执迷。观看这些广告片的部分乐趣在于破译王家卫嵌入的线索,这不仅可以解读出导演的主观意图,亦可找出对其长片的暗示。但是,这样做是否存在着一种风险,即当我们破译短片中的符号并解读其意义的时候,我们开始觉得王家卫的长片本身,也不过是音乐电视风格的有趣视频而已?

我希望本书已经表明,王家卫的长片并未弱化到音乐电视这个层级,原因正是它们所唤起的语境:它们与过去年代的历史联结,它们与时代的认同,它们表现出的本土与全球的交互关联,以及最重要的,它们在意义和情感表达上的深度。仅仅因为时长较短,且是音乐电视风格的广告,就将《摩托罗拉》《六天》《跟踪》等作品排除在严肃的分析之外,这在逻辑上是说不通的。它们是王家卫作品序列的重要组成部分,是其电影

作品的缩略样板，它们巩固——而非损害——了王家卫的正典地位。

自《2046》之后，王家卫执导了三段式集锦影片《爱神》（*Eros*）中的一段，长约40分钟［另外两段分别由米开朗琪罗·安东尼奥尼和史蒂文·索德伯格（Steven Soderbergh）执导］。王家卫的这部短片名为《手》（*The Hand*），是他于2003年年中在《2046》的拍摄间隙完成的。在该片中，出任主角的巩俐和张震分别饰演一个老于世故的交际花和一个裁缝店学徒，两人的命运最终交织在一起。在写作本章时，我尚未观看到该片（该片于2004年9月在威尼斯国际电影节首映），但大多数评论指出，该片是一部概括了欲望、执迷及不忠等主题的重要作品。[1]

结论

最终确定王家卫之作者地位的，还是他截至2004年的八部长片。按照香港电影的标准，八部影片不算高产；但按照世界电影的标准，这已相当可观。在这八部影片中，至少有五部——《阿飞正传》《东邪西毒》《春光乍泄》《花样年华》《2046》——耗费了大量时间、资金和精力，除《2046》之外的

[1] 对《手》的讨论，参见本书第十章。——译者注

上述其他几部影片，用于拍摄和后期制作的时间都超过了一年。在相同的时间里，一般的香港导演或许可以执导两到三部影片。当然，即便对王家卫来说，制作周期长达五年的《2046》也是空前的。这表明，如果纯粹按照专业度的标准来判断，王家卫就是香港最好的导演。他事无巨细地掌控着自己的影片，犹如一丝不苟的匠人。

作为一个作者，王家卫截至2004年的八部影片构成了作品序列，保持了较高的水准和连贯的风格，但他作为电影制作者的技巧不断扩展，令他的每部影片都可以被视为自成一体。《旺角卡门》是一部典型的1980年代黑帮片，却是按照非典型的王家卫风格拍摄的。《阿飞正传》异乎寻常地偏离主流，这部表现1960年代的影片带领我们穿越人物痛苦的内心世界，仿佛穿越迷宫一般。《东邪西毒》将我们带到古代武侠的历史背景中，不过仍以类似《阿飞正传》的现代方式来表现人物。《东邪西毒》自有其腔调和节奏，与《阿飞正传》和时尚的、表现当代生活的《重庆森林》大相径庭。《堕落天使》与《重庆森林》有相似的地方，但前者的独特性在于将香港表现为一个完整的实体，而后者则更像是在表现尖沙咀和中环。完全在香港以外拍摄的《春光乍泄》则表现了亲密关系中的焦虑，回应了香港当时的社会情绪。《花样年华》将我们带回1960年代，也就是《阿飞正传》的背景年代，并且再次使用了张曼玉在后者中饰演的人物；不过，与《阿飞正传》和《春光乍泄》相比，《花样年华》描

绘的是一个更加保守的时代，片中的两个主人公压制——而不是表达——自己的欲望。《2046》尽管是《花样年华》的延续，却与后者有着很大的区别，该片将梁朝伟所饰演的作家塑造成一个厌世的浪漫主义者，他用一只眼睛盯着过去和不确定的未来，用另一只眼睛打量着与他命运交叠的漂亮女人。

这八部影片创造了一个围绕着王家卫的谜题——这个谜题的建立，既依赖于多变的创作方式（包括即兴创作和自由创意），又依赖于围绕着抽象的时间、空间议题而展开的叙事。这些拍片方式和叙事手法导致了一个核心的悖论：到头来，王家卫的影片似乎过于精致，不可能是完全即兴创作的产物。这些影片的折中主义看上去神秘莫测，甚至是肤浅的，就像罐子里的什锦饼干，但它们实际上是探索情感的、与历史相关的，因此更像是精致的奶酪或陈年佳酿，揭示了王家卫对人物心理的洞察，以及他对香港现代历史的深刻见解。事实上，王家卫的职业生涯可以被概括为另外几组悖论，它们展示了王家卫的独特性。

本土与全球的悖论

本书尝试对王家卫的影片进行细致分析，认为它们是一位成长于香港环境中的艺术家的富于创意的本能反应，这种反应总是对电影艺术与文化有着独到的阐释：在东西方元素的百衲衣和诸多类型的交融中翻出新意。与香港自身一样，王家卫

的影片构成了一个"丰饶之角",充斥着多重故事、多线表达和多重意义及身份,堪称一个色彩和身份的万花筒。王家卫的影片理所当然地成了占香港电影大多数的粗鄙商业片和主导世界影坛的好莱坞巨片的替代者,但它们亦为我们提供了另一种审视艺术电影的方式。王家卫的电影可被定义为"不对称的艺术",这令其在东西方的语境中都显得与众不同。它太浪漫、太富于情感,还有最重要的,太"香港"了,以致无法被放置在欧洲风格的高雅艺术电影的谱系中;它又过于冷酷、过于斯文,还有最重要的——过于超凡脱俗,以致难以被简单地指认为"香港"。

看待这一悖论的最好方式,就是承认王家卫的电影既属于香港,又属于世界。可以说,王家卫的艺术是本土的,同时又是全球的,他的成就之所以格外突出,是因为它们是阐明"全球在地化"(global in the local)的当代本土主义(localism)的例证。"全球在地化"借用了阿里夫·德里克(Arif Dirlik)一篇论文的题目,[1]在这篇文章中,德里克讨论了全球资本主义的扩张,以及对其进行抵抗的途径。对德里克而言,本土主义意味着抵制,它是被现代化所压制和边缘化的群体进行历史和政治斗争的结果。他将当代的本土主义定义为"一种后现代的意识,

[1] Arif Dirlik, 'The Global in the Local', in Rob Wilson and Wimal Dissanayake (eds), *Global Local: Production and the Transnational Imaginary*, Durham, NC: Duke University Press, 1996.

内在于新形式的赋权（empowerment）中"[1]。我认为，德里克的论文提供了一种最具洞察力的方式，让我们将王家卫视作一位后现代的艺术家。以此观之，王家卫确乎是一位被香港的电影资本力量所边缘化的电影制作者，但是，到目前为止，他总能设法避免被这种力量所控制。他的电影体现了类型片和艺术电影的变奏，这让他的影片既是平民化的，又是知性的。

重要的是要记住，正是在对"本土"这一主题的表现中，以《阿飞正传》获得批评界的认可为突破，王家卫的职业生涯开始在1990年代渐入佳境。香港电影在1990年代经历了剧变，王家卫正是其中一个关键人物。《东邪西毒》《重庆森林》《堕落天使》《春光乍泄》均阐明了1990年代的重要议题。首先是引发了不安全感、焦虑、身份危机，以及影响着个体和家庭的无所不在的心理创痛的议题；其次，还有诸如同性恋权利、性别平等、犯罪率等社会议题；再次，还要提及个性心理及更广泛的人性议题，如孤独、异化等。王家卫在1990年代的创作为香港留下了一份人类学的和文化的记录，必将得到珍视。

在对全球化细微差别的表现上，王家卫的影片让我们理解，在一个真正多元文化的世界中，理解其他的文化确有必要，没有什么是理所当然的。他的影片是丰富了我们观影经验的多元

[1] Arif Dirlik, 'The Global in the Local', in Rob Wilson and Wimal Dissanayake (eds), *Global Local: Production and the Transnational Imaginary*, Durham, NC: Duke University Press, 1996, p. 32.

文化主义的体现，其丰富的美学和主题表现——更不必说各个故事之间复杂的关联——构成了某种永恒的记忆，如果仅观看一遍就抛诸脑后，将是非常愚蠢的。只有多次观看，才能体会王家卫电影的精妙之处，这挑战了某些影评人所持的观念：一部影片只要看一次就够了。他在当下社会的吸引力在于，他的作品适应新的技术和传播渠道，并因此获得强烈反响。在王家卫的时间里，电影只是全部观影经验的一部分。他的影片的结构和叙事方法在很多方面都反映了互联网、宽带和DVD的发展，这些媒介培育了另类和多元的观影选项。

视觉影像与书写文字的悖论

正如我在本书中想强调的，王家卫的电影以一种只有他才能完成的方式将文学与视觉风格融为一体。在将文学和电影结合的过程中，王家卫悖论性地展示了他热爱文学似乎超过了电影。文学滋养了王家卫经营影像的能力。他受到诸如普伊格、科塔萨尔、太宰治、刘以鬯等作家的启发，表现非线性的、非逻辑化的叙事，并以其独特的方式运用文字，将思想和影像结合在一起，将我们的感知提升到一个新高度。王家卫援引上述作家的观念、对话和人物，将其重塑为一种独特的个人视角。值得注意的是，他似乎仅仅依靠文学的观念，就可以营造出动人心魄的美感（可以回想一下《花样年华》结尾处梁朝伟对着树洞喃喃自语地讲出自己的"秘密"，或者《2046》中与这个洞

相关的"秘密",或者令《春光乍泄》成为一部视觉表现杰作的观念——发生在异国他乡的一场注定无果的爱情)。对王家卫而言,文学解放了电影,或者我们可以说:如果说他的影片提供了一种平衡,那便是视觉形象与书写文字之间的平衡。

作为王家卫电影的文学特质的一个自然结果,他的影片扩展了电影批评的领域,通过将电影理论的边界推向理论处女地,从而有望提高它的标准。要理解他的影片,就要将电影作为一种语言和传播的理论,一种重复和差异的理论,一种运动、时间和空间的理论来理解。在这个意义上,王家卫的影片是流动的,有待更加深入的探索和发现。在个人的层面上,在写作本书的过程中重看王家卫的影片,一方面会沉浸于观影的愉悦,另一方面又能更新文学所带来的快乐。王家卫的独白及其信手创造文学性小品的能力,让他作为对语词和影像的同等关注的导演,在当代电影界近乎独树一帜。但是,王家卫对文学的热爱,特别体现在他的影片结构上(无论是非线性叙事还是对字幕卡的偏爱,抑或是对人物的高度关注),而这从根本上改变了我们看电影的方式。

从根本上说,如果王家卫无法创造出令人震撼的影像,如果他不能在娴熟的叙事中加入自身特色,他便不会获得今日的地位。无疑,王家卫已成为很多导演模仿和复制的对象,在那些与他有着类似气质的导演的作品中,他的影响得到了最佳的体现。聊举几例:韩国导演李明世的《无处藏身》(*Nowhere to*

Hide）、奥地利导演汤姆·提克威（Tom Tykwer）的《罗拉快跑》(*Run Lola Run*)、中国内地导演张元的《绿茶》和娄烨的《苏州河》、美国导演昆汀·塔伦蒂诺的《杀死比尔》(*Kill Bill, Volume 1*)，以及中国香港导演徐克的《刀》，均显示了王家卫的感受力在视觉风格和叙事组织上的不同面向。重要的是，王家卫如何改变了我们观看电影的方式。在将电影塑造成一种融合梦境和现实的经验的过程中，他发挥了最重要的影响。

梦境与现实的悖论

尽管观众在看完一部王家卫的影片之后，会有停留在一个不太愉快的梦中之感，但在本质上它是一种现实主义电影，既不粗粝，亦不乏味。在这一悖论中，我们认可王家卫的电影基本上是心理性的，但并非神经质的或歇斯底里的。通过对王家卫截至2004年的八部影片的分析，本书的结论是，在所有导演中，王家卫最为深刻地描绘了回归前香港的病理（当然，尽管《花样年华》《2046》制作于回归之后，但我愿意将它们涵盖在这八部影片的周期内：这两部影片都以1960年代为背景，一部结束于1966年，另一部开始于1966年。正是在这一年，暴力性的骚乱在香港爆发，王家卫正是据此来推测这一阶段的整体社会心理的）。不过，如果说王家卫的电影反映了1990年代香港社会的病理，这其中并不具有嘲弄、指责和恶意的色彩。在以电影化的方式表现香港的不安方面，与王家卫同辈的"新浪

潮"导演则没有这么善意或温柔：徐克的《刀》（1995）步《东邪西毒》之后尘，该片以更加恶毒和无情的姿态，用武林世界来隐喻香港的症候；较之《阿飞正传》，罗卓瑶的《爱在别乡的季节》（1990）犹如香港第二波"新浪潮"的身份证明，但罗卓瑶以更加歇斯底里的方式探索了主人公一心要移民外国的偏执；在对同性恋身份的表达上，关锦鹏的《愈快乐愈堕落》（1998）堪称《春光乍泄》的姊妹篇，影片在女性及婚姻制度问题上的傲慢姿态损害了其艺术价值，成为该片的缺陷。

在把握现实与梦境之间的平衡时，王家卫表现出温和的特质。这当然与下列问题相关：创新的摄影、与摄影机运动结合的音轨、强化观众感知的非常规的色彩运用、演员的技巧，以及导演手法的特质——与这一切相关的是王家卫的想象力，而非对日常主题（涉及爱情、不忠和友情）的常规处理。观看他的影片时，我们仿佛被卷入一个交织着梦境与现实的罗网。王家卫的影片是梦，因为它们赏心悦目，也因为其人物情感的纯粹占据了舞台的中心；但王家卫的影片也表达了一种现实，它们包含着现实人际关系中的痛苦和病态，因此是相当真实的。

王家卫电影梦幻般的特质，或许与其自身作为一位艺术家的特质密切相关，但这不是说梦幻是逃离现实的一种形式。王家卫身上有着宿命论的倾向：他的影片常常以死亡或绝望结尾，但王家卫式的绝望中也有着某种令人振奋的（如果不是高尚的）东西，最具代表性的例子便是《花样年华》结尾处梁朝伟在吴

哥窟遗址对着墙上的洞喃喃自语地讲出心底秘密的画面,或者《跟踪》结尾处克里夫·欧文说的"我把她跟丢了,不要再给我打电话"这句话,又或者《2046》结尾部分女性痛哭失声的场景。

王家卫影片中的"绝望的尊严"以某种类似禅宗的方式承认了饱受压抑的状态,香港电影工业在这种状态中沉沦了近十年。令人奇怪的是,王家卫随着《东邪西毒》《重庆森林》(1993—1994)的公映而声名鹊起的职业生涯,恰与香港电影的衰落相重合。自那时起,王家卫屡创佳绩的职业生涯便与香港电影工业总体下滑的趋势形成鲜明对比。无可否认的是,王家卫的风格抵抗着香港电影工业的商业化倾向,影片的忧郁情绪亦不利于票房大捷。香港电影工业始终抱持这样的信条:吸引观众到电影院观影的最佳方式是调动观众的情绪,并让影片通俗易懂。然而,尽管使出浑身解数,且偶有大片卖座,香港电影工业萧条的状况并未彻底消除,至今仍未有哪部影片能让香港电影工业全面复兴,让黄金时代重返。在某种程度上,王家卫影片低落的情绪正反映了在衰退中苦苦挣扎的香港电影工业的情绪。

香港电影的衰落是一种更为广泛的萧条萎靡的症候(有着经济和政治的维度),它于20世纪最后十年降临于香港。是这种萧条造就了王家卫,而非相反,如果说他的影片精致而考究地展现了这一状况,或者说展示了千禧年的幻灭,那么它们是具

有超越性的作品，其目标不是用惯性疏远观众；毋宁说，它们是一种治疗手段，尤其注意通过色彩、布景、运动、动作和戏剧冲突来娱乐观众。

在这一点上，王家卫与那些深谙电影之道的其他香港电影制作者无异（毕竟，他与吴宇森、徐克、王晶、刘镇伟、周星驰生活在同一个时代）。截至2004年，在执导了八部影片之后，王家卫已经证明自己是一位技艺娴熟的艺术家，他不仅愉悦我们的双眼，还能表达我们的所思所想。一个不那么受关注的事实是，他在艺术和资金上都会冒险，以一种同时代的导演难以企及的方式拍片。截至2004年，王家卫恪守自己的原则，他是那种以自己的方式拍自己想拍的影片的导演。他从未拍过一部烂片或一部无关紧要的影片。他的职业生涯仍在继续发展，远未到达尾声。他还会拍更多的影片，会出现更多的变化、重复和差异，这些都值得研究和分析。自《阿飞正传》以来，王家卫拍摄每部影片所耗费的时间都超乎寻常，结果惹怒了香港电影界，并令投资人不快。但是，他就像一个白衣骑士，在那个充斥着怨念、阴谋和背叛的钱德勒式世界中——也是在普伊格、科塔萨尔、村上春树、金庸和刘以鬯的世界中——不屈不挠地无畏前行。我们就像是他的旅伴。当王家卫登上他的下一列神秘列车时，我们也将跟随，即便他将我们带到世界的尽头。

第十章　全球漫游：
《手》《蓝莓之夜》《一代宗师》[1]

短片中的欲望执迷

在本章中，我们将沿着上一章的脉络，继续跟进对王家卫的讨论，因为他的职业生涯自2004年以来仍在不断发展。本章的论述包括一部重要短片——《手》（2004），以及两部长片，即《蓝莓之夜》（*My Blueberry Night*，2007）、《一代宗师》（2013）。在这三部作品中，《一代宗师》因其巨片的地位而无疑成为最突出的一部，但批评界对该片的讨论还远不够充分，尽管包括我在内的多位研究者已撰文分析该片；[2]相对而言，另外两部影片则遭到忽视，被视为王家卫作品序列中较为次要的作品。在本章中，我将更多地关注《手》《蓝莓之夜》，但亦会对《一代宗师》做出全面而细致的分析。这三部影片体现了王家

[1] 本章是作者专为中文版增补的。——编者注
[2] See Stehpen Teo, *Chinese Martial Arts Cinema: The Wuxia Tradition*, 2nd Edition, Edinburgh: Edinburgh University Press, 2017, the last chapter; and Stephen Teo, 'Wong Kar-wai's Genre Practice and Romantic Authorship: The Cases of Ashes of Time Redux and The Grandmaster', in Martha Nochimson（ed），*A Companion to Wong Kar-wai*, London: Wiley Blackwell, 2016, pp. 522-539.

卫向全球拓展的努力，它们都以各自的方式在不同方面获得成功。《手》是王家卫为一部国际性的集锦影片《爱神》所执导的一段，其他两段分别由史蒂文·索德伯格和米开朗琪罗·安东尼奥尼执导。正如片名所暗示的，这部影片是由三位世界影坛的重要导演所讲述的关于情欲的故事（该片有向时年92岁的安东尼奥尼致敬的意味，他所执导的那一段是其最后一部作品）。因此，尽管每位导演对情欲的阐释各不相同，但情欲被认为具有全球性的或普适性的吸引力。我们在此处的讨论，集中于王家卫所执导的那段（约40分钟，也是整部影片中最长的一段），影片的主角是巩俐饰演的风尘女子和性工作者，以及张震饰演的小裁缝。在王家卫的短片中，《手》值得我们关注，因为它是一部为电影发行而制作的独立的叙事性短片，而非仅在电视上播出的商业广告。

《手》的人物关系类似于《花样年华》中苏丽珍与周慕云的关系的变奏。这两部影片在场面调度、镜头及构图上颇有相似之处。二者有着相同的情绪、背景和时代（1960年代的香港）。就连两部影片的情节也存在着某种联系，因为都围绕着男女之间的恋情及情感问题展开，且男性都是被动的一方。在《手》中，张震饰演的裁缝小张被派去测量华小姐（巩俐饰）的衣服尺寸，为她缝制旗袍。她以帮他手淫的方式引诱他，此后他们便经常发生类似的关系。小张成了华小姐的专用裁缝，主要为她缝制各种衣服（影片让人感觉华小姐似乎是他唯一的客户），

他会亲自把做好的衣服送上门，在客厅耐心地等待，直到她结束与客人的业务、争执或电话交谈。

如果说《花样年华》的主题是核心人物关系中的儒家道德操守，即强调两个主人公之间无法实现的爱欲，那么《手》的主题则恰恰相反，至少从故事的开端看是这样的。它表现的是两个主人公之间的爱欲的可能性，并探索了欲望的特质。然而，在表现发生于自我加诸的道德边界的性欲关系上，这两部影片亦有相似之处。尽管《手》对性的描绘更加大胆（在手淫的场景中，我们看到一只女性的手在抚弄男性的私密部位，而小张的臀部也暴露在观众的视野中）——这是对《爱神》最为核心的情欲内容的必要展示，但是王家卫对这个情欲故事的讲述，却有着含蓄和内向的特征，这恰是《花样年华》中浪漫爱情的特色。王家卫对小张的塑造相当独特。小张是王家卫的男性角色中最为单纯的一个，在这样一部关于成人关系的影片中（该片或许会成为一部关于手淫的名作，对"手"的强调体现了这一主题），他的尴尬和笨拙更为准确地凸显了他作为一个青年的品性。这个故事的情欲成分体现在二人关系日益深入的层面上，而王家卫之所以注入这一元素，实在是因为他所关心的是人物的情感（毕竟，对情欲的赤裸表现从来都不是王家卫的长处）。在王家卫的所有男性人物中，小张在情感探求方面是最为突出的一个，他与周慕云大相径庭（因为《手》与《花样年华》的关联，小张可以和周慕云相提并论）。王家卫对人物的阐释既密

集又具有穿透力，这或许是因为《手》作为一部短片的紧凑性。

王家卫当然非常乐意执导这样一部短片，这或可归因于这样一个事实：他的大多数影片都是以碎片化的段落或小品的形式结构而成的。在某种意义上，作为一部短片的《手》，原本可能是《花样年华》的产物，且有可能被置入《2046》的故事。但是王家卫没有将《手》放到上述两部影片中，而是将其转化为一部独立的短片，并纳入一部外国的集锦影片中。从实际情况看，《手》以高度压缩的形式探讨了情感的执迷，充斥着各种可被准确地称为"情欲"的细节和氛围。该片亦压缩了时间，而时间正是王家卫其他作品的母题（正如片中无所不在的时钟所暗示的），但短片的形式似乎令其变得难以察觉。时间内在于小张对华小姐的性欲执迷之中。随着时间的推移，他们的恋情演变为一种更为深入的情感依恋，华小姐身染沉疴后，小张对她照顾有加——时间造成了后果，华小姐不复昔日风采（她身体发胖，无法穿起昔日的旗袍）。

欲望处于这种执迷的核心，它是由对手的情欲动作的情感记忆所驱动的。影片以裁缝小张的视角展开叙述，因此，正是他的记忆令这个动作变得难以磨灭，这部短片的叙事相当简洁，完美地捕捉了这个故事中的"结构性的永恒"（structural timelessness）。更值得注意的是，王家卫有能力在非常短的时间内深入挖掘欲望的特质。巩俐那只玉手恋物般的象征意味（这正是片名的由来），亦捕捉了"永恒"的本质。这是王家卫作品

中的一个新符号,在这部短片中,王家卫对这个符号的特别处理方式在于,将其当作导线,以此联结对两个主人公而言都非常重要的这段感情(当然,对小张来说尤为重要)。在最后一次会面时,华小姐问这个裁缝:"你还记得我的手吗?""是的,如果不是你的手,我可能早就改行了。"他答道。

 王家卫对作为情感象征的手的依赖,是他对性和浪漫关系的道德观照的新手法。这部影片,连同其必不可少的情欲内容,很容易堕入令人尴尬的粗鄙境地,但王家卫毫不费力地将这些场面和整个情欲化的故事转化为对人类情感关系的考察。《手》在这方面的成就可以与王家卫的其他长片在同一层面上进行分析。尽管篇幅有限,但《手》对人物情感表达之深刻,堪与《花样年华》及续篇《2046》比肩。将《手》与王家卫的其他具有叙事性元素的短片——例如《只有一个太阳》(*There's Only One Sun*, 2007)——区别开来的是,王家卫确乎在实际的情欲化和情感化叙事主题上有所突破,而不仅仅是向国际消费市场兜售他的视觉风格,或者重复之前作品的母题。[1]

 由作为情欲象征的手所标示出的欲望执迷的主题是简单有

[1] 《只有一个太阳》重复运用了《2046》中的科幻概念及片中由王菲饰演的角色。该片的主要情节如下:一个代号为"006"的法国女特工要执行一项任务,除掉代号为"光"的俄国特工,但她爱上了他。在完成任务后,她接受了治疗,将"光"从自己的记忆中抹去。在该片结尾处,王家卫引用了俄国诗人玛琳娜·茨维塔耶娃(Marina Tsvetaeva)的诗句:"太阳只有一个,可它走遍了大小城镇。太阳是我的。我不会把它给予任何人。"这部9分多钟的短片是为飞利浦的新型液晶电视机所拍的广告。

效的，然而又是复杂的，它揭示出两个主人公性格中精神病症的层面，特别是那个裁缝。很难讲两人之中谁更可悲，但主导影片视角的毕竟是这个裁缝。小张在性欲上的不确定性，使其成为王家卫所塑造的一系列敏感男性人物中异乎寻常的一个，当然与周慕云形成了对照，后者从《花样年华》中令人同情的被背叛的丈夫发展到《2046》中的浪荡子。在心理层面，小张可被视为对周慕云的延展。因此，在展示相同类型角色的另一个层面，以及在将情欲表现为人物的本能方面，《手》标志着王家卫职业生涯成熟阶段的一个小小进步。

旅行与离散经验的投射

拍摄于美国的《蓝莓之夜》是王家卫首部完全国际化制作的影片，他因此像其他一些著名香港导演（吴宇森、徐克、陈可辛、林岭东等）那样，实现了在美国拍片的梦想。《蓝莓之夜》是王家卫的美国梦的具体体现，它的拍摄得到韦恩斯坦公司（Weinstein Company，王家卫的美国合作方）的支持。事实上，该片开启了王家卫全球漫游的美国站，亦体现了他将电影制作的疆界由本土拓展至全球，并为香港电影赢得国际认可的愿望。"漫游"（odyssey）的意念可以用旅行、离散（diaspora）等关键概念来加以理解。在《蓝莓之夜》中，旅行和离散都至为重要，一如它们之于王家卫的自传性视角（王家卫对离散的敏感，源自

他本人由上海移居香港的背景，而旅行的隐喻在《春光乍泄》中表现得最为集中，该片讲述的是两个香港旅人在阿根廷的故事）。电影学者周一苇正是以这些概念来解读该片的，她论述道，《蓝莓之夜》应当被视作"王家卫的离散感 的投射，这是通过旅行的隐喻而呈现，在片中，旅行作为一种机制（apparatus）强调了他对离散议题的偏好，亦体现了他深刻而又强烈的离散感"[1]。

当然，旅行的主题在片中是显而易见的。影片以纽约的夜景开场，从高架桥上驶过的列车穿过宽银幕的画框。在第二个故事中，场景变更为孟菲斯，在第三个故事中又变成内华达——在这个故事中出现了一辆精致的汽车，这是一辆"捷豹"，强调了主人公可能在美国进行更远距离的旅行。在影片的尾声部分，场景再次转到纽约。周一苇所说的离散感并非那么明显，但它们源自王家卫对旅行的执迷。《蓝莓之夜》中的离散感是在潜意识的层面上呈现的，只有把片中人物当作离散海外的华人的投射，我们才能理解这种感觉。离散海外的华人身陷"离散情结"之中，它是"异化与同化、陌生与熟悉的矛盾结合体"[2]。在这个意义上，人物是美国人［或者如裘德·洛（Jude Law）所饰演的英国人］其实无关紧要。人物不是中国人，源自

[1] Chew Yiwei, 'Projections of Diasporic Sensibilities through Travel: Wong Kar Wai in/and *My Blueberry Nights*', *Cinema Journal*, 54（4）, Summer 2015, p. 57.

[2] Chew Yiwei, 'Projections of Diasporic Sensibilities through Travel: Wong Kar Wai in/and *My Blueberry Nights*', *Cinema Journal*, 54（4）, Summer 2015, p. 55.

一个偶然性的事实，即王家卫希望与诺拉·琼斯（Nora Jones）合作，他在纽约碰到这位歌手，双方均表达了合作的意愿。按王家卫的说法，琼斯不会讲普通话或广东话，因此该片只得采用英文对白，故事背景也被设置在美国。[1] 接下来的问题便是，如果他们不过是王家卫人物原型的离散性投射，那么他们该如何体现美国特性？而周一苇断言，"它融合了王家卫自传式的离散华人身份"[2]。

在将"离散性投射"理论应用于《蓝莓之夜》时，为了评估其可行性，细致讨论影片的叙事和故事情节或许有所裨益。诺拉·琼斯饰演的伊丽莎白（Elizabeth）是联结各个故事的中心人物，与男友在纽约分手，是她初次邂逅裘德·洛饰演的杰里米（Jeremy）的前提，后者经营的一家咖啡馆正是她与男友约定的见面地点。然而，她将钥匙留给杰里米，以此表明她在纽约的恋情已经寿终正寝，并起身前往孟菲斯。作为酒吧的女服务生，她目睹了与妻子苏·琳［Sue Lynn，蕾切尔·薇兹（Rachel Weisz）饰］分居的警察阿尼［Arnie，大卫·斯特雷泽恩（David Straithairn）饰］堕落的过程。阿尼死于一场车祸，处于崩溃边缘的苏·琳到酒吧买醉，她得到了阿尼的账单——

[1] 参见《〈蓝莓之夜〉的制作》，收录于韦恩斯坦公司以"米里亚姆收藏"（Miriam Collection）之名发行的DVD所附的花絮。
[2] Chew Yiwei, 'Projections of Diasporic Sensibilities through Travel: Wong Kar Wai in/and *My Blueberry Nights*', *Cinema Journal*, 54（4）, Summer 2015, p. 57.

它记录了阿尼在过去一段时间因为借酒浇愁而累计的消费。在次日离开孟菲斯之前，苏·琳返回酒吧，偿还了阿尼的账单，她提出要求，希望仍旧把账单挂起来，并以这种方式让关于阿尼的记忆存在下去。

在接下来发生于内华达州一座小镇的故事中，伊丽莎白在一家赌场工作。她与一个女赌徒莱斯利［Leslie，娜塔莉·波特曼（Natalie Portman）饰］熟络起来，霉运连连的后者提出建议，希望伊丽莎白以其全部积蓄资助她做最后一搏，抵押品则是莱斯利那辆崭新的"捷豹"。莱斯利输得血本无归，她将那辆汽车交予伊丽莎白，并要求搭顺风车到拉斯维加斯——莱斯利的父亲住在那里。莱斯利希望得到父亲的资助，但其实与他非常疏远，并且拒绝接听他的电话。伊丽莎白在莱斯利的要求下接听了一个这样的电话，并被告知莱斯利的父亲在医院里奄奄一息。她们到达拉斯维加斯时迟了一步，莱斯利没能再见父亲一面。莱斯利告诉伊丽莎白，她不能开走"捷豹"，这辆属于父亲的车是莱斯利偷出来的。她对伊丽莎白说，她实际上并未输掉那最后一搏，尽管她把车交给了后者。伊丽莎白驾驶着另一辆由莱斯利付款买下的车返回了纽约。她去了杰里米的咖啡馆，重新开始了他们之间的关系。在离开纽约的那段时间，伊丽莎白用明信片与杰里米保持联系。

与《蓝莓之夜》关系最为紧密的一部影片当属《重庆森林》。毫不奇怪，王家卫在这部美国片中采用他先前作品的模

式，因为《重庆森林》曾为他赢得了国际声誉，事实上，正是该片将他带入美国观众的视野。尽管王家卫写的故事是原创的，他的人物却源自《重庆森林》，证明了应用于这部美国片的王家卫导演风格的连续性。伊丽莎白呼应着王菲饰演的角色，莱斯利呼应着林青霞饰演的戴金色假发的女子，而与警察阿尼对应的则是梁朝伟饰演的警员663和金城武饰演的警员223。即便是苏·琳，亦可在《重庆森林》中找到对应的人物，即周嘉玲饰演的配角——一个空中小姐。这些人物在精神气质上息息相通（王菲和伊丽莎白都是打工女郎，莱斯利和林青霞都是冒险家，阿尼和梁朝伟均为情所困，而苏·琳和周嘉玲则代表着那两个错配的伴侣），但他们的生活环境却发生了改变。当然，《蓝莓之夜》片段式的形式也回应着《重庆森林》的结构，尽管二者的故事并不相同。

　　王家卫对狭小空间的处理，将这两部影片更加有力地联系在一起。尽管《蓝莓之夜》中的美国背景所涵盖的地理空间远较《重庆森林》中拥挤的城市空间广阔，但是被封闭在局促空间中的感觉仍相当明显，这是因为该片大量采用酒吧或咖啡馆的内景，还有王家卫独具特色的场面调度和构图所强调的封闭视角。只有在伊丽莎白和莱斯利驾车前往拉斯维加斯的那场戏中，空间才变得豁然开朗，但这个场景太过短暂，并且迅速被封闭的感觉所取代，我们或可称其为反复出现在王家卫精神世界的"香港症候"的产物。他的心停留在这座城市封闭的空间

中。在这个方面,纽约是工具性的,用周一苇的话说,它"在物质和隐喻两方面都如此"[1]。它有其物质性的存在,是片中一个独立的地点,但它亦将作为一种抽象形式的城市投射于其他地点之上——从某种意义上说,发生在孟菲斯和内华达的故事,也可能会发生在纽约,而纽约其实就是香港。

《蓝莓之夜》犹如美国版的《重庆森林》,这种感觉表明了"离散性投射"和离散感。人物化身为另一重自我和身份,但他们的内在精神揭示了"异化与同化、陌生与熟悉的混合",揭示了以《重庆森林》为代表的王家卫早前作品的某种"困境"。如今,这种"困境"在《蓝莓之夜》中表现得更为明显和迫切。[2] 王家卫对这一困境的处理,凸显了某些新的议题。作为情感义务——如果不是道德义务的话——的债务偿还,开始成为一个新母题。苏·琳偿还阿尼的欠债,莱斯利偿还欠伊丽莎白的债(在某种意义上,也是偿还欠父亲的债)。只有偿还了这些债务,人物才能继续向前。于是,旅行便不仅仅是移动身体的行动,而是安顿心灵的精神活动。作为华人游子的不孝的象征,莱斯利与父亲(在片中没有直接出现)的关系被引入叙事。因此,影片的另一个母题便是孝道,它与旅行联系在一起。

[1] Chew Yiwei, 'Projections of Diasporic Sensibilities through Travel: Wong Kar Wai in/and *My Blueberry Nights*', *Cinema Journal*, 54(4), Summer 2015, p. 60.

[2] See Chew Yiwei, 'Projections of Diasporic Sensibilities through Travel: Wong Kar Wai in/and *My Blueberry Nights*', *Cinema Journal*, 54(4), Summer 2015, p. 52.

孔子云："父母在，不远游，游必有方。"莱斯利和伊丽莎白驱车前往拉斯维加斯，正体现了"游必有方"的主题。因为片中的父女关系及莱斯利对父亲之死的愧疚，孝道的母题更加明显。伊丽莎白劝说莱斯利去见她的父亲，亦强调了这个母题，并且显示了伊丽莎白对孝道的自觉。不过，这个母题在影片稍早部分体现得更加细微而不易察觉。伊丽莎白留在纽约的那串钥匙，便是一个抽象的孝道符号，试图为她的旅行确定一个明确的方向。它预示了伊丽莎白将会重返纽约，并且重新开始与杰里米的关系（一个孝顺的女儿必须成婚，安定下来，并且生儿育女，这正是离散感的要义）。片中联结不同故事的中心人物——伊丽莎白——便是"游必有方"的代言人。孝道的母题亦和偿还债务联系在一起。苏·琳在偿还阿尼的欠债时所履行的，是近乎子女对父母的义务。她在驱车离开时，心中显然有了一个明确的方向。影片因此有了一种乐观的情绪，这使得该片在本章所讨论的一系列影片中似乎显得较为特殊。我们也可以把这种乐观归因于这样一个事实，即《蓝莓之夜》是王家卫迄今为止唯一的一部美国片。

　　拍摄《蓝莓之夜》让王家卫完成了他的美国漫游，并且实现了他向全球拓展的梦想，尽管并未给他带来很多赞誉。大体来说，这部影片并未获得批评家（无论是西方的还是东方的）的高度评价，因此是一部被低估了的作品。它是否可以仅从一部美国片的角度进行解读，这已超出了我的视野和能力，但是，

正如我希望已经表明的那样，与王家卫早前作品中具有离散感的语境相比，《蓝莓之夜》显然并非异类。作为对旅行主题的表达，该片显得愈发重要，它同时也显示了王家卫的电影制作走向全球的推动力。在《蓝莓之夜》之前，王家卫作品中的这种向全球拓展的动力，体现在为跨国公司制作的用于推销某种商品的广告上。因此，《蓝莓之夜》代表了王家卫的这样一种意愿：将其作品中更为丰富的叙事主题和母题运用于国际化的语境中。《蓝莓之夜》与王家卫早前作品对电影的热情一脉相承，在这个意义上，它不失为一部情感丰富的和令人难忘的作品。

走向全球的功夫

王家卫作品中那种走向全球的迫切性，仍是其第十部长片《一代宗师》的驱动力量。该片是咏春大师叶问（梁朝伟饰）的传记片，它转化出一个主题，集中体现在叶问与北派八卦拳大师宫羽田（王庆祥饰）交手的一场戏中。这场较量将决定由谁继承宫羽田的衣钵，成为武林领袖，并促成南方与北方的统一——此处指的不仅是不同的武术门派，而且还有中国在政治上的分裂与混乱（彼时，南方的广东、广西正以武力对抗国民政府的统治，并滋生出分离主义的倾向）。宫羽田手里拿着一块圆饼，他问道："拳有南北，国有南北吗？"叶问想掰开那块饼，但宫羽田阻止他这么做。叶问回答了这个问题，掰开了这块饼，

并且赢得了这场较量。他答道,这块饼代表着世界,而宫羽田仅将其视作国家的象征。这个暗示尽管细微,但非常明确,即叶问希望通过开馆授徒,将咏春拳传播到世界各地。此处,叶问代表了王家卫本人,叶问的武术功夫就是王家卫的导演功夫。与叶问一样,他希望把自己的"功夫"传播到世界。

《一代宗师》据称是王家卫耗时最久的一部影片,从构思到拍摄大约用了十年。或许正是停停拍拍的创作方式所导致的拖延,该片似乎不够连贯。它未能充分实现王家卫其他作品中那种片段式的叙事方式(在这方面,《蓝莓之夜》要好得多)。问题在于,推动影片叙事的传记片特征妨害了片段式的形式,以至于张震饰演的秘密特工"一线天"、赵本山饰演的丁连山等人物并未得到充分发展,并且似乎与主要人物叶问无关(相较之下,《蓝莓之夜》中的苏·琳、莱斯利等人物则是完整的,她们的故事有明确的结局,且与伊丽莎白密切相关,后者正是联结不同故事的纽带)。该片的加长版或许能解决这个叙事不连贯的重要问题。我在此处的讨论,是以130分钟的国内公映版为基础的(国际发行版更短),可以想象的是,王家卫在未来可能还会推出一个更长、更权威的版本,即《一代宗师终极版》。

与《东邪西毒》一样,《一代宗师》属于武打片类型。回归这一类型,显示了王家卫在实现其势必走向全球的理想时,在美学和商业上的考量。这一类型是所有中国电影类型中最受欢迎的,而《一代宗师》是王家卫迄今为止最为昂贵、最受欢迎

的影片。该片远比他的上一部武打片《东邪西毒》容易理解。《东邪西毒》有着外突的（convex）叙事结构，而《一代宗师》则是内陷的（concave），趋向于表现某单独人物的内心世界。这个人物就是叶问，该片的情节即围绕着他的传奇展开（这个人物亦是多部香港影片的主人公，尤其是由甄子丹主演、叶伟信导演的"叶问三部曲"）。正如梁朝伟所说，叶问具备《花样年华》和《2046》中周慕云的某些性格特征。与周慕云相似，叶问与宫二（章子怡饰）之间有着纯洁的恋情。影片重复了"无法实现的爱欲"的主题，并将其置于武林的语境中。

与此同时，叶问还显示了浪荡子般的做派，而这正是周慕云的标志，从《花样年华》到《2046》，后者愈发像一个虚无主义者。叶问身上有着明显的虚无主义的印记，鉴于王家卫喜欢将其不同影片的叙事互相联结，不妨说，《一代宗师》中叶问这个人物，简直就是周慕云转世。如果不是对中国功夫中侠义精神的执着，叶问未尝不可被视作一个虚无主义的英雄，他的存在和生存均被其功夫技艺所决定。他的功夫哲学具有天生的虚无主义色彩，用两个词概括，便是"一横""一竖"：在比武中采取错误动作的一方躺下，而采用正确招式的自然站着。王家卫将叶问的浪荡子特征与虚无主义联系在一起。这个浪荡子是一个有教养的人物，人类社会生活态度及生活方式的转变，必将对其产生影响。他是一个特立独行的个体，展示了思想或身体技艺的优越性。根据波德莱尔的解释，浪荡作风指的是"法

律之外的一种惯例,它有自己严格的法则,它的一切臣民无论其性格多么狂暴独立,都对其恪守不渝"[1],这种老生常谈在功夫中得到了共鸣,并且据说存在于江湖这个有着自身规则和法律的虚拟世界中。在王家卫的江湖里,浪荡子的形象体现在叶问身上,它在片中变成了"功夫浪荡子"。在演职员表之后的第一场动作段落中,头戴巴拿马式圆边帽的叶问在雨中与一群暴徒交手,并将他们悉数击败。这顶帽子纹丝不动,牢牢戴在叶问头上,既没有被击落也没有被吹掉。它显然就是这位顶级"功夫浪荡子"的象征,本身就是虚无主义的,表明叶问已经达到功夫技艺的巅峰,生命对他来说早已无足轻重。

波德莱尔写道:"浪荡作风是英雄主义在颓废之中的最后一次闪光。"[2] 因此,它是时间的产物,特定于某一时代。在《一代宗师》中,浪荡子便是贯穿于中国20世纪上半叶的政治动荡和战争的产物。由于国家四分五裂,虚无主义在彼时一度盛行,但它也内在于时代本身,因为命运决定着一切:笼罩《一代宗师》全片的宿命论,便是这种精神状态的明证。在《一代宗师》中,时间的表现形式是叶问在叙事中横跨两个世界,亦即1937年七七事变爆发前广东佛山的旧式传统,以及抗战结束后他终老于斯的香港。香港代表着摩登时代,叶问在那里挣扎生

[1] 夏尔·波德莱尔:《浪荡子》,《1846年的沙龙:波德莱尔美学论文选》,郭宏安译,桂林:广西师范大学出版社,2002年,第436—440页。——译者注
[2] 同上。

存,他显示了"典型的浪荡子所缺乏的进取心和坚忍,这让王家卫的人物似乎既是现代社会环境的牺牲品,又是现代社会环境的受益者"[1]。叶问的浪荡作风成了传统的隐喻,他是现代社会环境的牺牲品和受益者,从中我们可以看到,叶问的虚无主义与其注定要向现代世界传播的咏春拳之间的矛盾。在叶问开馆授徒的过程中,香港扮演了一个重要的角色。从历史的角度看,功夫正是通过香港传向世界的,叶问的咏春技艺证明他到香港落脚是明智之举,因为他肩负着传授这一武术传统,并将其推向世界的使命。于是,香港便成了现代性和迫切走向全球的象征。与叶问形成对比的是,宫二的命运则是放弃她那一派的功夫技艺,尽管她和叶问一样在香港落脚,并在那里寿终正寝。即便叶问恳求她再练一次"六十四手",她也再不能这么做了。她的技艺会随着她一道湮灭,因此,她至死也没有将八卦拳传授给他人。《一代宗师》中的"功夫虚无主义"强调了这样一个主题:如果不传向世界,功夫将走向消亡。

　　叶问与宫二的关系,重申了《花样年华》(或许还有《手》)中"无法实现的爱欲"的主题,它在《一代宗师》中演变为一个悲剧性的主题。"无法实现的爱欲"强化了浪荡子的角色(周慕云和叶问都如是)。正如波德莱尔所论断的,"浪荡作风在某

[1] Thorsten Botz-Bornstein, 'Wong Kar-wai's Films and the Culture of the Kawaii', *SubStance*, 37(2), 2008, p. 99.

些方面接近精神性和斯多葛主义",浪荡子"并不把爱情当作特别的目标来追求"。[1]因此,"无法实现的爱欲"在《一代宗师》中变成了两个武术门派无法实现融合,或者南拳与北拳无法和谐共处,而它们本该可以令整个世界受益。片中有对民族主义的曲折表现,叶问亦牵涉其中。此处,不妨说影片强调了"大同"这个目标。"大同"是一个古已有之的政治理想,在当代中国(包括香港和台湾地区)的政治中,它仍是真实有效的。这便是《一代宗师》的民族主义纲领,令它不同于王家卫的其他影片。

不过,可以说,民族主义并非《一代宗师》最强势的母题。它被王家卫对时代、对整体的功夫传统及武林文化的执迷所柔化。《一代宗师》最为出色的几场戏发生在开场之后不久,在这些场景中,王家卫乐于展示仪式及各种文化表演。之后便是"金楼"的场景,在这家民国时期的妓院,各路武林高手齐聚一堂,叶问先后同宫羽田和宫二过招。这些布景辉煌奢华、动作场面引人入胜的场景,无疑是影片的华彩章节。在表现叶问和宫二的浪漫爱情时,王家卫重复了他早前作品——特别是《东邪西毒》,该片几可视作《一代宗师》的姊妹篇(两者都是武打片)——中宿命论的母题。这一核心人物关系令影片与民族主义

[1] 参见夏尔·波德莱尔:《浪荡子》,《1846年的沙龙:波德莱尔美学论文选》,郭宏安译,桂林:广西师范大学出版社,2002年,第436—440页。——译者注

的母题不甚协调，而更趋近于王家卫叙事中的宗教/精神张力。功夫变得更像一种宗教，主人公之间（功夫上的对手，无论是友善的还是敌意的）的对话，充斥着强调伦理道德的中国式格言（观看该片的泰半乐趣，便在于聆听这样的对话）。

自始至终，王家卫对视觉感官的专注仍是卓越的，但是对于一个把华服美器仅仅当成"精神的贵族优越性"的一种象征的浪荡子来说，这正是通过"死亡和欢乐"的融合迈向"精神性和斯多葛主义"的方法：王家卫光彩夺目的视觉表现和风格化的动作场面，促使观众反思"在任何疯狂中都有一种崇高，在任何极端中都有一种力量"，而这构成了"精神性的怪异形式"。[1]叶问作为"功夫浪荡子"的人物塑造，表现了精神性的怪异形式，他依靠功夫动作展示精神性的个人印记，他与宫二的关系也永远处于相同的层面——功夫的精神性（在交手的过程中，他们犹如通过打斗的形式做爱）。

最后，我们再回到软化民族主义母题的最终因素，即走向全球的大势。叶问力图将咏春推广、传播至全世界，这一主题与他在香港的生存相一致。在香港这座城市，旧式的规则和标准已然派不上用场（"一线天"的故事强调了这一点，他来到香港，靠开理发馆维生）。每当有人来"踢馆"，通过展示咏春的

[1] 参见夏尔·波德莱尔：《浪荡子》，《1846年的沙龙：波德莱尔美学论文选》，郭宏安译，桂林：广西师范大学出版社，2002年，第436—440页。——译者注

至高功夫技艺，叶问身上的虚无主义倾向愈发明显。只有赢了的才能站着讲话，叶问就是那个"一竖"，而他的敌人全都横卧在地。唯一似乎能缓和他的功夫优越性的虚无态度的，便是他对咏春武术进行现代化改造和推广的欲望。因此，虚无主义、民族主义和现代主义似乎汇聚在走向全球的大势之中，诉说着将中国功夫传向世界的愿望，并让武术就像与旧时代的关系一样与新时代息息相关。

结论

本章所讨论的影片，证实了王家卫在将其风格和叙事手法推向世界时的全球意识。在王家卫的作品中，《蓝莓之夜》是全球化面向上最通俗易懂的，该片是一部主要由美国人物组成的美国片，而《手》《一代宗师》则通过"心"的渠道表达了"全球主义"的理念。《手》中的情欲和《一代宗师》中的咏春即是"心"的象征，二者均展示了人物及其处境的复杂性，因此，这两片的叙事所体现的走向全球的愿望，便并非一个无足轻重的诉求。正如阿尼和苏·琳所证明的，或者如莱斯利通过她与父亲的疏远关系所暗示的，《蓝莓之夜》中的美国旅人时刻留意着各自被"心"所制约的困境——的确，他们遭受着痛苦。在这几个故事中，伊丽莎白是一个稳定性的力量，但她本人与"心"有关的恋情，则显示了她脆弱的一面，一如《手》中流露出脆

第十章 全球漫游:《手》《蓝莓之夜》《一代宗师》

弱特征的小张,以及《一代宗师》中果敢坚毅的主人公——他们的功夫技艺因性格的高度敏感而有所调和。由此,我们便愈发接近处于走向全球阶段的王家卫电影:脆弱体现在力量上(如叶问、宫二),或者说力量本身便源自脆弱(如裁缝小张和伊丽莎白)。

这三部影片体现了王家卫巩固其在世界影坛地位的愿望,而且获得了不同程度的成功。《手》之被忽视,《蓝莓之夜》遭到批评界的冷遇并进而被忽视,促使王家卫携功夫片《一代宗师》再次将注意力转向中国市场。《一代宗师》是王家卫迄今最近的一部长片,或许标志着王家卫创作上的转向,表明他会在通俗电影及功夫片类型上投入更多精力(他首次涉足该类型的《东邪西毒》一般被视为一部反类型的作品,亦是后现代主义艺术电影的样板)。这是否会成为王家卫今后创作的新趋向,仍有待进一步观察。但从《一代宗师》中可以清晰地看到的是,王家卫进一步将其走向全球的愿望发展为全球性文化的主题,在这种情况下,功夫文化的表达,是通过叶问致力于推广功夫并使之在全世界发扬光大的意念得以实现的。中国即将成为全球最大的电影市场,王家卫浸淫其间,或许意味着他长久以来追求的真正的全球化的机遇。

参考文献

一、英文文献

Abbas, Ackbar. *Hong Kong: Culture and the Politics of Disappearance*, Hong Kong: Hong Kong University Press, 1997.

Amato, Mary Jane and J. Greenberg. 'Swimming in Winter: An Interview with Wong Kar-wai', *Kabinet*, no.5（Summer 2000）, www.kabinet.org/magazine/issue5/wkw1.html.

Baudelaire, Charles. *Les Fleurs du mal*, London: Picador, 1987.

Bear, Liza. 'Wong Kar-wai', *Bomb Magazine*, no.75（Spring 2001）.

Bogue, Ronald. *Deleuze on Cinema*, London and New York: Routledge, 2003.

Bordwell, David. *Planet Hong Kong*, Cambridge, MA and London: Harvard University Press, 2000.

Botz-Bornstein, Thorsten. 'Wong Kar-wai's Films and the Culture of the Kawaii', *SubStance*, 37（2）, 2008.

Burch, Noël. *Theory of Film Practice*, trans. Helen R. Lane, London: Secker and Warburg,1973.

Calvino, Italo. *Invisible Cities*, London: Picador, 1979.

Chan Ching-kiu, Stephen. 'Figures of Hope and the Filmic Imaginary of Jianghu in Contemporary Hong Kong Cinema', *Cultural Studies: Theorizing Politics, Politicizing Theory, Special Issue: Becoming（Postcolonial）Hong Kong*, ed. John Nguyet Erni, vol.15, nos3-4（July-October 2001）.

Chew, Yiwei. 'Projections of Diasporic Sensibilities through Travel: Wong Kar Wai in/and *My Blueberry Nights*', *Cinema Journal*, 54(4), Summer 2015.

Chung, Winnie. 'Dialogue with Wong Kai-wai', *Hollywood Reporter*, 19 May, 2004.

Cortázar, Julio. *Hopscotch*, trans. Gregory Rabassa, New York: Pantheon Books, 1966.

Cortázar, Julio. *Cronopios and Famas*, trans. Paul Blackburn, New York: New Direction Books, 1999.

Dazai, Osamu. *The Setting Sun*, trans. Donald Keene, New York: New Directions, 1956.

Dazai, Osamu. *No Longer Human*, trans. Donald Keene, New York: New Directions, 1958.

Deleuze, Gilles. *Difference and Repetition*, trans. Paul Patton, London and New York: Continuum, 1994.

Deleuze, Gilles. *Cinema 1: The Movement Image*, trans. Hugh Tomlinson and Barbara Habberjam, Minneapolis MN: University of Minnesota Press, 2001.

Arif Dirlik, 'The Global in the Local', *Global Local: Production and the Transnational Imaginary*, eds. Rob Wilson and Wimal Dissanayake, Durham, NC: Duke University Press, 1996.

Dissanayake, Wimal. *Wong Kar-wai's Ashes of Time*, Hong Kong: Hong Kong University Press, 2003.

Doyle, Christopher. *Don't Try for Me Argentina: Photographic Journal*, Hong Kong: City Entertainment, 1997.

Eliot, T.S. *The Wasteland and Other Poems*, London: Faber, 1972.

Elley, Derek. '2046', *Variety* (31 May-6 June 2004).

Foucault, Michel. 'Nietzsche, Genealogy, History', *Language, Counter-Memory, Practice: Selected Essays and Interviews by Michel Foucault*, ed.

Donald F. Bouchard, Ithaca, NY: Cornell University Press, 1977.

Jameson, Fredric. 'Postmodernism, or the Cultural Logic of Late Capitalism', *New Left Review*, no.146 (1984) .

Kristeva, Julia. 'World, Dialogue and Novel', *The Kristeva Reader*, ed. Toril Moi, New York: Columbia University Press, 1986.

Lalanne, Jean-Marc, Martinez, David, Abbas, Ackbar, and Jimmy Ngai. *Wong Kar-wai*, Paris: Dis Voir, 1997.

Murakami, Haruki. *Norwegian Wood*, trans. Jay Rubin, London: Vintage, 2000.

Murakami, Haruki. *Hard-Boiled Wonderland and the End of the World*, London: Vintage, 2001.

Proust, Marcel. *Remembrance of Things Past, Vol. One*, trans. C.K.Scott Moncieff and Terence Kilmartin, London: Penguin Books, 1989.

Puig, Manuel. *The Buenos Aires Affair*, trans. Suzanne Jill Levine, New York: E.P. Dutton, 1976.

Puig, Manuel. *Kiss of the Spider Woman*, trans. Thomas Colchie, London: Arena, 1984.

Puig, Manuel. *Betrayed by Rita Hayworth*, trans. Suzanne Jill Levine, London: Arena, 1987.

Puig, Manuel. *Heartbreak Tango*, trans. Suzanne Jill Levine, London: Arena, 1987.

Rayns, Tony. 'In the Mood for Edinburgh', *Sight and Sound*, August 2000.

Read, Herbert. *A Concise of Modern Painting*, London: Thames& Hudson, 1974.

Stokes, Lisa Odham and Michael Hoover. *City On Fire: Hong Kong Cinema*, London and New York: Verso, 1999.

Tambling, Jeremy. *Wong Kar-wai's Happy Together*, Hong Kong: Hong Kong University Press, 2003.

Teo, Stephen. *Hong Kong Cinema: The Extra Dimensions*, London: BFI, 1997.

Teo, Stephen. *Chinese Martial Arts Cinema: The Wuxia Tradition*, Second Edition, Edinburgh: Edinburgh University Press, 2017.

Teo, Stephen. 'Wong Kar-wai's Genre Practice and Romantic Authorship: The Cases of Ashes of Time Redux and The Grandmaster', *A Companion to Wong Kar-wai*, ed. Martha Nochimson, London: Wiley Blackwell, 2016.

Tirard, Laurent. *Moviemakers' Master Class: Private Lessons from the World's Foremost Directors*, New York: Faber and Faber, 2002.

二、中文文献

陈墨：《刀光侠影蒙太奇：中国武侠电影论》，北京：中国电影出版社，1996年。

张志成：《〈阿飞正传〉：我感我思》，《电影双周刊》第308期（1991年1月）。

《打开沟通王家卫》，《电影双周刊》第485期（1997年12月）。

《独当一面的王家卫》，《电影双周刊》第244期（1988年7月）。

《梁朝伟访谈》，载《电影双周刊》第559期（2000年9月）。

金庸：《射雕英雄传》（四卷本），北京：三联书店，1999年。

《究竟王家卫有什么能耐？》，《电影双周刊》第397期（1994年7月）。

林奕华：《春光背后 快乐尽头》，《电影双周刊》第495期（1998年4月）。

刘泽源：《Happy Together with Leslie》，《电影双周刊》第474期（1997年6月）。

李照兴：《香港后摩登》，香港：指南针，2002年。

李照兴、潘国灵编：《王家卫的映画世界》，香港：三联书店，2004年。

刘以鬯：《对调》，香港：获益出版事业有限公司，2000年。

刘以鬯：《酒徒》，香港：金石图书贸易有限公司，2000年。

魏绍恩：《All About〈阿飞正传〉：与王家卫对话》，《电影双周刊》第305

期(1990年12月)。

魏绍恩:《魏绍恩写〈2046〉》,《号外》第337期(2004年10月)。

魏绍恩:《王家卫六十年代三部曲》,《Jet》第26期(2004年10月)。

彭怡平:《〈春光乍泄〉:97前让我们快乐在一起》,《电影双周刊》第473期(1997年6月)。

天使:《The Days of Being Wild——菲律宾外景八日》,《电影双周刊》第306期(1990年1月)。

曾凡:《Journey to 2046/2047》,《号外》第337期(2004年10月)。

《王家卫的它与他》,《电影双周刊》第402期(1994年9月)。

《王家卫的一枚硬币》,《电影双周刊》第427期(1995年9月)。

《王家卫纵谈〈旺角卡门〉》,《电影双周刊》第241期(1988年6月)。

参考影片

长片

《旺角卡门》(1988)
编剧、导演：王家卫
出品人：邓光宙
监制：邓光荣
摄影指导：刘伟强
美术：张叔平
剪辑：蒋彼得、谭家明（未署名）、张叔平（未署名）
音乐：钟定一
主演：刘德华、张曼玉、张学友、万梓良、黄斌、陈志辉、张叔平、江道海
影之杰制作有限公司出品，100分钟，彩色

《阿飞正传》(1990)
编辑、导演：王家卫
出品人：邓光宙
监制：邓光荣
摄影指导：杜可风
美术：张叔平
剪辑：谭家明、奚杰伟
主演：张国荣、张曼玉、刘德华、刘嘉玲、张学友、潘迪华、梁朝伟
影之杰制作有限公司出品，92分钟，彩色

《重庆森林》(1994)
编剧、导演：王家卫
出品人：陈以靳
摄影指导：杜可风
美术：张叔平、邱伟明
剪辑：张叔平、奚杰伟、邝志良
音乐：陈勋奇、罗埃尔·加西亚（Roel A. Garcia）
主演：林青霞、金城武、梁朝伟、王菲、周嘉玲
泽东制作有限公司出品，104分钟，彩色

《东邪西毒》(1994)
编剧、导演：王家卫
出品人：蔡松林

监制：刘镇伟
摄影指导：杜可风
美术：张叔平、邱伟明
剪辑：张叔平、谭家明、奚杰伟、邝志良
音乐：陈勋奇、罗埃尔·加西亚
武术指导：洪金宝
主演：张国荣、梁家辉、林青霞、梁朝伟、刘嘉玲、杨采妮、张学友、张曼玉
学者有限公司出品，100分钟，彩色

《堕落天使》（1995）

编剧、导演：王家卫
监制：刘镇伟
执行监制：彭绮华
摄影指导：杜可风
美术：张叔平
剪辑：张叔平、黄铭林
音乐：陈勋奇、罗埃尔·加西亚
主演：黎明、李嘉欣、金城武、杨采妮、莫文蔚、陈辉虹
泽东制作有限公司出品，96分钟，彩色

《春光乍泄》（1997）

编剧、导演、监制：王家卫
出品人：陈以靳

摄影指导：杜可风
美术：张叔平
剪辑：张叔平、黄铭林
音乐：钟定一
主演：张国荣、梁朝伟、张震
春光映画、Prenom H Co.,Ltd出品，97分钟，彩色及黑白

《花样年华》（2000）

编剧、导演、监制：王家卫
出品人：陈以靳
摄影指导：杜可风、李屏宾
美术：张叔平、文含中
剪辑：张叔平、陈祺合
音乐：迈克尔·加拉索（Michael Galasso）
主演：梁朝伟、张曼玉、潘迪华、萧炳林、雷震
春光映画、Paradis Films出品，98分钟，彩色

《2046》（2004）

编剧、导演：王家卫
监制：王家卫、Eric Heumann、任仲伦、朱永德
摄影指导：杜可风
美术：张叔平、邱伟明
剪辑：张叔平、陈志伟
音乐：梅林茂、皮尔·拉本

（Peer Raben）

主演：梁朝伟、章子怡、巩俐、王菲、木村拓哉、刘嘉玲、张震

春光映画、Paradis Films、Orly Films、Classic SRL、上海电影集团出品

129分钟，彩色

《蓝莓之夜》（2007）

导演：王家卫

编剧：王家卫、劳伦斯·布洛克（Lawrence Block）

出品人：陈以靳

监制：王家卫、彭绮华

摄影：达吕斯·康第（Darius Khondji）

美术：张叔平

剪辑：张叔平

音乐：莱·库德（Ry Cooder）

主演：诺拉·琼斯、裘德洛、大卫·斯特雷泽恩、蕾切尔·薇兹、娜塔莉·波特曼

春光映画、Studio Canal 出品，95分钟，彩色

《一代宗师》（2013，3D版2015）

导演：王家卫

编剧：邹静之、徐皓峰、王家卫

出品人：宋岱、陈以靳

监制：王家卫、彭绮华

摄影：菲利浦·勒素（Philippe Le Sourd）

美术：张叔平、邱伟明

剪辑：张叔平、潘雄、Ben Courtines

音乐：梅林茂、纳塞纽·梅切利（Nathaniel Mechaly）

动作指导：袁和平

主演：梁朝伟、章子怡、张震、张晋、宋慧乔、王庆祥

银都机构、春光映画出品，130分钟（3D版111分钟），彩色

短片

《手》（《爱神》之一，2004）

编剧、导演：王家卫

出品人：陈以靳

监制：王家卫、彭绮华

摄影：杜可风

美术、剪辑：张叔平

音乐：皮尔·拉本

主演：巩俐、张震

春光映画出品，42分钟（加长版56分钟），彩色

电视广告及其他

StarTac（1998，摩托罗拉广告）
 编剧、导演：王家卫
 摄影指导：杜可风
 美术：张叔平
 主演：王菲、浅野忠信
 3分钟

《跟踪》（2001，宝马汽车广告）
 导演：王家卫
 编剧：安德鲁·凯文·沃克尔
 摄影指导：哈里斯·萨维德斯（Harris Savides）
 美术、剪辑：张叔平
 主演：克里夫·欧文、安德瑞娜·立玛（Adriana Lima）、米基·洛克、弗里斯特·惠特克
 9分钟

La Rencontre（2002，法国鳄鱼广告）
 导演：王家卫
 摄影指导：埃里克·戈蒂耶（Eric Gautier）
 音乐：梅林茂
 主演：张震、Diane MacMahon
 30秒（另有40秒及1分钟两个版本）

《六天》（2002，为DJ Shadow拍摄的音乐视频）
 导演：王家卫
 摄影指导：杜可风
 音乐：DJ Shadow
 主演：张震、丹妮拉·格拉翰
 4分钟

《只有一个太阳》（2007，飞利浦电视机广告）
 编剧、导演：王家卫
 制片人：彭绮华
 摄影：菲利浦·勒素
 主演：Amélie Daure、Gianpaolo Lupori、Stefan Morawietz
 9分钟

译后记

对我而言,翻译《王家卫的电影世界》称得上一次愉快的经历。从2017年夏至2018年春,我在教学和研究之余,断断续续完成了本书的翻译。对香港电影的长期关注,特别是对王家卫影片的热爱,促使我接受了这项不无挑战性的工作。本书的翻译虽然愉快,但绝不轻松,王家卫影片的复杂性,以及英文原作的深入、精致、巧妙,都成为摆在我面前的难题。为此,我反复观看了王家卫的影片,并查阅了《电影双周刊》等原始报刊材料及相关理论著作,力图忠实呈现原著的魅力及其对王家卫影片的精彩阐释。由于能力有限,译文仍不免有粗疏或不妥之处,希望读者诸君不吝指正!需要特别说明的是,本译著为中国人民大学科学研究基金(中央高校基本科研业务费专项资金资助)项目"'冷战'与华语电影的历史叙述:以香港为中心"(项目批准号:18XNI005)成果。

本书中文版的问世,有赖北京大学出版社周彬先生的精心策划和细致编校,他独到的眼光、专业的精神和严谨的态度,是本书顺利出版的重要保障。本书是我继《香港电影:额外的维度(第2版)》(北京大学出版社,2017)之后翻译的第二部张

建德先生的著作。本书的翻译得到了张先生一如既往的支持和帮助，他不仅耐心解答了我在翻译中遇到的问题，而且特为中文版增写了一章新的内容，分析了王家卫近年来的新作品，涵盖了迄今为止王家卫职业生涯的全部创作，令本书的内容较英文版更加丰富和完整。电影史家罗卡先生校阅了译文初稿，并提出了不少宝贵意见和建议。此外，本书的翻译还得到娄林、陈智廷、常培杰、李频等友人的帮助和关心，在此一并致以谢忱！

当我在2017年夏启动本书的翻译时，犬子Ray尚在襁褓中。可以说，本书的翻译几乎是在他的哭声和牙牙学语声中完成的。为了翻译本书，我投入了大量时间和精力，以致荒废了许多原本应该陪伴他的时光。因此，我愿将这本译著献给Ray。

<div style="text-align:right">

苏涛

2019年秋

</div>